ISBN 978-0-428-77906-1
PIBN 11299677

English
Français
Deutsche
Italiano
Español
Português

www.forgottenbooks.com

Mythology Photography **Fiction**
Fishing Christianity **Art** Cooking
Essays Buddhism Freemasonry
Medicine **Biology** Music **Ancient**
Egypt Evolution Carpentry Physics
Dance Geology **Mathematics** Fitness
Shakespeare **Folklore** Yoga Marketing
Confidence Immortality Biographies
Poetry **Psychology** Witchcraft
Electronics Chemistry History **Law**
Accounting **Philosophy** Anthropology
Alchemy Drama Quantum Mechanics
Atheism Sexual Health **Ancient History**
Entrepreneurship Languages Sport
Paleontology Needlework Islam
Metaphysics Investment Archaeology
Parenting Statistics Criminology
Motivational

LA VIE ET L'OEUVRE

DE

PAR

ABEL DESJARDINS

CORRESPONDANT DE L'INSTITUT

DOYEN DE LA FACULTÉ DE LETTRES DE DOUAI

D'APRÈS LES MANUSCRITS INÉDITS

RECUEILLIS PAR

M. FOUCQUES DE VAGNONVILLE

PARIS

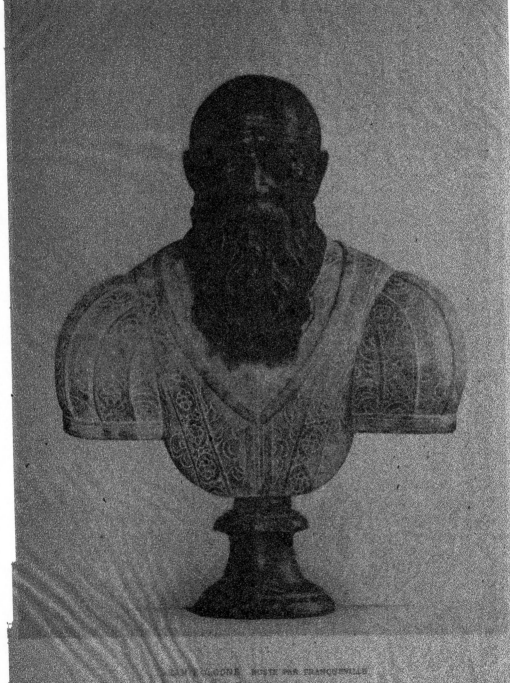

DANTE ALIGHIERI · BUSTE PAR FRANCHEVILLE
(Musée du Louvre)

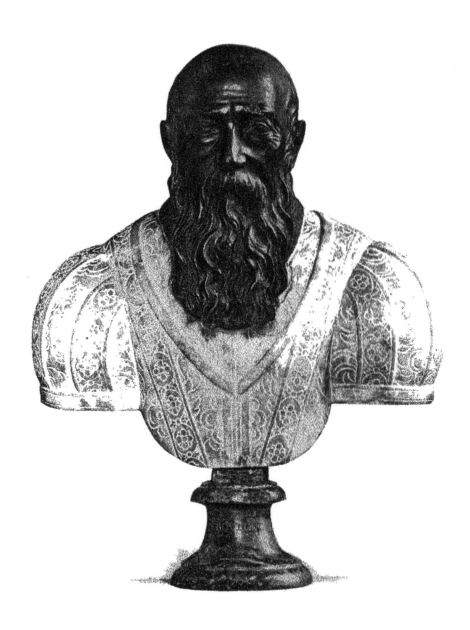

JEAN BOLOGNE. BUSTE PAR FRANQUEVILLE
(Musée du Louvre)

PRÉFACE

ANS l'automne de 1854, une mission historique que le gouvernement français m'avait fait l'honneur de me confier, m'avait appelé à Florence[1] Les portes de l'Archivio di Stato m'avaient été ouvertes avec une bonne grâce que je ne saurais oublier.

Pendant trois mois j'ai été l'hôte privilégié de l'éminent surintendant Bonaini et de ses savants collaborateurs Passerini et Guasti[2].

Or, à une petite table voisine de la mienne, chaque jour, de dix heures à trois heures, venait s'asseoir un lecteur assidu, un seul : c'était un Français, c'était M. Foucques de Vagnonville.

Enfant de Douai, possesseur d'une belle fortune, devenu par goût presque Florentin, il avait conçu la pensée de consacrer sa vie à élever un monument à la mémoire de Jean Bologne, le grand artiste Douaisien. C'est dans ce dessein qu'il interrogeait les archives de la cité où l'illustre sculpteur avait vécu, et où il repose au milieu des chefs-d'œuvre dont il l'a enrichie.

Mes fonctions universitaires d'alors m'avaient fait Bourguignon, et j'étais loin de prévoir que, devenu Flamand, je serais un jour l'exécuteur du vœu le plus cher de l'homme généreux que j'avais vu à l'œuvre il y a vingt-trois ans.

Ce vœu patriotique, qui a pour objet de rendre un tardif hommage à l'un des

1. J'étais chargé, avec le concours du savant et regretté Canestrini, de préparer la publication de l'ouvrage qui a pour titre : *Négociations diplomatiques de la France avec la Toscane.* Cet ouvrage, qui fait partie de la collection des documents inédits, publiée par le ministère, se compose de 5 volumes in-4°. Il est aujourd'hui terminé.

2. « Qui n'a pas vu les archives florentines, dit M. Poucques dans une de ses notes, ne peut se faire même une faible idée des richesses historiques qu'elles renferment. » Mon témoignage confirme absolument celui de M. Poucques. Quand on a parcouru et consulté les archives, on se convainc que, si la Toscane est devenue un petit État, Florence a été un grand pays.

plus grands artistes que la Flandre ait produits, il me sera facile de l'accomplir : je n'ai qu'à mettre à profit les innombrables renseignements que notre regretté compatriote a puisés, avec une patience de Bénédictin, dans les documents, pour la plupart inédits, qu'il a consultés, et à tirer le meilleur parti possible des notes et des indications qu'il nous a léguées.

« Jean Bologne, dit-il, brille au premier rang dans la pléiade des célèbres sculpteurs Italiens. Seul il fut l'habile successeur de Michel-Ange, le digne héritier de son génie, et le dernier maître éminent du xvie siècle. Sa supériorité sur ses contemporains est incontestée; après lui commence la décadence. Le Bernin et ses imitateurs s'écarteront de plus en plus des grands modèles que leur avait laissés la glorieuse école de la Renaissance.

« Faire connaître les œuvres du statuaire Douaisien, c'est faire connaître une grande partie des monuments de la Toscane au xvie siècle, car les fontaines, les groupes, les statues équestres, les bronzes que l'on admire dans ce bienheureux pays, sont dûs en grand nombre à la main ou à l'inspiration de notre artiste. »

Notre travail serait incomplet et presque stérile si nous nous bornions à décrire. Grâce à de nombreuses planches, il sera possible de faire, pour ainsi dire, circuler les amis des arts autour de chaque monument, de chaque statue. C'est ainsi que notre étude sera instructive et présentera un sérieux intérêt.

Notre essai comprendra deux parties et un appendice.

La première partie sera consacrée à la vie de Jean Bologne.

La seconde, à la description et à l'examen de son œuvre.

Dans l'appendice, nous publierons les documents originaux les plus curieux.

En écrivant ces pages, j'obéis à deux sentiments : je voudrais contribuer à acquitter la dette de reconnaissance contractée par notre chère et noble cité envers l'homme de cœur qui lui a légué la plus grande part de ses richesses artistiques. Je voudrais aussi payer un tribut d'admiration à l'immortel artiste, dont l'Italie est fière de posséder les chefs-d'œuvre, et dont la gloire rejaillit sur la ville qui fut son berceau.

Puissé-je ne pas être resté trop au-dessous d'une tâche à laquelle, je le sens, je ne suis qu'imparfaitement préparé.

ABEL DESJARDINS.

VIE DE JEAN BOLOGNE

PREMIÈRE PARTIE

VIE DE JEAN BOLOGNE

PREMIÈRE PARTIE

VIE DE JEAN BOLOGNE

CHAPITRE PREMIER

ITALIENS ET FLAMANDS

Sommaire : La Renaissance en Flandre. — Bruxelles et Anvers. — Les tapisseries. — Les cartons de Raphaël. — Les artistes Flamands en Italie. — Michel Coxie ; Bernard van Orley ; Jean Schoorel ; Jean Mabuze ; Jean de Straet, dit Stradano, etc. — Rapports multipliés de l'Italie et de la Flandre au xvi⁰ siècle.

ous la domination de la maison de Bourgogne, la Flandre, au xvᵉ siècle, avait déjà produit de grands artistes : Jean Memling, qui semble se rattacher au moyen âge, et les frères Van Eyck, ces précurseurs d'un art nouveau. L'opulente cité de Bruges avait vu s'élever dans son sein deux écoles de peintres, d'inégale valeur, et qui ne sauraient être confondues.

Au xvⁱᵉ siècle, sous les princes de la maison d'Autriche, héritière des ducs de Bourgogne, le mouvement ne s'arrêta pas ; mais il prit, sous l'influence de la Renaissance italienne, une direction nouvelle, et les centres d'action se trouvèrent déplacés.

Marguerite, gouvernante des Pays-Bas au nom de son neveu Charles-Quint, avait fixé sa résidence à Malines ; après elle, la sœur du grand empereur, Marie de Hongrie, transporta à Bruxelles le siège du gouvernement. Cette dernière ville demeura dès lors la capitale politique des Pays-Bas autrichiens.

Pendant ce temps Bruges, par ses continuelles agitations, avait déconcerté le commerce, qui, pour se développer librement, a besoin de calme et de sécurité. Anvers, beaucoup mieux située, avait profité des fautes de sa turbulente voisine et hérité de sa prospérité.

C'est à Bruxelles, c'est à Anvers qu'il convient de se placer, si l'on veut apprécier les progrès de l'art flamand au xvi° siècle.

L'une des industries les plus renommées de la vieille Flandre était l'art de tisser les tapisseries à *ymaiges*. Bruxelles y excellait : « Surtout est admirable, dit Louis Guichardin[1], et de très grand prouffit le mestier des tapissiers, qui tissent, dressent et ourdissent des pièces de haute lisse de soie, d'or et d'argent, avec grands frais, et avec une industrie tirant les hommes en admiration et en estonnement. » Ces tapisseries portaient le nom générique d'*arazzi*[2].

Si Bruxelles était l'atelier, Anvers était l'entrepôt de cette précieuse marchandise. Anvers, qui dès 1503 était devenue la première place de commerce de l'Europe, avait le privilège d'orner tous les palais des souverains et des princes de ces célèbres tapisseries. Dans cette cité « où toutes marchandises foisonnoient, ains encores surabondoient (Guich., p. 84) » ; où plus de mille marchands

1. *Description de tous les Pays-Bas, autrement appelez la Germanie inférieure ou Basse-Allemagne, par Messire Loys Guicciardin, gentilhomme Florentin*, traduit de l'italien en langue françoise par F. de Bellefo-rest. 1 vol. pet. in-fol. Cartes et plans, Amsterodami, 1625. Même ouvrage, édition elzévir : *Belgicæ sive inferioris Germaniæ descriptio, auctore Ludovico Guicciardino, nobili Florentino*, 1 vol. in-18, Amsterdam.

2. Cette industrie paraîtrait avoir pris naissance à Arras, et y avoir prospéré dès le xive siècle (Voy. les détails donnés par M. Arthur Dinaux. *Nouvelle série des Archives historiques et littéraires du Nord de la France*, juin 1841, t. III, p. 3 et suiv.). Aujourd'hui encore, les Italiens donnent le nom d'*arazzi* aux tapisseries à personnages.

Toutefois, M. Foucques fait cette remarque : « Le mot *arazzi* s'écrit avec un seul *r* ; or la prononciation italienne est toujours d'accord avec l'orthographe étrangère ; il croit donc que le mot *arazzi* vient de *rasses panni qui vulgo rasi dicuntur* (d'après Louis Guichardin, édition elzévir, p. 233), nom donné dans les Pays-Bas à ces belles étoffes. Ce qui est certain, c'est que cette industrie avait disparu à Arras à l'époque où Guichardin écrivait, car il n'en fait aucune mention, lui si exact dans l'énumération des branches de commerce de chaque ville.

De plus, vers le milieu du xvie siècle, Florence, sous ce rapport, avait cessé d'être tributaire de la Flandre. En 1545, Cosme Ier appelait auprès de lui Jean Roos, Flamand, auquel il accordait plusieurs privilèges. Les cartons de ses tapisseries furent exécutés par les plus célèbres artistes d'alors : le Stradano, qui était de Bruges, le Pontormo, Salviati, Vasari, les Allori. Sous Cosme II, on fit venir des Pays-Bas les ouvriers les plus habiles, qui furent placés sous la direction de Picaër Faver ou Faber. C'est alors sans doute qu'une rue de Florence, rue transversale située entre la via Larga et la via San-Gallo, prit le nom de *Strada degli Arazzieri*.

étrangers avaient fixé leur résidence, s'étalaient pour la vente aux yeux des acheteurs les tapisseries confectionnées à Bruxelles. Là existait un vaste local, *Le Pand*, halle aux tapisseries, « avec tant de belles inventions et merveilleux ouvrages, que l'on y étale et qu'on y vend (Guich., p. 84). » Un nombre considérable de ces marchandises s'expédiait en Italie, à Rome, à Venise, à Gênes, à Milan, à Mantoue, à Florence, à Bologne, à Ancône ; Naples et la Sicile en recevaient annuellement pour plus d'un million d'écus d'or (id., p. 322).

Toutefois, les Italiens reprochaient aux Flamands de manquer dans leur composition d'élégance et de dignité ; de donner à leurs personnages une raideur disgracieuse, de ne pas observer l'art des proportions ; d'être enfin des dessinateurs médiocres. Aussi, lorsque Léon X résolut de décorer de tapisseries le palais du Vatican, il envoya en Flandre des modèles d'une correction irréprochable ; ils étaient de Raphaël [1]. C'est d'après ces immortels cartons, dont on connaît la destinée [2], que furent exécutés, à Bruxelles, vers 1510, ces chefs-d'œuvre qu'on admire à Rome et qui coûtèrent 70,000 écus romains.

L'envoi des cartons de Raphaël en Flandre fut pour les artistes de ce pays, admis à les contempler, à les étudier, une sorte de révélation. Ils eurent le sentiment de leur infériorité, et, sans se laisser décourager, ils s'affermirent dans le dessein d'aller puiser à la source même de ce grand art qui s'imposait à eux. Le courant qui déjà les entraînait vers l'Italie fut désormais irrésistible [3].

Michel Coxie de Malines et Bernard van Orley avaient pris les devants. Attachés, pour la partie du dessin, aux manufactures de tapisseries de Flandre, ils avaient été des premiers à passer les Alpes. Tous deux eurent l'honneur d'être admis dans l'atelier de Raphaël, et d'être comptés parmi ses élèves. Après avoir surveillé à Bruxelles l'exécution des cartons du maître, devenus des maîtres à leur tour, ils com-

1. Déjà un carton représentant Adam et Eve avait été commandé à Léonard de Vinci pour être exécuté par nos Flamands : *A Lionardo da Vinci fu allogato d'oro..., per una portiera, che si aveva a fare in Fiandra di Seta tissuta, per mandare al re di Portogallo, un cartone d'Adamo e d'Eva, quando nel paradiso peccano.* (Vasari, t. III, p. 17. *Vita di Lionardo da Vinci.*) Florence, Audin, 1823.

2. Ces cartons étaient au nombre de treize ; les sept qui ont été sauvés se trouvent à Londres dans la galerie de Hamptoncourt. Dessinés par Raphaël dans les deux dernières années de sa vie, entièrement de sa main — *tutti di sua mano* — « ce sont, dit Delécluse, les plus belles choses qu'il ait faites, même si on les compare aux fresques des salles du Vatican. Il s'y est élevé au-dessus de lui-même ; il est grave et simple comme l'Évangile. »

3. Malgré les guerres du temps, malgré les frais, les lenteurs, les difficultés du voyage, il y a eu peut-être au xvi° siècle des relations plus fréquentes entre la Flandre et l'Italie qu'il n'en existe de nos jours. Les nonces, les évêques, les ambassadeurs qui se rendaient à Rome, à Venise, à Gênes, à Florence, emmenaient avec eux une suite nombreuse, *una corte*, disent les Italiens, toute une cour de protégés, d'hommes de lettres, d'artistes. C'est ainsi que notre Rabelais, à la suite du cardinal du Bellay, visita l'Italie. Parmi les prélats qui facilitèrent le voyage d'Italie aux artistes flamands, on doit citer Antoine Perrenot de Granvelle, évêque d'Arras ; et l'évêque de Tournay de la famille de Croy.

posèrent des cartons estimés pour des tapisseries destinées aux princes de la maison d'Autriche, à la duchesse de Parme, au prince d'Orange, à la cour de Madrid [1].

Jean Schoorel (Scorle) d'Alkmaer se rendit à Rome en 1520. Il se livra tout entier à l'étude des ouvrages de Raphaël et de Michel-Ange, ainsi qu'à l'étude de l'art antique. Le pape Adrien VI, qui était Flamand, lui confia, en bon compatriote, la direction des travaux du Belvédère. Après la mort de ce pontife, Schoorel « rapporta dans son pays plusieurs telles et nouvelles inventions de par deçà (Guich., p. 98) ».

Pierre Coeck d'Alost, « bon peintre et subtil inventeur, et traceur de patrons pour faire tapisserie (id., ibid.) », fit en Italie un assez long séjour [2].

L'exemple donné par ces artistes fut suivi par Martin Hemskerke, Hollandais ; par Antoine Moro d'Utrecht, qui reproduisait à s'y méprendre les portraits de Titien ; par Charles d'Ypres, fidèle imitateur de Tintoret ; par Lambert Lombard de Liège, qui introduisit en Flandre le goût de la belle architecture romaine ; par Jean de Maubeuge, dit Jean de Mabuse, qui excellait dans l'art de traiter le nu et de bien ordonner une composition ; enfin par Jean de Straet, dit Giovanni Strada ou Stradano, de Bruges, qui, venu à Rome à l'occasion du Jubilé, travailla au Belvédère avec Daniel de Volterre, et peignit à Florence des tableaux remarqués dans les églises de Santo-Spirito, de Santa-Croce et de la Nunziata. « Tous lesquels peintres et architectes [3], et graveurs et tailleurs, dit Guichardin (p. 101), avoient été en Italie, tant pour y apprendre que pour voir les antiquités et y cognoistre les hommes les plus renommés et excellents en leur profession ; d'autres y sont passés pour chercher leur advanture et s'y faire cognoistre, si bien que, ayans satisfait à leur désir, ils s'en reviennent le plus souvent en leur pays, avec expérience et réputation honorable. »

En résumé, on est en droit d'affirmer que, de 1518 à 1540, il n'est presque pas d'artistes Flamands de quelque mérite qui n'aient été chercher en Italie une sorte de consécration [4].

1. Bernard van Orley composa, entre autres, seize cartons pour les tapisseries du château du prince d'Orange, à Bréda ; et des sujets de chasse pour l'empereur.
Michel Coxie composa pour l'Escurial les cartons de la fable de Cadmus.
2. De retour à Bruxelles, Pierre Coeck composa des cartons pour une compagnie de marchands qui avait établi à Constantinople une manufacture de tapisserie.
3. Parmi les architectes et sculpteurs Flamands de cette époque, on doit citer Sébastien d'Oïa d'Utrecht, que Charles-Quint employa dans des travaux de fortifications, Guillaume d'Anvers, Jean de Dale et Jacques Dubrœucq, le maître de Jean Bologne. (Vasari, t. V, p. 294. Di diversi artifici Fiamminghi.)
4. Le courant établi entre la Flandre et l'Italie ne s'arrêta pas en 1540. Parmi les artistes Flamands, les uns, comme Henwick d'Audenarde et Terbruggen, passaient presque toute leur vie au delà des Alpes ; d'autres y faisaient de longs séjours, tels que Ernest Thoman, qui y resta de quinze à vingt ans; Vauthier

Ainsi se préparait l'alliance qui devait rapprocher, sans jamais les confondre, l'école flamande et l'école italienne. « Ces deux écoles, disait naguère dans une circonstance solennelle M. Alvin[1], ces deux écoles, émules et non rivales, ont voué réciproquement une sincère admiration aux chefs-d'œuvre de l'art, qu'ils aient pour berceau le Nord ou le Midi. Si nos musées réservent une place d'honneur aux toiles et aux marbres de vos artistes immortels, nos peintres et nos sculpteurs flamands ont laissé dans l'Italie d'impérissables souvenirs, et l'illustre cité de Florence, qui nous fait en ce jour un si splendide accueil, est plus riche qu'aucune autre en témoignages de ces glorieux échanges. »

En prononçant ces dernières paroles, M. Alvin n'évoquait-il pas le souvenir de notre Jean Bologne ?

Crabeth, treize ans ; Otto Venius, le maître de Rubens, sept ans. Les Backerel d'Anvers formaient une famille devenue presque romaine. Martin de Vos d'Anvers était en Italie vers 1555. Henri Van Balen, le premier maître de Van Dyck, parcourait l'Italie en 1580, Rubens en 1600.

M. Foucques remarque que, après Van Dyck, c'est-à-dire à l'époque où les Flamands cessent de visiter l'Italie, le grand art commence à décliner chez eux. La peinture d'histoire est presque abandonnée. « Les Fla- « mands, dit Descamps (Prét. du t. III), ne franchissaient plus les Alpes, pour atteindre au degré de mérite « de leurs devanciers. »

Je sais que certains critiques apprécient tout autrement l'influence de l'Italie sur les destinées de l'art flamand.

1. Discours de M. Alvin, conservateur en chef de la Bibliothèque royale de Belgique, au centenaire de Michel-Ange. (12 septembre 1575.)

CHAPITRE II

JEUNESSE DE JEAN BOLOGNE

(1525-1558)

BEFFROI DE DOUAI.

Au commencement du xiv⁰ siècle, le grand poète florentin faisait à notre vieille cité l'honneur de la nommer, et il la signalait comme une des quatre villes de France qui, en s'unissant, auraient pu extirper cette mauvaise plante dont Hugues Capet est la racine[1]. Dante ne soupçonnait pas que deux siècles et demi plus tard, un enfant de cette ville du Nord, qu'il désignait en passant, contribuerait autant que personne aux embellissements de son ingrate, mais glorieuse patrie.

Doagio ou Douai était, au xiii⁰ et au xiv⁰ siècle, une cité florissante, renommée pour la confection de ses draps, qui se vendaient aux foires et dans les places de commerce sous les noms de *Noirs de Douai* ou de *Rayés de Douai*[2]. La ville qu'enrichissait cette industrie donna au xv⁰ siècle à l'école flamande le peintre Jean Belgambe, que Vasari (t. X, p. 291) cite avec éloge : « *Fra famosi*

Se Doagio, Guanto, Lilla et Bruggia
Potesser, tosto ne saria vendetta...
DANTE, Purgatoire, cxx.

2. Dans le livre de banque des Péruzzi (*Cronaca di una banca Florentina nel trecento*), le chevalier Simon Péruzzi inscrit, aux dates de 1312, 1318 et 1337, divers achats de pièces d'étoffe ou de *Noir de Douai*, destinées à des trousseaux ou à des vêtements de luxe.

Cette industrie, que rappelle le nom de rue des Foullons donné à l'une des rues, contigue à une dérivation de la Scarpe, et où l'on foulait les tissus, cette industrie, et avec elle le commerce des draps, furent ruinés à Douai par la révocation de l'édit de Nantes. La plupart des fabricants étant protestants abandonnèrent alors la ville. (Note de M. Foucques.)

pittori, dit-il, *è Giovanni Bellagamba di Douai*[1] ». Mais ce fut au xvie siècle qu'elle vit naître dans son sein l'artiste qui devait marquer sa place parmi les plus grands sculpteurs de tous les temps.

Jehan Boulongne, connu sous le nom de Jean Bologne[2], naquit à Douai[3] en 1524[4]. Il appartenait à une honnête famille d'artisans[5] ; son père était-il *entail-*

1. On admire, dans la sacristie de Notre-Dame de Douai, le triptyque, chef-d'œuvre de Jean Belgambe, donné à cette église par M. le docteur Escalier.

2. Dans le procès-verbal officiel inséré dans le corps du cheval de bronze de la statue de Henri IV (*Mercure français*, t. III, 2me continuation, p. 493), le nom de notre artiste est écrit ainsi : *Jean Boulongne;* dans les autographes qu'il a laissés, lui-même signe tantôt *Globolongna*, tantôt *Giobologna*. Nulle part il ne prend le *de*. Pour nous rapprocher de l'usage consacré et éviter toute affectation, nous proposons de l'appeler *Jean Bologne*. Nous ne consentons pas à le nommer *Jean de Bologne*, ce qui semblerait autoriser l'étrange erreur qui consiste à lui donner pour berceau la ville de Bologne.

3. *Giovan Bologna di Douai, Fiammingo*, dit Vasari (t. V, p. 327). — *Giovanni Fiammingo*, dit Benvenuto Cellini (Mém., t. II p. 391). — *Giovanni Bologna, scultore e architetto*. *Fiammingo, neque nuella città d'Douai*, dit Baldinucci (Notizie di Giobologna).

> *Ove poc' oltre il fiume Scarpa arriva*
> *A versar l'onda al grande Schelda in seno,*
> *E seco per Anversa al mar se'n corre,*
> *Siede una mercantile e grossa terra*
> *Il cui nome è Douai, qui costui nacque.*

« Au-dessus de l'endroit où la Scarpe confond son onde avec celle du grand Escaut, qui, réuni à cette rivière, court à la mer après avoir baigné Anvers, est assise une grande et commerçante ville ; Douai est son nom ; c'est là que notre sculpteur est né. » (Poème de Cosimo Gaci, p. 30.)

4. Les archives de Douai ne contiennent aucun document sur la date de la naissance de Jean Bologne. Quant aux registres des paroisses, le plus ancien, celui de la paroisse Saint-Pierre, ne commence qu'en 1527. *Giovanni Bologna nacque circa 1524* ; *morì il giorno de' 14 agosto 1608, l'ottantesimo quarto anno di sua età*, dit Baldinucci. (*Loc. cit.*)

Le 21 juillet 1598, le chevalier Vinta écrit à Bonciani, envoyé du grand-duc en France, pour excuser son maître auprès de Henri IV, qui lui avait demandé Jean Bologne : il fait valoir le grand âge du célèbre sculpteur, alors âgé de soixante-treize ans. Il serait donc né en 1525. {*Arch. di Stato ; carteg. di Francia ; I[e] numerazione, minute, Filza 24.*)

Le 15 juillet 1605, Lorenzo Usimbardi, dans un rapport au grand-duc Ferdinand, mentionne l'âge de l'artiste, qui avait alors, dit-il, quatre-vingts ans ; ce qui le fait naître en 1525. (*Arc. Med. suppliche fiscali, Filza 160.*)

Toutefois, une médaille frappée en son honneur, à propos du Neptune de Bologne, le fait naître en 1524. La date de sa mort en 1608 est certaine, et tous les documents s'accordent à déclarer que Jean Bologne avait alors quatre-vingt-quatre ans.

C'est donc la date de 1524 que nous croyons devoir adopter.

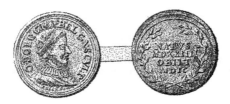

5. M. Duthilleul (Eloge de Jean Bologne. Douai, 1820, in-4°) n'hésite pas à établir la filiation de membres de la famille, d'après des actes publics *qu'il ne cite pas* : bisaïeul, Jehan Boulongne, cabaretier ; aïeul, Jehan, propriétaire, rue du Pout-à-Val ; père, Jehan, entailleur. On ne peut ajouter une foi entière à ces renseignements. Ce qui est certain, c'est que le père s'appelait Jean comme son fils. Le fait est attesté par deux documents officiels puisés, l'un dans les archives de la Cour des comptes de Florence l'autre dans les archives notariales de Lucques.

leur de son état ? Si le fait était démontré, on pourrait admettre que c'est dans l'atelier paternel que l'enfant a puisé le goût et reçu les premières leçons de l'art et de la sculpture.

Mais, si l'on en croit Baldinucci et Gaci, tous deux contemporains et amis de l'artiste, celui-ci aurait eu à vaincre, pour suivre sa vocation, la résistance de sa famille, qui avait l'ambition de faire de lui un notaire, un homme de plume. « Son père, dit Gaci dans son petit poème, estimant qu'il pouvait avec une vile plume, ou en vendant des paroles, faire son chemin plus sûrement qu'avec le ciseau, voulait qu'il fût procureur ou dresseur de contrats ; mais lui, qui avait le cœur dégagé des sentiments vulgaires, enflammé du désir de la gloire, résolut de suivre l'instinct de sa noble nature[1]. » Le jeune homme parvint à surmonter l'opposition qui lui était faite, et vers 1540, à l'âge de seize ans, il se rendit avec le consentement de son père, à Anvers, où il était assuré de rencontrer des maîtres habiles.

Anvers, quand Jean Bologne y arriva, était dans toute sa splendeur. Son commerce avait pris les plus grandes proportions : étrangers, banquiers, marchands, artistes et artisans y affluaient de toutes parts. C'était le séjour des plaisirs et des arts, aussi bien que celui des affaires. « C'est d'ici, dit Guichardin, qu'on voit se disperser des maîtres et ouvriers parfaits pour l'Angleterre et autres pays septentrionaux (p. 101). Quant aux peintres et aux graveurs, et autres diverses professions de peinture et de sculpture, il y en avait environ trois cents maîtres (id., p. 113) ; et au-dessus des loges et boutiques de la Bourse, se trouvait un très grand espace couvert, que l'on appelle le *Pand* ou halle de peinture, pour ce que c'est là qu'on en vend de toutes sortes de façons, diversement inventées et subtilement élaborées (id., p. 74 et 109). »

Des trois cents maîtres que la fortune d'Anvers avait attirés dans ses murs, le plus distingué peut-être était Jacques Dubrœucq[2]. « Natif d'auprès de Saint-

Il geultore,
Stimando ch'ei poteVa con penna Vile,
Vendendo le parole agevolmente,
Più che con scarpel, d'or avanzarsi,
Rogator di procure e di contratti
VoleVa che fosse : ma costui, che'l core
Haveva disciolto della volgar gente,
E di desio di vera gloria acceso,
Seguire propose il naturale Instinto.
(Cosimo Gaci.)

Fu da natura tanto inclinato a cose di disegno, che, contra del padre, si tolse agli Studi delle lettere, a' quali avevalo egli applicato, con animo di farlo notaio, e a quello si dedico della statuaria appresso Jacopo Breucq. (Baldinucci.)

2. Le nom du maître de Jean Bologne est écrit de la façon la plus diverse : Dubrœucq, Dubrucq, Brucq, Beuch. Nous n'hésitons pas à écrire : *Dubrœucq*, et voici pourquoi : sur la plinthe du prie-Dieu qui fait

Omer, gentilhomme de race, graveur et tailleur expert, et sachant bien l'architecture. Jean Bologne devint son apprenti (*id.*, p. 101). »

Dubrœucq avait visité l'Italie. Il inspira à son élève le plus vif désir d'achever son éducation artistique dans ce merveilleux pays. Michel-Ange vivait encore et remplissait le monde du bruit de sa renommée. A Rome, on le voyait à l'œuvre, on profitait de son exemple, on pouvait surprendre le secret de son génie, recevoir même directement ses conseils. Jean Bologne ne résista pas à la tentation de voir Rome et Michel-Ange. Il réunit ses modestes ressources, quitta Anvers, et se rendit en Italie.

Antoine Perrenot de Granvelle, qui depuis peu était évêque d'Arras, lui fut-il de quelque secours ; a-t-il facilité son voyage ? M. Foucques l'a pensé. Il se fonde sur ce que l'évêque d'Arras était le protecteur des artistes, et que c'est à son crédit qu'Antoine Moro a dû le titre de peintre de Charles-Quint ; ce n'est là qu'une induction dénuée de preuves. Si l'évêque eût pris tant d'intérêt à Jean Bologne, pourquoi ne l'a-t-il pas emmené à sa suite, en 1545, quand il se rendit au concile de Trente et de là à Rome ? Sa protection se borna peut-être à lui donner quelques lettres de recommandation, et encore nous ne trouvons nulle trace de son intervention.

Le jeune sculpteur n'était dans la compagnie d'aucun personnage. Confiant dans son courage, et aussi dans sa bonne étoile, il s'associa à deux de ses amis d'Anvers, à deux frères, Franz et Cornille Floris, qui devinrent des artistes estimés [1]. Tous trois partirent légers d'argent, riches d'espoir.

Cet espoir n'était-il pas justifié ? Le pape Adrien VI, nous l'avons dit, n'avait-

partie du tombeau d'Eustache de Croy, évêque d'Arras, tombeau qui se trouve dans la cathédrale de Saint-Omer, on lit, gravée en lettres majuscules dorées, cette inscription : *Jacobus Dubrœucq faciebat.*

Dubrœucq était un artiste de grand mérite : en 1571, il acheva le Jubé de Sainte-Vaudru de Mons. Vasari le range au nombre des plus célèbres flamands, — *i più celebrati Fiaminghi*; — il rappelle qu'il a été le maître de Jean Bologne, et il mentionne les nombreux travaux que lui confia la régente des Pays-Bas, Marie de Hongrie. (Vasari, t. X, p. 294.) Ce fut lui qui donna les plans du château de Binche et du château de Mariemont pour la gouvernante. On lui attribue aussi la construction du château de Boussu près Saint-Ghislin. (Arch. histor. du Nord, t. VI, p. 103. Nouv. série.)

Jean Bologne n'oublia pas son maître ; en 1572, lorsque les Espagnols reprirent Mons aux huguenots, Jacques Dubrœucq, qui, en sa qualité d'ingénieur, avait été chargé de mettre la place en état de défense, fut au nombre des prisonniers ; sur sa demande, son ancien élève intercéda auprès du grand-duc pour obtenir sa délivrance. On ne sait quel fut le succès de la démarche personnelle du grand-duc François Iᵉʳ auprès de ses amis les Espagnols.

1. Franz Floris acquit une grande réputation dans l'art de traiter les muscles, « et merveilleusement représenter les peaux et cuir de l'homme au naturel ». Cornille « était savant en l'architecture et en la sculpture ; homme diligent et de service, auquel on attribua l'honneur d'avoir transporté d'Italie par-deçà l'art de contrefaire au naturel les Antres et Grotesques » (Guich., p. 99 et 101). C'est Cornille Floris qui construisit, à Anvers, la Maison de Ville et l'Osterhuys ou Maison des Osterlins, appelée aussi : *Domus Hansæ Teutonicæ Sacri Imperii romani.*

il pas confié à Jean Schoorel la direction des travaux du Belvédère? Jean de Straet, de Bruges et Jean de Witte n'avaient-ils pas été adjoints à Vasari dans l'œuvre qu'il avait entreprise, tant au Vatican à Rome qu'au palais Pitti à Florence? Un peu plus tard, Barthélemy Spranger ne dut-il pas au cardinal Farnèse la faveur de travailler à la Caprarola, aux églises de Rome, et d'obtenir du pape Paul IV un logement au Vatican? Les frères Paul et Mathieu Bril ne recevaient-ils pas les encouragements du cardinal Matteo ; sur sa recommandation, Mathieu Bril ne devenait-il pas le peintre du souverain pontife? Enfin le cardinal Madruce ne devait-il pas prendre Otto Venius sous son puissant patronage? Les Flamands qui venaient apprendre leur art dans les grandes écoles de l'Italie trouvaient souvent sur cette terre hospitalière des occasions de fonder leur réputation et d'assurer leur fortune.

Quel était l'âge de Jean Bologne lorsqu'il vint dans ce noble pays qu'il ne devait plus quitter, et où il fournit une si longue et si brillante carrière? Nous ne pouvons indiquer une date précise, mais nous inclinons à croire, contre l'opinion de M. Foucques, qu'il avait de vingt-six à vingt-sept ans, et que son voyage doit être placé au plus tôt en 1551[1].

Préparé par de longues et fortes études, il employa bien les deux années de son séjour à Rome où il paraît s'être rendu directement[2]. Il reproduisit avec la

1. M. Foucques adopte la date de 1544, sur la foi de M. Duthilleul, sans invoquer d'autre autorité. Or, en 1544, Jean Bologne n'avait que vingt ans. Nous verrons qu'il passa deux ans à Rome, et que Bernardo Vecchietti, pour le retenir à Florence, lui offrit pour deux ou trois ans, dans son propre palais, une généreuse hospitalité ; après quoi il le présenta à François de Médicis qui, en 1559, l'attacha à sa personne. Si on le fait arriver à Rome en 1544, les deux années qu'il passa dans cette ville, et les trois ans au plus pendant lesquels il fut l'hôte de Vecchietti, ne nous conduisent que jusqu'en 1549. Pendant les dix années qui suivent nous perdons sa trace. Il y aurait dans sa vie d'artiste une lacune qu'on ne saurait combler. Ajoutons que, dans le système de M. Foucques, il serait arrivé à Florence à l'âge de vingt-deux ans ; et pourtant nous ne voyons pas qu'il ait suivi les leçons ou fréquenté l'atelier d'aucun sculpteur florentin. S'il eût été alors aussi jeune qu'on le suppose, se serait-il affranchi de toute direction ? A vingt-sept ans, au contraire, il est aisé d'admettre qu'il n'avait plus besoin de maîtres.

Voici ce qui vient à l'appui de notre opinion. Dans le recueil qui a pour titre : *Alcune composizioni di diversi autori*, épître dédicatoire, on lit ce qui suit : « *Giobologna ha per lo spazio di circa* TRENTA ANNI, *che è stato a Firenze, potuto studiare e apprendere tanto*, etc. » Or ce recueil a été publié en 1583. Jean Bologne serait donc arrivé à Florence aux environs de 1553.

Enfin, dans son poème, qui est de la même date, Cosimo Gaci s'exprime ainsi :

SEI LUSTRI *or son, che pia nodrice e cara*
Gli è stata Flora.

2. *Essendo seco* (con Dubrœucq) *dimorato al quanto tempo, desideroso di veder le cose d'Italia, si trasferì a Roma, dove stette* DUE ANNI ; *e quivi fece grandissimo studio, ritraendo di terra e di cera tutte le figure lodate che vi sono* (Borghini, *Il Riposo*, p. 585. Fiorenza, Marescotti, in-4°, 1584).

Partitosi dunque da Douai, sene venne a Roma, dove in DUE ANNI, *che vi dimorò, modellò quanto di bello gli pote venir sotto l'occhio*. (Baldinucci. *Notizia de' professori del disegno*. Milano, 1811, t. 8. *Notizia di Giobologna*.)

cire ou la terre cuite la plupart des monuments que nous a légués l'antiquité, La Rome moderne, en pleine possession des chefs-d'œuvre de la Renaissance en lui offrant d'incomparables modèles, ne contribuait pas moins à compléter son éducation d'artiste. On relevait sur les places les obélisques transportés jadis de l'Égypte à Rome par les Césars. La ville se remplissait d'églises et de palais, construits selon les règles de l'architecture grecque ou romaine. La vaste basilique de Saint-Pierre, ouverte au culte depuis peu d'années, sortait à peine des mains des architectes et des sculpteurs. Raphaël n'était plus, mais son génie vivait dans ses fresques du Vatican et de la Farnésine. Dans son *Jugement dernier* et plus encore dans les fresques de la voûte de la Sixtine, Michel-Ange s'était révélé aussi grand peintre qu'il s'était montré grand sculpteur dans sa statue du Moïse. Que de sujets de méditation pour le jeune artiste flamand !

Quand sa main était lasse de modeler et son œil fatigué de contempler, il retrouvait ses compatriotes du Nord, réunis en société sous le nom de *Schilderbent*. Là, on échangeait ses idées, on se communiquait réciproquement ses impressions et ses jugements. Ces délassements eux-mêmes étaient féconds en enseignements [1].

Il eût paru bien dur à Jean Bologne d'habiter la même ville que Michel-Ange, sans le voir et sans le connaître. Le grand homme n'était pas d'un abord facile. L'occasion ne se présentant pas, il fallait la faire naître. Voici ce que notre sculpteur, dans sa vieillesse, se plaisait à raconter à ses familiers. Déjà depuis plus d'une année il s'était appliqué à reproduire les œuvres admirables qu'il avait sous les yeux. Il s'enhardit jusqu'à exécuter un modèle de son invention, en y apportant tous ses soins. Dès qu'il l'eût terminé, il courut le présenter tout tremblant à Michel-Ange ; celui-ci le prit dans ses mains, le repétrit en entier ; puis le recomposant de nouveau, avec une promptitude merveilleuse et dans une tout autre attitude, il le rendit au jeune homme interdit, en lui disant : « Eh ! va-t'en d'abord ébaucher, tu poliras ensuite [2]. »

Il est probable que les rapports entre les deux artistes ne se bornèrent pas à cette entrevue. Des conseils donnés avec une rudesse apparente et une

1. On ne sait au juste à quelle époque commença à Rome le *Schilderbent*. Mais, vers 1600, cette association était en pleine vigueur. Il en est resté quelque chose encore aujourd'hui dans la fête célébrée tous les ans par les artistes Allemands à deux lieues de Rome (*Arch. hist. du Nord*, nouvelle série, t. VI, p. 128). Cette fête se nomme *Il Cervaro* ; elle a lieu d'ordinaire le 1er mai. La grotte ou *cava pozzolana*, où elle se célèbre, s'appelle *Bocca di Leone*, et se trouve hors de la *Porta Maggiore*. (Renseignements pris sur les lieux par M. Polacques.)

2. « *Or va prima ad imparare, e poi a finire.* » (Baldinucci. *Loc. cit.*)

bienveillance un peu brusque par le sublime auteur de tant de chefs-d'œuvre, avaient un tout autre prix que des éloges complaisants. On ne peut pas dire sans doute que Jean Bologne ait eu pour maître Michel-Ange, qu'il ait travaillé dans son atelier; mais il le vit, il l'écouta, il subit son influence, sans devenir son imitateur. « Il forma son goût et son style d'après les œuvres modernes de Buonarotti[1], » sans que son génie perdît rien de son originalité et de son indépendance.

Après deux années passées à Rome, ses faibles ressources étaient épuisées; il se sépara des frères Floris et se disposa à reprendre le chemin de son pays; mais, avant de repasser les Alpes, il voulut visiter Florence. « Le ciel, dit Baldinucci, qui l'avait destiné à embellir de ses œuvres notre chère Italie, lui inspira sans doute ce désir. « Peu de temps après son arrivée dans cette ville, sa bonne fortune lui fit faire la rencontre d'un riche et noble Florentin; il s'appelait Bernardo Vecchietti[2].

Comment ne pas nous arrêter pour donner au moins un souvenir à l'homme généreux qui fut le bienfaiteur et devint l'ami de notre artiste, et qui eut sur sa destinée une influence décisive?

Bernardo Vecchietti, né en 1515, sénateur en 1578, devait prolonger sa noble existence jusqu'en 1590. Sa famille remontait au xiie siècle[3]. Dante la mentionne dans son poème. Bernardo fit honneur au nom que lui avait légué une longue série d'aïeux. Possesseur d'une grande fortune, il en fit le plus digne usage. On le voit restaurer à ses frais la paroisse de San-Donato, qui, de temps immémo-

1. *Formò il suo gusto e il suo stile sulle opere moderne del Buonarotti.* (Cicognara, *Storia della Scultura*, t. V, p. 250.)

2. Voici comment Cosimo Gaci raconte l'arrivée de Jean Bologne à Florence; il quitte Rome :

> E come se tesoro
> Riportasse alla patria, allegro e pago
> A lei facea ritorno : e, per vedere
> Della nobil Fiorenza i marmi illustri,
> Passò per quella : Nel fermasi il lei
> Per trarne quel ch'avea preso,
> Fu da Gentil Pastor (Vecchietti), molto intendente
> E amator di disciplline ed arti,
> Cortesamente accolto, e persuaso,
> Per seguire il suo studio, ivi fermarsi
> Un' anno al men.

« Et, comme s'il eût rapporté un trésor à sa patrie, joyeux et content, il retournait vers elle. Mais pour voir les marbres illustres de la noble Florence, il passa par cette ville. Comme il s'y était arrêté, pour tirer des études un profit semblable à celui qu'il avait retiré de son séjour à Rome, il fut accueilli avec courtoisie par le généreux Vecchietti, grand amateur et connaisseur en fait de beaux-arts. Ce fut lui qui persuada à l'artiste, pour compléter son instruction, de séjourner au moins un an à Florence. »

3. L'arbre généalogique des Vecchietti existe en son entier, avec les preuves à l'appui, depuis Vecchio, 1190, jusqu'au comte actuel, Marsilio Vecchietti, 1851. (Notes de M. Foucques.).

rial, était placée sous le patronage de sa famille ; réparer et embellir le palais de ses pères ; se faire le protecteur éclairé des savants, des hommes de lettres et des artistes ; construire enfin, presque aux portes de Florence, cette belle villa del Riposo, où il réunit, comme dans un musée, les plus rares productions de l'art florentin[1]

En 1553, Bernardo avait trente-huit ans, et Jean Bologne en avait vingt-huit. Voici comment se formèrent les liens étroits qui les unirent, et que la mort seule devait dénouer.

« En passant par Florence, dit Baldinucci, Jean Bologne fit la rencontre du noble et vertueux Bernardo Vecchietti, qui, ayant remarqué avec son coup d'œil de connaisseur et d'homme de goût les études et les copies qu'il rapportait de Rome, l'engagea fortement à retarder son retour dans sa patrie, et à demeurer quelque temps dans une cité où il était entouré des chefs-d'œuvre de Michel-Ange et de tant d'autres grands sculpteurs ; et comme l'état de pauvreté du jeune Flamand réclamait un secours plutôt qu'un conseil, — perchè alla povertà del figliuolo abbisognavano aiuti più che consigli, — il lui offrit de l'entretenir à ses frais dans son propre palais, pendant deux ou trois ans, lui procurant toute facilité pour étudier : et, ce qu'il avait promis, il l'exécuta[2]. »

C'est donc à Bernardo Vecchietti que nous devons rapporter l'honneur d'avoir découvert le rare mérite de Jean Bologne, d'avoir deviné son génie et créé son succès.

Au milieu des riches collections réunies à Florence par les Médicis, et des œuvres incomparables qui embellissent les monuments publics de cette cité privilégiée, le jeune hôte de Vecchietti se livra avec une nouvelle ardeur à l'étude de l'art antique et des productions modernes des Ghiberti, des Donatello, des Michel-Ange.

Désireux de payer de sa personne, et de ne pas abuser trop longtemps de la libéralité de son protecteur, il ne dédaigna pas de travailler à l'ornementation des édifices qu'on construisait alors ; c'est ainsi qu'il se chargea d'exécuter en pietra serena les autels et l'encadrement des fenêtres de la confrérie del Ceppo, et les balustres d'une terrasse en belvédère que l'architecte Bernardo Buontalenti élevait comme couronnement de la toiture du palais Griffoni ; il sculpta avec

1. En matière d'antiquités, d'objets d'art, de bijoux précieux, Bernardo était un fin connaisseur. Il résulte d'un certain nombre de documents recueillis dans les archives des Médicis, que les grands-ducs Côme I⁰ʳ et François I⁰ʳ lui confièrent souvent le soin d'acquérir en leur nom des objets de prix dont ils enrichissaient leurs collections.

2. Baldinucci, loc. cit. Voy. les récits conformes de Borghini et de Cosimo Gaci.

... Sforza ... archall e le palais de ... des hommes de lettres et des ... de Florence, dans cette villa dei ... étudier, les plus belles productions de l'art

... huit ans, et ... en avait vingt-... les liens étroits qui les unissait, et que la mort

... dit Baldinucci, tant ... qu'à ... rencontre du ... Vasari ... par ... son coup ... qu'il supporta ... Michel-... donner au jeune ... una povertà del ... se ... retenir à ses ... pendant ... ses travaux, lui procurant toute facilité ... avait ... à l'exécute ...

...ardo Ver... que nous devons rapporter l'honneur ... son génie et

... longtemps de ... de travailler à l'ornementation ... qu'il se charges d'exécuter en ... l'encadrement ... fenêtres de la conserie del Ceppo, ... en belvédère ... l'architecte Bernardo Buontalenti ... de la ... Griffon ... il sculpta avec

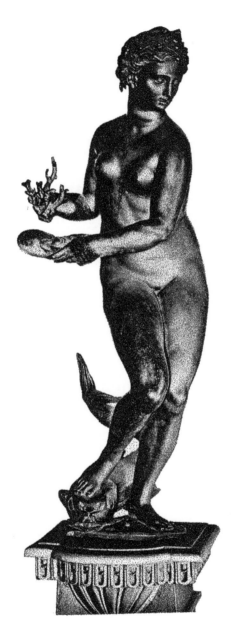

VÉNUS (FLORENCE)

une rare élégance les consoles destinées à soutenir la corniche du vestibule d'entrée du même palais. C'est probablement dans ce même temps que, sur la demande de quelques particuliers, il faisait diverses statues, dont plusieurs étaient expédiées à l'étranger[1].

En 1558, après cinq ans de séjour à Florence, son nom était honorablement connu, et il avait pris rang parmi les artistes que l'on distinguait[2]. L'envie ne tarda pas à s'attaquer à lui; on avouait qu'il possédait un beau modelé dans les ouvrages en terre et en cire, qu'il réussissait à faire des ébauches; mais on ajoutait, avec un sourire d'incrédulité, que s'il en venait à attaquer le marbre, il serait fort inférieur à ce qu'on croyait[3].

Et pourquoi n'attaquait-il pas le marbre? C'est parce qu'il était pauvre; c'est qu'il ne suffit pas au sculpteur d'avoir du talent, de s'être préparé par un long et consciencieux apprentissage. Si le bloc de marbre, d'où il doit tirer la statue qu'il animera, lui fait défaut, il est désarmé, il est frappé d'impuissance; et ce marbre, c'est à grands frais qu'il faut l'acquérir! Cependant comment ne pas tout tenter pour fermer la bouche aux envieux et pour les confondre! Que fera notre artiste? Il ira trouver son bienfaiteur et son ami; il lui dira sa peine et son espoir. Ce n'est pas en vain qu'il fait appel à sa générosité. Le marbre tant désiré lui est livré, et de ce marbre il tire une *Vénus* telle qu'il l'avait conçue, pleine de noblesse et de grâce[4].

Jean Bologne avait livré sa première bataille, et il l'avait gagnée.

Bernardo, tout heureux d'une victoire qu'il avait prévue, jugea que le moment était venu de présenter son protégé aux princes de la maison de Médicis.

1. Baldinucini, t. VIII, p. 114.
2. Id., ibid. *Fecesi fra quei della professione ben presto conoscere per molto valoroso.*
3. Id., p. 113. *Dicevano che s'ei facesse la prova dell' intagliare il marmo, sarebbesi egli trovato tutto altro essere da quello, che faccanlo parere i suoi modelli.*
4. Vasari, t. V, p. 327. « *Una Venere, una statua di marmo bellissima.* »

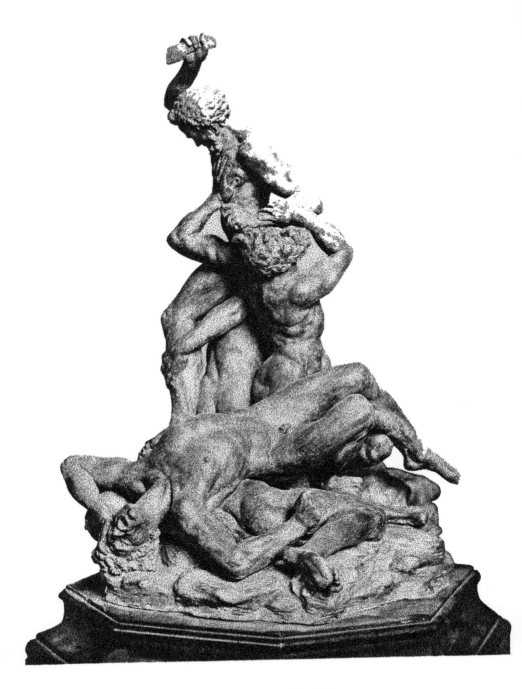

SAMSON ET LES PHILISTINS

Terre cuite du Musée de Douai

A

CHAPITRE III

DE 1558 A 1567

La branche aînée des Médicis avait eu pour glorieux représentants dans l'histoire de l'art Laurent le Magnifique, et son fils, le cardinal Jean, qui devint Léon X. La branche cadette dut son élévation et sa fortune à Cosme, fils du célèbre capitaine Jean des Bandes noires. Nous n'avons pas à apprécier ici le caractère et le rôle politique de cet homme, plus habile qu'il n'était honnête ; qui asservit sa patrie, qui devint duc par le bon vouloir de Charles-Quint, puis grand-duc par la grâce du pape Pie V. Ce que nous constatons, c'est que Cosme I⁰ʳ et ses successeurs se montrèrent jaloux de rester fidèles aux traditions de la famille comme protecteurs des sciences, des lettres et des arts[1].

En 1558, Cosme se faisait vieux, et il songeait à associer à son gouvernement son fils aîné, le prince François, qui devint son héritier. C'est à François de Médicis que Bernardo Vecchietti, dans sa prévoyance, présenta son ami Jean Bologne, alors âgé de trente-quatre ans.

Qu'était-ce que ce nouveau patron ? C'était surtout un esprit curieux. Les artistes, les archéologues, les orfèvres, les collectionneurs d'objets précieux, les naturalistes, les alchimistes, attiraient son attention et se disputaient ses faveurs. Lui-même était capable d'exécuter de ses mains quelques-unes des œuvres « qui

1. Les Médicis encourageaient les progrès de l'industrie aussi bien que ceux des arts. Si leurs jardins des Boboli et de Pratolino servirent de modèles aux artistes français qui dessinèrent plus tard le parc de Versailles, ils furent aussi les premiers qui fondèrent à leurs frais des manufactures, dites depuis manufactures royales, de tapisseries à sujets, de légers cristaux dorés et émaillés, de bijouterie et d'ébénisterie. On doit citer entre toutes leur célèbre fabrique de mosaïque en pierres dures. (Note de M. Foucques.)

ont pour père le dessin, — *che hanno per padre il disegno* ». Un jour que Taddeo Battiloro lui faisait compliment de son habileté, il lui répondit en termes formels : « Taddeo, si nous étions fils d'un artisan, nous avons lieu de croire, d'après le goût que le ciel nous a donné, que nous ne serions pas mort de faim [1]. »

François de Médicis avait vu la *Vénus* de l'artiste flamand, et il en avait été si charmé qu'il en avait aussitôt fait l'acquisition. Bientôt après, il le chargea d'exécuter pour lui une statue de baigneuse, destinée à orner une fontaine [2].

En 1559, Vasari restaurait le palais du podestat. Jean Bologne sculpta l'écusson ducal qui surmonte la porte d'entrée.

A la même date, il exécutait, sur l'ordre des Médicis, deux enfants en bronze pêchant à l'hameçon, pour une fontaine de leur casino de San-Marco ; puis, pour une autre fontaine du casino du prince François, un groupe représentant *Samson terrassant un Philistin*. « Ce groupe, dit Baldinucci, fut en effet placé dans le *cortile de' simplici* au-dessus d'une vasque soutenue par des monstres marins de formes bizarres, mais fort belles d'exécution, dues à l'imagination du même artiste. Dans ce groupe du Samson, Jean Bologne s'était surpassé [3]. »

Cette dernière œuvre plaça le jeune sculpteur hors de pair, et, dès lors, Vasari pouvait, avec sa haute autorité, lui présager un bel avenir : « *Farà*, dira-il, *farà delle opere molto belle nell'avvenire*. »

Sur ces entrefaites, une circonstance inattendue lui permit d'entrer en lice avec les statuaires en renom et de donner sa mesure.

Voici les faits :

Depuis plusieurs années, Cosme Ier avait conçu le projet d'édifier une fontaine monumentale sur la place du *Palazzo Pubblico*, à l'angle même du palais, près du

1. Baldinucci, *Notizie di Taddeo di Francesco Curradi, detto Taddeo Battiloro, scultore fiorentino.*
Le grand-duc François Ier avait fait donner à ses filles l'éducation la plus brillante ; elles avaient eu pour maître de dessin Jacopo Ligozzi, élève du Véronèze. L'une d'elles, Marie de Médicis, apporta en France le goût de l'art italien. C'est ainsi qu'elle fit venir de Florence des musiciens et des comédiens; des fontainiers pour embellir les jardins de Saint-Germain ; des ingénieurs pour fortifier les places. On sait enfin qu'elle envoya son architecte en Toscane pour y lever le plan du palais Pitti, plan d'après lequel elle fit édifier le palais du Luxembourg. (Note de M. Foucques.)

2. C'est peut-être cette baigneuse, que Jean Bologne, plus âgé, avait voulu détruire, comme indigne de son talent.

3. Baldinucci, t. VIII, p. 115. Ce groupe en marbre, de grandeur naturelle, passa plus tard en Espagne. Le grand-duc Ferdinand en fit présent au duc de Lerme avec un autre groupe, œuvre de Cristofano Stati di Bracciano, représentant Samson ouvrant la gueule du Lion. Le modèle en terre cuite du Samson de Jean Bologne resta en la possession de M. Gioffrancesco Grazini, gentilhomme florentin, grand amateur d'objets d'art. (Note de M. Foucques.)
Un groupe en terre cuite représentant Samson combattant les Philistins, don de M. Foucques, se trouve au musée de Douai.

Marzocco ou Lion de marbre, emblème du vieux parti guelfe. Le sculpteur attitré du duc, Baccio Bandinelli, semblait désigné pour l'exécution de ce dessein. Dès 1551, il.écrivait à Jacopo Guidi, secrétaire du duc : « Daignez faire attention aux esquisses des fontaines que je vous envoie. Son Excellence m'a dit et répété qu'elle veut que ces fontaines surpassent toutes les autres. Pour lui obéir, j'ai fait d'actives recherches relativement aux maîtres qui ont travaillé aux fontaines de Messine ; on n'a rien épargné pour les rendre magnifiques. Je promets à Son Excellence, si mes travaux lui agréent, de lui ériger une fontaine qui surpassera toutes celles qu'on voit aujourd'hui dans l'univers [1]. »

Si Bandinelli péchait par quelque côté, ce n'était pas par un excès de modestie. Il avait du crédit, se croyait du talent, et sa bonne fortune mettait sous sa main le plus merveilleux bloc de marbre qu'on eût vu peut-être à Florence. Ce bloc, de dimensions extraordinaires, venait de Carrare, et Bandinelli s'était empressé d'en faire l'acquisition au nom de son maître. Après de longs délais, le fameux marbre était apporté à Florence au commencement de l'année 1559. Le sujet du groupe qui devait surmonter la fontaine était déterminé. C'était un Neptune colossal dans un char traîné par des chevaux marins. Tout allait à souhait pour le sculpteur, que protégeaient le duc Cosme et la duchesse Éléonore, lorsque intervint tout à coup le célèbre Benvenuto Cellini. Il se rendit à franc étrier à la villa du duc. Il lui fit les plus vives représentations, lui rappelant les traditions de la noble cité de Florence, qui devait à des concours artistiques les deux chefs-d'œuvre dont elle avait droit de s'enorgueillir : la coupole de Sainte-Marie des Fleurs, et les portes du Baptistère ; demandant avec instance que l'honneur d'exécuter le monument projeté fût attribué au plus digne, et réclamant le droit de présenter un modèle. Cependant Bartolommeo Ammanati, qui revenait de Rome, se mettait aussi sur les rangs. Le duc céda ; il donna l'ordre de murer une des arcades de la *Loggia de' Lanzi*, et autorisa l'Ammanato à s'y installer pour y composer un modèle d'une grandeur égale à celle que devait avoir la statue. Une autre arcade de la *Loggia* fut également murée et mise, aux mêmes conditions, à la disposition de Benvenuto Cellini. Bandinelli, se croyant dépossédé, en conçut un profond chagrin, et mourut dans les premiers mois de l'année 1560 [2].

La lutte se trouvait alors circonscrite entre Cellini et l'Ammanato, lorsque

1. Opere di Cellini, t. II, p. 383, in-8°. Milan, 1806. (Note de Palamède Carpani.) — *Io prometto a Sua Excellenza, se le mie fatiche gli piaceranno, fargli una fontana che supererà tutte quelle che oggt si veggono sopra la terra.*

2. Vasari, t. VIII, p. 167 et suiv. Cellini, t. II, p. 372 et suiv. Baldinucci, t. VII, p. 421 et suiv.

deux concurrents plus jeunes se présentèrent, moins pour conquérir le précieux marbre, si ardemment disputé, que pour soumettre au jugement du public la valeur de leurs travaux. Ces deux artistes étaient Vincenzio Danti de Pérouse, qui fut installé dans le palais de messire Ottaviano de Médicis, et notre Jean Bologne, que son nouveau protecteur, le prince François, encouragea à se mettre sur les rangs, et qui s'enferma, pour accomplir son œuvre, dans le cloître de Santa-Croce.

Lorsque les modèles furent terminés, le duc Cosme alla voir ceux de l'Ammanato et de Benvenuto Cellini. Inspiré par Vasari, il donna la préférence à l'Ammanato, qui fut définitivement chargé de l'exécution du monument[1].

Quant au modèle de Jean Bologne, Cosme ne voulut pas le voir, « parce que, dit Vasari, n'ayant encore vu de sa main aucun ouvrage considérable en marbre, il lui sembla qu'il ne pouvait lui confier pour son début une si grande entreprise ; encore bien qu'au jugement de beaucoup d'artistes et de connaisseurs, son modèle fût le meilleur dans la plupart de ses parties[2]. »

Ce qui se passa à Florence en 1559 n'est pas, à vrai dire, un concours. 1° Le duc fut le seul juge ; 2° il ne vit même pas les œuvres de la moitié des concurrents ; 3° ses préférences en faveur de l'Ammanato n'étaient pas douteuses. Cette épreuve, où l'artiste flamand, qui n'était pas encore arrivé à la célébrité, luttait contre des maîtres italiens dont la réputation était faite, lui fit le plus grand honneur, puisque les juges compétents lui assignaient la première place ; et elle eut sur sa carrière une influence décisive. N'est-ce pas au mérite de son modèle de 1559 qu'il dut la double mission d'ériger à Bologne la fontaine de *Neptune* et à Florence la statue de *l'Océan* dans le jardin des Boboli ?

François de Médicis, qui appréciait le mérite de Jean Bologne, résolut en 1561 de l'attacher à sa personne, avec un traitement assez modeste de 13 écus par mois[3]. Ce prince, dont on a beaucoup trop exalté la libéralité, employait les artistes, mais ne se ruinait pas pour les rémunérer. Outre ce salaire mensuel, il offrit, il est vrai, à l'artiste un atelier dans son palais[4].

1. La fontaine ne fut découverte au public qu'en 1575.

2. Vasari, *loc. cit.*, p. 173. — *Non volle il duca allora vedere il modello del maestro Giovan Bologna, perchè, non avendo veduto di suo lavoro alcuno marmo, non gli pareva che se gli potesse per la prima fidare così grande impressa ;* ANCORA CHE DA MOLTI ARTIFICI E DA ALTRI UOMINI DI GIUDICIO INTENDESSE CHE'L MODELLO D COSTUI ERA IN MOLTE PARTI MIGLIORS CHE GLI ALTRI.

Vasari avait dès cette époque Jean Bologne en grande estime : « *È un giovane*, dit-il, *di virtù e di fierezza non meno che alcuno degli altri.* »

3. Arch. delle riform., cl. XV, parte III, filza 173. Reg. des charges d'honneur de la cour du grand-duc. Jean Bologne, Flamand, sculpteur, y figure pour la première fois en 1561 avec treize écus de salaire par mois.

4. Vasari, t. V, p. 328. — *Avendolo ultimamente fatto il Signor principe accommodare di stanze in suo palazzo.*

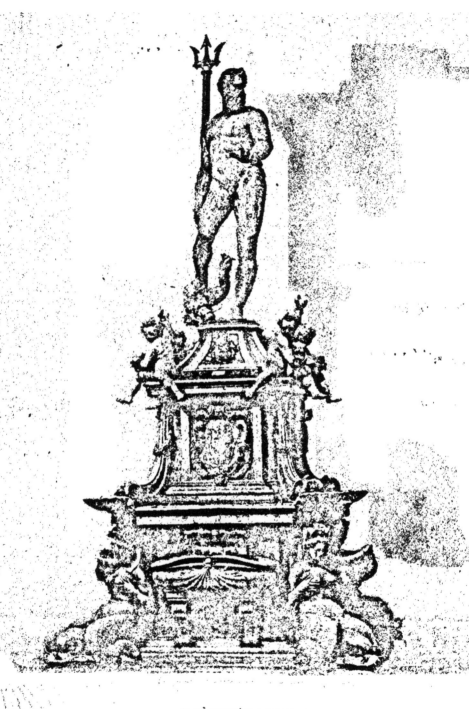

DE NEPTUNE A BOLOGNE·

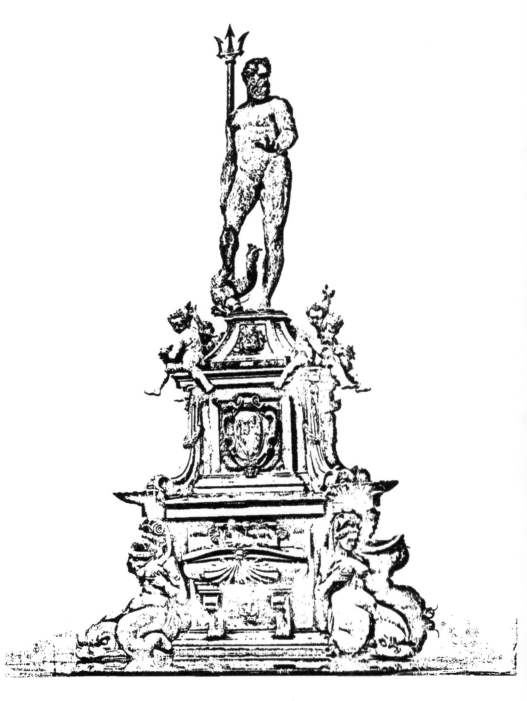

FONTAINE DE NEPTUNE À BOLOGNE

La renommée de notre sculpteur s'étendait au delà des frontières de la Toscane. En 1563, le pape Pie IV demandait au prince François de lui permettre d'aller à Bologne pour concourir à l'érection du monument qu'il avait résolu de faire construire sur la grande place de cette ville : c'est la fameuse *fontaine du Neptune*. Le prince céda, non sans regret.

La vieille fontaine érigée à Bologne en 1473, restaurée en 1520, n'était pas digne de figurer parmi les monuments de cette importante cité. A la requête du cardinal Pietro Donato Cesi, évêque de Narni et vice-légat, le souverain pontife, par un bref du 28 avril 1563, avait ordonné qu'une nouvelle fontaine fût élevée sur la place de San-Petronio.

Le vice-légat avait désigné comme architecte Tommaso Lauretti de Palerme. Aux termes d'une convention conclue le 20 août 1560, Jean Bologne, sculpteur, et Zanobi Portigiani, fondeur, s'engageaient, pour une somme convenue, à exécuter, dans l'espace de dix mois, pour l'ornement de ladite fontaine, une figure de bronze de neuf pieds, représentant Neptune, quatre enfants de trois pieds chacun, quatre harpies de même hauteur et quatre écussons à armoiries[1].

Annibal Leoni, secrétaire du cardinal, reçut la mission d'aller chercher l'éminent sculpteur à Florence et de l'amener à Bologne, où il fut logé aux frais de la ville chez le receveur Agostino. Son atelier fut installé dans un vaste local, désigné sous le nom de *il paviglione*.

A la fin de 1560, le cardinal Francesco Grassi succéda à l'évêque de Narni dans la légation de Bologne ; bien que les travaux de la fontaine fussent dès lors assez avancés, ce ne fut que dans les premiers mois de l'année 1567 que notre artiste quitta définitivement Bologne.

Il est vrai que, à plusieurs reprises, François de Médicis l'avait rappelé auprès de lui[2].

Le 1er mai de l'année 1564, le prince, à son retour d'un voyage en Espagne, avait été associé par son père à l'administration de l'État[3]

Cette année même, et l'année suivante, les Florentins devaient être

1. Arch. di Lega\zione di Bologna. Libro de' conti e spese della fabrica della fontana.
2. Les travaux de la fontaine monumentale du Neptune à Bologne durèrent trois années entières (1564-1565-1566). Ils coûtèrent à la Ville soixante-dix mille écus d'or.
3. Les soins du gouvernement n'empêchèrent pas François de Médicis de se livrer comme auparavant à son goût pour les beaux-arts. Pendant la première année de son séjour à Bologne, notre artiste lui envoie comme souvenir deux petits dieux Termes, statuettes en bronze ou en argent, dont il se montre très satisfait.

témoins de deux solennités d'un caractère bien différent : les obsèques de Michel-Ange, et l'entrée triomphale de Jeanne d'Autriche, l'épouse du duc François.

Florence fit à Michel-Ange de magnifiques funérailles, auxquelles tous les artistes présents tinrent à honneur de concourir. Notre sculpteur eut le chagrin de n'y pas prendre part ; son absence est justifiée par la mission qu'il remplissait à Bologne.

Notre artiste avait fait quelques rapides apparitions à Florence. Mais au mois de mai 1565, il quitte Bologne sans prendre congé, et le prince François le garde auprès de lui, malgré les instances du cardinal de Grassi et de l'évêque de Narni, jusqu'au mois d'avril 1566 [1]. Il se trouvait donc à la disposition de son patron lorsque celui-ci fit les honneurs de sa capitale à sa royale épouse. Il contribua, ainsi que les autres artistes, à rehausser les éclats de cette fête, dont les apprêts étaient magnifiques, mais qui fut contrariée par le mauvais temps (16 décembre 1565) [2]

Est-ce en 1565, pendant le séjour de Jean Bologne à Florence qu'il fut chargé par le prince d'exécuter le groupe, désigné d'abord sous le nom de la *Fiorenza* et bientôt sous celui de *la Vertu enchaînant le Vice*, groupe destiné à faire pendant, dans la grande salle du palais vieux, au groupe de *la Victoire* de Michel-Ange? La chose est fort probable. Aussitôt après la mort du sublime artiste, François de Médicis aura sans doute pensé qu'un seul homme était capable de soutenir la comparaison avec ce maître de génie ; c'était celui qui devenait dès lors le premier des sculpteurs vivants de l'Italie [3].

Un impérieux devoir rappelait notre artiste à Bologne, où il resta depuis le mois d'avril 1566 jusqu'en février 1567. Pendant qu'il mettait la dernière main à la célèbre *fontaine du Neptune*, il reçut la visite amicale de Vasari.

A une lettre fort pressante du prince qui réclame son sculpteur, les Quarante du gouvernement de Bologne répondent, à la date du 30 janvier 1567,

1. *Arch. med.* Carteggio de' cardinali, filza 16, et Carteggio di Cosimo I°, filze 189 et 191, — di Francesco, filze 86 et 89.

2. Vasari décrit cette fête (t. V, p. 490 et suiv.) ; il était un des organisateurs. Domenico Mellini a publié un récit détaillé de la solennité : *La naissance du Christ* devant la façade de la cathédrale ; l'*Allégorie de la Prudence* à l'entrée de la place du palais ducal ; enfin le *Char triomphal surmonté de deux anges* dans la même décoration, étaient de la main de Jean Bologne.

3. Voici ce quoi cette probabilité se fonde : au début de 1567, le prince écrit à Bologne pour réclamer impérieusement le retour définitif de l'artiste, *qui doit mettre fin à ce qu'il a laissé inachevé*. A peine de retour, au printemps de cette même année, Jean Bologne est expédié à Seravezza pour choisir dans les carrières le bloc de marbre qui doit servir à la statue de la *Fiorenza*. Il écrit de là une lettre qui commence ainsi : « *Havendo a fare cavare il marmo a Seravezza del Salone*, etc. La même lettre nous apprend qu'il modelait alors des *oiseaux* — *questi uccelli* — qui sont peut-être ceux qui se retrouvent à la Villa del Castello. (*Arch. med.* Carteggio di Francesco I°, filza 198.)

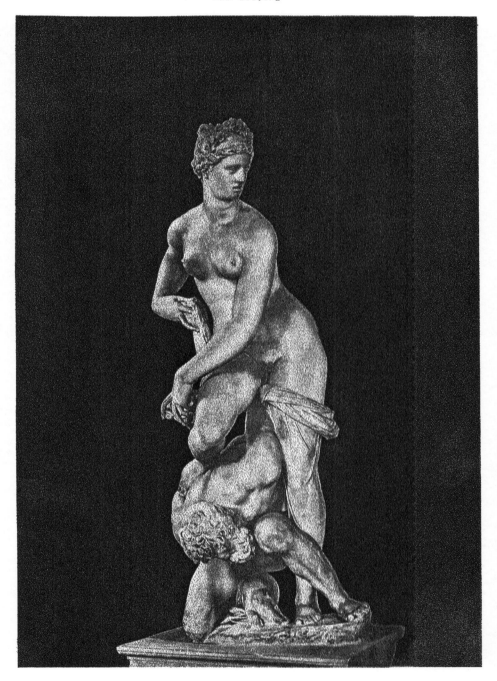

LA VERTU ENCHAINANT LE VICE
(Bargello Florence)

Heliog Dujardin

A Quantin Imp Edr

« que le maître ayant terminé son œuvre à la satisfaction générale, ils le renvoyaient à Son Excellence, avec l'expression de leur plus vive gratitude[1]. »

Jean Bologne avait quarante-trois ans. Il venait de doter d'un chef-d'œuvre une des grandes cités de l'Italie. Il était de retour à Florence, qui exerçait sur son génie l'influence la plus heureuse, qui, après l'avoir attiré, le retint jusqu'à sa mort devint pour lui une seconde patrie. Quant aux Médicis, par leurs commandes multipliées, ils donnaient incessamment un aliment à son activité féconde. S'ils ne lui prodiguèrent pas l'or, ils lui fournissaient du moins à discrétion le marbre et le bronze, ces deux instruments de travail; s'il ne leur dut pas la fortune, il leur dut la gloire, ce qui vaut mieux.

1. *Arch. med.* Cart. di Francesco I°, filza 92, et Cart. di Cosimo e Francesco, filza 196.

CHAPITRE IV

DE 1567 A 1583

Jean Bologne était à peine rentré à Florence qu'il fut l'objet d'une démarche flatteuse de la part de la reine mère, Catherine de Médicis. Cette princesse se proposait de faire ériger une statue équestre à son époux, le roi de France Henri II. Le cheval était déjà fait. Elle adresse au prince François, à la date du 25 mars 1567, une lettre fort pressante, écrite en partie de sa main, pour le prier de permettre à notre artiste de se rendre à Rome, où il serait chargé de terminer le monument, en exécutant la statue du roi défunt[1].

Le prince s'excusa de son mieux, et ne consentit pas à se priver de son sculpteur, dont il attendait les plus grands services.

Son père, le duc[2] Cosme, et lui-même avaient conçu le dessein de se soustraire à l'obligation de se pourvoir de marbre de Carrare, qui était hors de leur État. Ils résolurent de faire exploiter les carrières de Seravezza, qui

1. Appendice A.
2. Cosme I^{er} ne fut élevé à la dignité de grand-duc qu'en 1570, par le pape Pie V. Cette promotion excita, on le sait, une vive émotion en Allemagne, en Espagne et en Italie. La cour impériale crut devoir protester contre ce qu'elle considérait comme une usurpation de ses droits. Cosme était habile, et il était riche ; l'affaire s'arrangea.

étaient situées dans les limites de leur duché, et dont la principale fut connue sous le nom de l'*Altissimo*.

Jean Bologne, qui travaillait alors à son groupe de *la Fiorenza*, se rendit,
par leur ordre, à plusieurs reprises, sur le lieu de l'exploitation. C'est de
Seravezza que, à la date du 24 mai 1569, il écrivit au prince François la
lettre, curieuse à plus d'un égard, que nous croyons devoir reproduire :

« Illustrissime seigneur, mon patron,

« Je sais que Votre Excellence aime mieux les actes que les paroles.
C'est pourquoi j'ai différé jusqu'à présent à lui écrire ces deux lignes, pour
lui faire entendre que je suis à la fin de l'entreprise qu'elle m'a confiée.
Aujourd'hui même, les marbres destinés à la Fiorenza sont arrivés au lieu
d'embarquement. A leur passage à Seravezza, la population a ressenti une vive
allégresse ; aux cris répétés de : *Palle ! Palle !* [1] se mêlaient le son des cloches, le
bruit des arquebusades, avec accompagnement de cornemuses et de trombones. Jeunes et vieux, hommes et femmes se sont mis en danse, pour exprimer la joie qu'ils éprouvaient à la vue des premiers marbres blancs extraits
de la montagne de l'*Altissimo*. Et tous criaient si haut que j'imagine qu'on a pu
les entendre de Carrare.

« Si je suis resté plus que de raison dans la montagne, Votre Excellence
m'excusera : toute carrière non encore exploitée offre, au début, de la difficulté ;
puis à cela s'est ajouté le mauvais temps, la pluie, qui a interrompu le
travail. Demain, s'il se peut, on transbordera le bloc de la statue. Les quatre
autres blocs de marbre blanc sont extraits et dégrossis ; dans deux ou trois
jours, ils seront au lieu d'embarquement. En somme, je veux voir le
tout embarqué avant mon départ. La vasque en marbre nuancé — *mischio* — sera
apprêtée dans deux ou trois jours, et les marbres destinés à ladite fontaine
sont extraits [2].

« *Le barbon* s'est bien porté pendant les quelques jours qu'il a passés ici.
Si Votre Excellence avait besoin de quelque autre chose qui dépendît de mon

1. Par allusion aux armoiries des Médicis.
2. En rapprochant de cette lettre une lettre de Matteo Inghirami, à la date du 27 mai, où il est question de *quatro altri pezzi per figure per una fontana*, e de *una pila quadra per una fontana*, on est autorisé à conclure que les quatre blocs de marbre et la vasque — *tazza* — dont parle notre artiste étaient destinés à la fameuse fontaine de l'*Isoletto*, dans le jardin des Boboli.

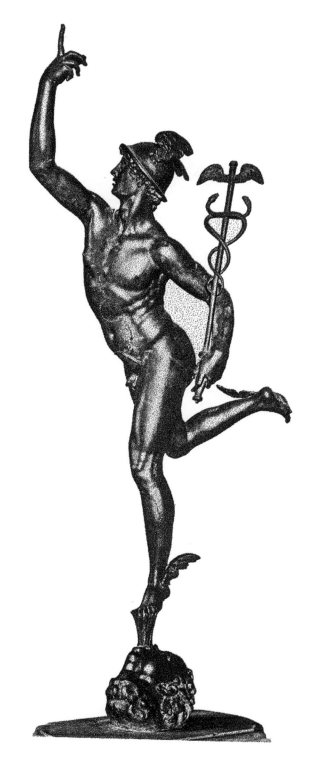

MERCURE VOLANT

art, qu'elle me fasse la faveur de me le faire entendre; je voudrais deviner en quoi je pourrais la servir, parce que le peu que je sais de mon art, je l'ai appris aux frais de Votre Excellence, que Dieu conserve.

« De Seravezza, écrit *à la philosophe*, le 24 mai 1569.

« Jean Bolongne. »

Cette lettre, la plus longue de celles qui nous ont été conservées, présente un vif intérêt; elle nous fait assister à l'inauguration de l'exploitation des marbres de la Toscane; elle nous apprend que le premier bloc de marbre tiré des carrières de l'*Altissimo* a servi au groupe de *la Fiorenza*, ou de *la Vertu triomphant du Vice;* elle nous indique enfin que notre sculpteur se préparait à travailler à la fameuse fontaine de l'*Isoletto*, du jardin des Boboli, où il devait employer les quatre blocs de marbre tirés des carrières de Seravezza, à représenter l'*Océan* et les *Trois Ages*, sous la figure de trois fleuves. Cette œuvre considérable ne fut sans doute terminée que vers 1573, à peu près à la même époque que la *Vénus de la Grotticella*.

Au commencement de 1572, le prince avait détourné Jean Bologne de ses grands travaux, et l'avait envoyé à Rome pour y faire, probablement en son nom, l'acquisition de statues antiques. Vasari saisit cette occasion pour le présenter au pape comme le « prince des sculpteurs de Florence[2] ».

Est-ce pendant son court séjour à Rome que notre artiste conçut la première idée du chef-d'œuvre original qu'il devait exécuter en bronze quelque temps après son retour, vers 1574[3]? Nous voulons parler du *Mercure volant*. Ce prodige de légèreté, de grâce et d'élégance, « cette création si ingénieuse et assurément si rare — *molto ingegnosa cosa e certe tanto rarissima*, — dit Vasari, excita un mouvement universel d'admiration. L'empereur Maximilien II, à qui les Médicis en avaient donné une copie, en fut si ravi qu'il fit tout au monde pour attirer et retenir à sa cour l'auteur du *Mercure*[4]. Mais le prince

1. Jean Bologne écrivait peu et mal. Il traitait la langue italienne trop *à la philosophe*; on s'en convaincra en lisant le texte original de sa lettre. Appendice B.

2. *Arch. med.* Carteggio di Cosimo I°, filza 240. Lettre de Vasari ; il dit au pape que Jean Bologne « tiene il principato degli scultori in Firenze ».

3. *Id., ibid.* Vasari, dans sa lettre du 25 janvier 1562, s'exprime ainsi : « *Lui ha già in pochi di formato e ritratto mezzo-Roma, che farà alle opere che ha da far gran profitto, e sono stati questi giorni bene spesi per lui.* » Travailleur infatigable, Jean Bologne avait mis à profit son court séjour à Rome pour se perfectionner dans son art par la contemplation et la reproduction des grands modèles antiques. Ce que nous constatons. c'est que c'est après sa seconde visite à Rome, où son temps fut si bien employé, qu'il créa le Mercure.

4. Maximilien II faisait alors décorer à la manière italienne le château qu'il avait fait construire près de

François, devenu grand-duc, cette année même (1574), à la mort de Cosme Ier, attachait plus de prix que jamais à garder à son service un sculpteur dont la renommée grandissait de jour en jour. Il porta dès lors son salaire de 13 écus à 25 écus par mois[1]. Il l'installa dans une maison qu'il avait louée pour lui dans le Borgo san Jacopo[2].

Depuis plusieurs années déjà, Jean Bologne, malgré son origine étrangère, était membre de l'Académie de dessin, dont l'origine remontait au temps de Giotto, et qui fut reconstituée en 1563 par les Médicis[3]. Il s'y trouvait en compagnie des Allori, des Bronzino, des Salviati, des Cigoli, des Santi di Tito, des Vasari, des Benvenuto Cellini, des Ammanati, des San Gallo, des Antonio, da Cettignano ; puis des Palladio, des Titien, des Tintoret, des Véronèse : en un mot, de l'élite des artistes de toute l'Italie.

Il se lia d'une amitié étroite avec Cigoli, Salviati, et surtout avec son compatriote Jean de Straet, dit le Stradano, et maître Mona Mattea, maître maçon, fort estimé des grands-ducs.

Dans cette heureuse situation, l'artiste, sans négliger ses grands travaux, trouvait encore le temps de produire des œuvres d'une importance secondaire, dont aucune n'était indigne de lui. Ses crucifix étaient justement renommés ; ses statuettes d'or et d'argent étaient d'une exécution parfaite. On se disputait ses ouvrages, mais c'était surtout dans la villa *del Riposo*, de son bienfaiteur Bernardo Vecchietti, en présence d'une collection de ses figurines en terre, en cire, en bronze, qu'on pouvait admirer toutes les ressources de son talent aussi fécond que varié[4].

Le grand-duc avait à répondre aux demandes répétées que lui adres-

Vienne, à Fasangarten (aujourd'hui Schœnbrunn), Jean Bologne, n'ayant pu se rendre à sa pressante invitation, fut chargé par lui en 1575 de lui désigner du moins un sculpteur et un peintre habiles. Le peintre dont il fit choix, et qu'il décida à grand'peine à quitter l'Italie, fut son compatriote, Barthélemy Spranger d'Anvers, qui trouva à la cour de Prague la fortune et la célébrité. Le sculpteur fut Jean Dumont, un de ses élèves les plus distingués.

1. *Arch. delle riformagioni*, cl. xV, parte III, filza 173.

2. *Arch. cent. di Stato*, decime granducali. Filze 2 et 4.

3. Vasari, t. IV, p. 522 et suiv. Vita di fra Gio Agnolo Montorsoli. Le premier acte solennel de cette Académie fut l'hommage rendu à Michel-Ange, lors de ses obsèques en 1564.

L'*Accademia del disegno* avait pour objet d'instituer un Syndicat devant lequel se traitaient les affaires contentieuses des artistes ; ceux-ci se réunissaient en outre un jour de l'année pour célébrer saint Luc, leur patron. L'Académie de dessin était plutôt une corporation d'arts et métiers qu'une Académie dans l'acception moderne du mot. (Note de M..Foucques.) Cela est vrai que nous voyons, en 1571, cette Académie ou compagnie de dessin obtenir de Cosme Ier le droit de se séparer de l'*Arte de' Speziali*, art auquel elle était jusqu'alors subordonnée. *Arch. med.* Miscell. 2, filza 9.

4. Borghini, *Il Riposo*, p. 13 et 21. Huglord, Serie degli uomini più illustri nella pittura, etc. Firenze, 1773. T. VII, p. 31.

saient diverses cités de l'Italie, jalouses de posséder quelque œuvre du sculpteur devenu célèbre. Cédant aux prières des Génois, il l'avait autorisé à orner de statues, dans une de leurs églises, la chapelle Grimaldi[1]. Cet important travail, commencé en 1575, ne fut terminé que six ans après, en 1581. L'ar-

IL RIPOSO, VILLA DE BERNARDO VECCHIETTI

tiste obtint à grand'peine de son patron, en 1579, la permission de faire à Gênes un séjour de deux semaines[2].

Cette même année, 1579, Jean Bologne exécutait, pour la chapelle de la

VUE DE LA VILLA DEL RIPOSO PRÈS DE FLORENCE

Liberté, dans la cathédrale de Lucques, les trois statues en marbre du Christ ressuscité, de saint Pierre et de saint Paulin.

Cependant, pour satisfaire une fantaisie du grand-duc, Jean Bologne travaillait, dans ce temps-là, à une œuvre au moins étrange. François, qui avait fait un si magnifique accueil à la princesse Jeanne d'Autriche, son épouse, ne

1. Baldinucci, t. VIII, p. 130. La famille Grimaldi lui avait demandé pour Gênes un crucifix, six Vertus théologales et cardinales, deux petits anges et six bas-reliefs, le tout en bronze.
2. Arch. med. Minute del G.-D. Francesco I°, filze 114, 116 : deux lettres du grand-duc à la Seigneurie de Gênes, 26 mai et 10 juin 1579.

s'était pas piqué de lui rester longtemps fidèle; On connaît sà passion pour la.
fameuse Vénitienne Bianca Capello, qu'il devait épouser, lorsque, en 1578,:
la mort dé Jeanne l'eut rendu libre. Il n'avait pàs attendu jusque-là pour combler
la belle Vénitienne de ses faveurs et de ses dons ; pour elle, il avait fait cons⁴.
truire la villa de Pratolino. Or, dans le parc de cette villa, il eut l'idée de
faire élever un monument vraiment extraordinaire. Naturellement, ce fut son
sculpteur qu'il chargea de l'exécution. « Peu d'hommes, dit Cicognara, parmi
ceux qui se sont consacrés à l'art du statuaire, ont eu plus de bonheur que
Jean Bologne pour la quantité et la variété des travaux qui lui furent com-
mandés. Il suffira de dire qu'on lui donna jusqu'à l'occasion de sculpter une
montagne, lorsque le grand-duc François lui fit faire à Pratolino le colosse qui
représente le *Jupiter pluvieux*[1]. » Cette statue colossale du *Jupiter pluvieux* ou
de l'*Apennin* est assise et n'a guère moins de vingt-cinq mètres de hauteur.

Une lettre de Niccolo Gaddi au chevalier Serguidi, à la date du 23 no-
vembre 1577, nous permet de constater que notre artiste, à cette époque,
s'occupait du colosse de Pratolino, qui ne fut achevé que vers 1581[2].

Dans l'été de 1579, Jean Bologne était à Rome, où il faisait, au nom du
grand-duc, l'acquisition de quelques statues antiques[3].

Semblable à l'Antée de la fable, qui sentait renaître ses forces chaque
fois qu'il touchait la terre, notre artiste sentait grandir son talent chaque fois
qu'il revoyait Rome, cette terre où l'art avait accumulé tant de prodiges. En
1572, il revoit Rome, et il fait *le Mercure ;* en 1579, il la revoit encore, et,
à son retour, il fera le groupe de *la Sabine*. Il touche à son apogée. On
nous permettra d'entrer ici dans quelques détails.

Jean Bologne atteignait l'âge de quarante-six ans. Depuis vingt ans, il
était considéré comme un maître ; son art n'avait plus de secrets pour lui ;
le moment était venu d'en donner la preuve éclatante, en se jouant de toutes
les difficultés, et en reproduisant avec le marbre et dans un même groupe
des figures nues représentant la Vieillesse et ses formes anguleuses, la Jeunesse
et sa force, l'Adolescence et sa grâce.

Comme il méditait sur la façon dont il réaliserait l'idéal qu'il avait conçu,
il fit un jour une heureuse rencontre. Il y avait à Florence un jeune homme
remarquable par sa belle stature. Il s'appelait Bartolommeo di Lionardo; et

1. Cᵗᵉ Cicognara. Storia della sculptura, t. V, p. 255.
2. Manoscritti della Galleria *degli Uffizi.*
3. Arch. med. Carteggio di Francesco Iᵉ, filza 67.

appartenait à la noble famille des Cinori. Le peuple le désignait sous le nom
du *bel Italien*. Un jour que notre sculpteur, tout absorbé par son idée, était
entré dans l'église de San-Giovannino, il aperçut Cinori qui priait ; frappé de
la taille majestueuse du gentilhomme et de ses belles proportions, il s'arrêta
et se mit à le contempler. Celui-ci, remarquant l'examen attentif dont il était
l'objet de la part d'un inconnu, vint à lui et lui demanda avec douceur ce
qu'il voulait. « Je ne veux, répondit simplement Jean Bologne, que contempler
les admirables proportions de votre personne » ; puis, s'enhardissant, il ajouta ·
« Je suis Jean Bologne de Douai, sculpteur du grand-duc. Je dois exécuter
un groupe de personnages plus grands que nature, représentant un enlèvement ;
s'il m'était permis de faire sur votre personne quelques études, ce serait une
bonne fortune pour moi, et plus encore pour mon art. » Ginori aimait les
artistes ; bien qu'il n'eût jamais vu notre sculpteur, il n'ignorait ni sa répu-
tation ni son rare mérite ; il consentit de bonne grâce à poser devant lui,
et il put se reconnaître dans le jeune Romain qui tient dans ses bras la
Sabine. Lors de la rencontre à l'église, Cinori était en prière ; il put prier
désormais au pied d'un magnifique crucifix en bronze que lui offrit l'artiste
reconnaissant [1].

Ce ne fut qu'en 1583 que Jean Bologne mit la dernière main au célèbre
groupe auquel il avait travaillé pendant deux ans. Le grand-duc vint voir ce
chef-d'œuvre, et il fut ravi. Il donna aussitôt des ordres pour qu'il fût érigé
sur la place même du Palais-Vieux, sous une des trois grandes arcades de
la Loggia de' Lanzi, près de *la Judith* de Donatello et du *Persée* de Benvenuto
Cellini.

Avant de faire sortir le groupe de l'atelier pour l'exposer à l'admira-
tion du public, une seule chose restait à faire, c'était de lui donner son nom ;
c'est à quoi notre sculpteur n'avait pas songé. Quelqu'un avait proposé, en
continuant l'histoire de Persée, de l'appeler l'Enlèvement d'Andromède par son
oncle Phinée, qui la ravit à son père Céphée. Borghini, qui survint, ne fut pas
de cet avis. « Le rapt des Sabines, s'écria-t-il, voilà le nom qu'il faut adop-
ter. » « Pourquoi pas le rapt d'Andromède ? demanda Michellozzo. » Vecchietti
intervint : « Pourquoi ? dit-il ; parce qu'il en résulterait plus d'une erreur.
D'abord, jamais Andromède ne fut enlevée ni par Phinée ni par personne.
Pendant les noces, il est vrai, Phinée entra dans la salle du banquet suivi de

1. Baldinucci, t. VIII, p. 124.

gens armés pour tuer Persée ; mais il fut pétrifié par la tête de Méduse. En second lieu, Céphée n'a jamais été foulé aux pieds par Phinée. En troisième lieu, Phinée est un personnage obscur, auquel jamais les anciens n'auraient songé à élever des statues. Enfin, l'action de Phinée est fort peu honorable, et ce trait de la fable est si peu connu qu'il serait presque inintelligible. Le titre de *l'Enlèvement des Sabines*, au contraire, répond à toutes les convenances. Ce jeune homme, c'est un Romain ; c'est Thalassius, à qui ses soldats donnèrent, comme à leur chef, la plus belle des Sabines. Ce sera, si l'on veut, la personnification de la victoire des Romains, ou bien l'image frappante de l'origine de ce grand peuple romain, consacrée par la fusion de la race latine et de la race sabine[1]. »

Jean Bologne se rendit à ces raisons, et, pour que le sujet fût plus clairement déterminé, il composa un bas-relief en bronze, qui fut incrusté dans le piédestal et qui représentait une scène de l'enlèvement des Sabines.

Lorsqu'en 1583 la statue fut découverte et livrée aux regards du public, à la place d'honneur qu'elle n'a cessé d'occuper, l'enthousiasme des Florentins fut à son comble. « Ce groupe, dit Valery, parut un tour de force. Il se distinguait, comme *le Mercure*, par la nouveauté de l'invention et la hardiesse des poses. Mais ici les difficultés vaincues étaient bien plus grandes. Ce n'était plus du bronze, mais du marbre, matière fragile, qu'il avait fallu tirer cette jeune fille, soulevée en l'air, presque abandonnée à elle-même, ainsi que ses mains et ses beaux bras qu'elle étend en suppliante et que ne consolide aucun tenon d'appui[2]. »

Le nom de l'artiste était dans toutes les bouches, on l'entourait, on le fêtait, on le reconduisait en triomphe jusqu'à sa demeure. Selon l'usage, les poètes se mirent en frais : des sonnets, d'autres pièces de vers étaient chaque jour suspendus à la statue ; le nombre en était si grand qu'on en composa un recueil qui forme un volume entier[3].

Un de ces improvisateurs, donnant un libre cours à son imagination, ne voulut voir dans le groupe qu'une allégorie. La Sabine devient pour lui l'idéal de l'art, que le statuaire, comme un ravisseur, enlève au prix d'un long et pénible travail représenté par le vieillard ; c'est trop ingénieux.

1. Borghini. *Il Riposo.*
2. Valéry. *Voyage en Italie*, liv. IX, ch. III.
3. Compositions de divers auteurs en l'honneur de *l'Enlèvement de la Sabine*, sculpté en marbre par le très excellent messire Jean de Bologne, élevé sur la place du sérénissime grand-duc de Toscane. — Imprimé à Florence par Martelli, 1583, in-4°.
4. *Le composizioni di diversi autori in lode del ratto della Sabina, Scolpito in marmo dall' eccellentissimo*

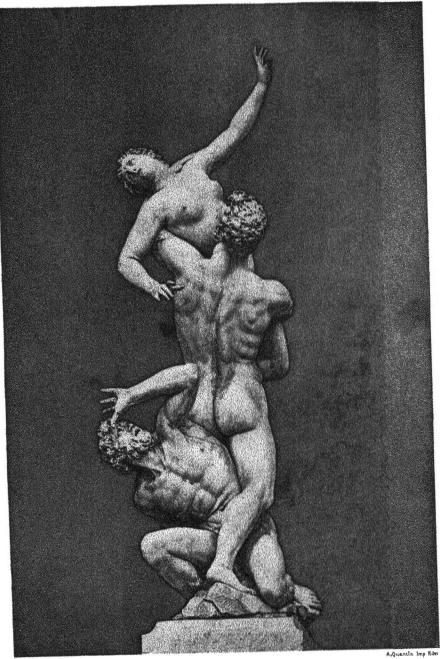

ENLEVEMENT DE LA SABINE
(FLORENCE)

On est confondu quand on pense à la puissance de travail de Jean Bologne, qui, dans le temps où il exécutait le groupe de *la Sabine*, terminait une *Vénus* en marbre pour les Salviati (1581), commençait à San-Marco, pour la même famille, la construction d'une chapelle qu'il devait remplir de ses sculptures (1580-1589); achevait la statue pédestre de Cosme I^{er}, qui figure à la façade des *Uffizi* entre *l'Équité* et *la Rigueur* (1581); entreprenait en outre la statue équestre du même grand-duc, érigée en 1594 sur la place du Palais-Vieux; et nous ne citons pas les œuvres secondaires, sorte de monnaie courante dont il était prodigue.

Une lettre d'un grand intérêt, écrite à cette époque, nous fera connaître l'artiste et l'homme. Nous la reproduisons presque en entier. Elle est adressée par l'archiprêtre Simone Fortuna, à la date du 27 octobre 1581, au duc d'Urbin, qui désirait vivement que notre sculpteur consentît à travailler pour lui.

« Je suis allé trouver Jean Bologne, qui habite à deux milles de Florence[1]. Comme c'est un homme de rare mérite et qui jouit de la plus grande faveur auprès du grand-duc, j'ai cherché depuis longtemps à me faire bien venir de lui; et je crois qu'il ne me veut pas de mal, parce que je n'ai cessé de louer ses œuvres, surtout en présence de Son Altesse, qui a daigné me les montrer elle-même plus d'une fois, et surtout à Pratolino. C'est bien la meilleure personne qui se puisse trouver; nullement avare, et ce qui le prouve, c'est qu'il est très pauvre, tout entier tourné vers la gloire, et n'ayant qu'une ambition, celle d'arriver à être un second Michel-Ange, et, au jugement de beaucoup de connaisseurs, il y est déjà parvenu. Si Dieu lui prête vie, il le surpassera peut-être, c'est du moins l'opinion du grand-duc.

« En somme, après l'avoir disposé de mon mieux, je lui ai présenté ma requête en faveur d'un de mes meilleurs amis, conformément aux ordres de Votre Excellence. Avant de me dire autre chose, il a désiré savoir à qui les statues étaient destinées, et si elles devaient sortir de Florence. Je lui ai répondu

messer Giovanni Bologna, posto nella piazza del Serenissimo grand-duca di Toscana. — Stampato in Firenze per ser Martelli, 1583, in-4°.

<div align="center">

La donzella
Era l'eterna idea della dell' arte,
E'l fabro il predator, che la rapina
A lungo studio, Il qual volea che fosse
Di quel canuto veglio il simulacro.

Egloga, p. 30, di Cosimo Gaci.

</div>

1. Jean Bologne était sans doute à la villa *del Riposo* chez Bernardo Vecchietti.

à cela, comme je l'ai jugé à propos. Après avoir échangé beaucoup de paroles, telle a été la conclusion : Il ne peut en aucune façon faire en marbre les deux statuettes que désire Votre Excellence, parce que dans les œuvres d'un si petit modèle il ne peut se faire aider, et qu'il serait obligé de tout faire par lui-même. Il ne veut tromper personne ; il a en main mille choses, non seulement pour le grand-duc et la grande-duchesse (qui ont porté sa pension à 50 écus par mois[1]), mais pour d'autres encore. C'est ainsi que, du consentement de Leurs Altesses, il exécute la chapelle des Salviati à San-Marco, où doit reposer le corps de saint Antonin, et l'ouvrage est en bon train ; la dépense dépassera 40,000 écus. Il a la main à beaucoup d'autres œuvres, toutes d'importance : un groupe de trois statues qui est fort avancé et qui sera placé près de la Judith de Donatello[2], une statue du duc Cosme[3], un cheval en bronze, deux fois grand comme celui du Capitole[4] ; et plût à Dieu qu'il pût suffire à satisfaire à toutes les demandes qu'on lui adresse, même par l'intermédiaire du grand-duc.

« Si votre Excellence se contente de statuettes en bronze, comme le fait le grand-duc pour tous les objets de petite dimension, il s'engage à la très bien servir, dans un an au plus tard, peut-être même, pour l'amour de moi, dans six ou huit mois, parce qu'une fois qu'il a fait de sa main les modèles en cire ou en terre, ce qui lui demande peu de temps, il fait faire le reste par des orfèvres, qu'il emploie à cet usage pour Son Altesse. C'est de cette façon qu'il a exécuté dernièrement pour le grand-duc les douze travaux d'Hercule d'un demi-braccio de hauteur[5]. C'est une œuvre merveilleuse, digne de Michel-Ange ou d'Apelles.

« Il a fait encore d'autres statuettes pour le roi d'Espagne et d'autres grands seigneurs, toutes admirables, et c'est un homme qui est aujourd'hui en si grand crédit qu'on ne saurait l'imaginer.

« Les statuettes de marbre, a-t-il ajouté, ont l'inconvénient de se briser aisément, surtout quand il faut les transporter d'un lieu à un autre, et le moindre accident est fatal. Le marbre ne permet pas de s'abandonner à sa fantaisie, comme lui-même aime à le faire pour donner à ses œuvres une certaine originalité. De plus, on ne saurait le travailler sans y dépenser beaucoup de temps.

1. C'est une erreur de Fortuna. Il résulte de l'examen du livre de' *provisionati* que Jean Bologne n'a jamais touché plus de 25 écus par mois.

2. C'est le *groupe de la Sabine*.

3. C'est la *statue pédestre de Cosme I*, aux *Uffizi*.

4. C'est le *cheval de la statue équestre de Cosme I* sur la place du Palais-Vieux.

5. La date de ces œuvres de Jean Bologne se trouve déterminée par cette lettre. — Un *braccio* valant environ trois pieds, le demi-*braccio* vaut un pied et demi, ou environ cinquante centimètres.

« Il a avec lui trois ou quatre jeunes gens, un entre autres qui est déjà d'un grand mérite ; et qui peut avoir une œuvre de sa main, sur le dessin de Jean Bologne, s'estime heureux et bien partagé ; et c'est de lui que sont en très grande partie les statues que possèdent les particuliers de cette cité. On pourrait s'adresser à lui, mais il est lui-même très occupé et sur le point d'accompagner ses statues à Gênes[1].

« Il y a ici beaucoup d'autres sculpteurs, mais ils sont à une distance de mille milles ; je n'en excepte pas l'Ammanato. Quant à moi, en un mot, j'aimerais mieux avoir une seule chose de la main de Jean Bologne, qu'une quantité d'objets de la façon de n'importe quel autre ; et je m'assure que si Votre Excellence voyait de ses yeux ses figures en bronze, plus parfaites de jour en jour, où tous les muscles sont indiqués mieux encore que dans le marbre, elle se rangerait à mon opinion.

« J'ai fait bien des démarches pour savoir à peu près, avec adresse et discrétion, quel serait le prix exigé ; je n'ai pu rien apprendre. L'artiste m'a dit et répété qu'il ne fait nul cas de l'argent ; il ne fait jamais de convention avec personne, il prend ce qu'on lui donne. Et l'on dit, en effet, que ses œuvres ne sont jamais payées la moitié de ce qu'elles valent. Cependant j'ai tant manœuvré que j'ai découvert ceci : pour un Centaure fait au chevalier Gaddi, pour une autre statuette semblable faite à Jacques Salviati, toutes deux hautes d'un demi-*braccio*; il a reçu de l'un du drap pour 50 écus, de l'autre un collier de 60. Comme ils étaient ses grands amis, il n'avait voulu entendre parler d'aucune rétribution. J'ai calculé que chaque statuette pourrait à la rigueur être payée 100 écus, et ce serait, à mon avis, de l'argent bien dépensé, car toute œuvre sortie de la main du grand sculpteur ne saurait être qu'excellente. On sait en effet qu'il est dans l'habitude de racheter les ouvrages de sa jeunessse qui ne lui paraissent pas bons, plus chers qu'il ne les a vendus, pour les détruire ensuite ; et plus d'une fois il a supplié le grand-duc de lui laisser refaire la *Vénus* que Son Altesse a dans sa chambre[2] et il se désespère de ne pouvoir l'obtenir.

« On pourrait d'ailleurs lui faire quelques politesses, quelque envoi de bons mets, et surtout de bons vins dont il fait grand cas. C'est, paraît-il, ainsi qu'on en use, quand on veut être bien et promptement servi par cet homme

1. Cette dernière particularité nous permet de reconnaître dans cet élève si distingué notre Pierre Francque-Ville, qui, on le sait, dirigea à Gênes les travaux de la chapelle des Grimaldi.

2. C'est sans doute la première statue faite par l'artiste avec le marbre que Vecchietti lui avait procuré.

surprenant, qui ne perd jamais une heure ni jour ni nuit, et qui supporte une fatigue excessive sans se donner de relâche.

« Que Votre Excellence décide; je ferai ce qu'elle me commandera. Jean Bologne m'a dit gracieusement que si vous voulez absolument ces statuettes en marbre de la main d'un de ses élèves, qu'il appelle tous *ses compagnons*, il en fera le dessin et le modèle en terre ; mais il ne promet pas qu'elles soient tout à fait dignes de Votre Excellence.

« Si Votre Excellence veut que je m'adresse à d'autres, qu'elle me donne ses ordres; il y a ici des sculpteurs qui travailleront pour un prix beaucoup moindre.

« La *Vén*us en marbre de Jacques Salviati, d'une hauteur de trois *braccia*, a été payée trois cents écus [1]. »

A ce témoignage d'un contemporain si éclairé et si compétent, nous n'avons rien à ajouter.

1. Manoscritti della galleria *degli Uffizi*. Cette lettre est d'un si grand intérêt que nous en reproduisons le texte, Appendice C.

CHAPITRE V

DE 1583 A 1608

Lorsque, en 1583, *le groupe de la Sabine* fut offert à l'admiration publique, Jean Bologne avait cinquante-neuf ans ; il avait prouvé, en créant ses deux chefs-d'œuvre, qu'il était également supérieur dans l'art de travailler le bronze et le marbre. Ce qu'il avait fait aurait suffi pour remplir la carrière d'un grand artiste, mais l'âge n'avait pas refroidi son ardeur ; pendant de longues années, il devait produire des ouvrages de premier ordre, sans jamais se montrer inférieur à lui-même. Par une exception bien rare, il atteignit les limites de l'extrême vieillesse, et, travailleur infatigable jusqu'à sa dernière heure, il n'eut cependant ni défaillance ni déclin.

En 1584, notre sculpteur fit un voyage d'un mois à Rome. Le grand-duc François avait consenti à grand'peine à le laisser partir sur les instances de son frère, le cardinal Ferdinand de Médicis, auquel se joignit le cardinal Cesi ; il serait difficile de déterminer le motif de cette courte absence. Nous savons seulement que le cardinal Cesi se montra reconnaissant, et qu'il fit don au grand-duc de trois statues à choisir dans sa riche collection [1].

1. *Arch. med.* Carteggio de' cardinali, filza 34. — Id. Cart. di Roma, 2ª num., filza 24 ; et minute del gran-duca Francesco I°, filze 126 et 130.

Pierre de la Motte, élève de Jean Bologne, fut chargé de choisir les trois statues que le cardinal Cesi

Le grand-duc avait raison de vouloir garder son artiste auprès de lui, en objectant qu'il avait en main « une multitude d'ouvrages ». La fontaine de *la Grotticella*, aux Boboli, était à peine terminée ; *la statue pédestre de Cosme I*^{er} n'était pas encore mise en place aux Uffizi. Si le cheval de *la grande statue équestre de Cosme* était à peu près achevé, la statue elle-même et les bas-reliefs étaient à faire. Le monument ne devait être découvert et inauguré, sur la place du Palais Vieux, que dix ans plus tard, en 1594. *La chapelle Salviati*, à San-Marco, était en cours d'exécution (de 1581 à 1589). Les bas-reliefs en or et peut-être *le petit Hercule en or combattant l'hydre*, qu'on admire dans le cabinet des Gemmes, aux Uffizi, sont de la même époque.

François I^{er} ne vit pas la fin de la plupart de ces travaux ; il mourut en 1587, et eut pour successeur son frère, le cardinal Ferdinand, qui déposa la pourpre et épousa Christine de Lorraine. Le nouveau grand-duc, en créant, en 1588, une surintendance des beaux-arts, à laquelle devaient être soumis tous les artistes qui étaient employés par lui, fit une exception honorable en faveur de Jean Bologne, dont il appréciait le mérite et les éminents services [1].

Notre sculpteur a-t-il été fort affligé de la mort de son premier patron ? Nous hésitons à le croire, voici pourquoi : Nous avons conservé trois lettres de lui, trois lettres dont la lecture cause une impression pénible. Le grand-duc François I^{er} l'a laissé pauvre, lui dont la fortune était colossale ; il le réduisit jusqu'à s'abaisser à réclamer, pour obtenir une gratification, nous avons presque dit un secours, l'intervention de Bianca Capello, devenue une grande dame. Et pourtant, dans les rapports du grand artiste et du petit prince, quel était l'obligé ? Le génie ne se paye pas, même au poids de l'or. Que penser de celui qui lui marchande son salaire et le lui fait acheter au prix d'une humiliation [2] ?

priait le grand-duc de prendre dans sa collection ; il fit choix : 1° d'une Victoire debout et vêtue ; 2° d'une Léda debout, nue ; 3° d'un Apollon assis, nu. (Saggio istorico della R. galleria di Firenze da Polli. — Firenze, 1779, 2 vol. in-8°, t. II, p. 58.)

1. *Arch. med.* Cart. di Ferdinando I°, minute, filza 140.

2. Voici des extraits des deux lettres autographes adressées à la grande-duchesse Bianca Capello.

Première lettre du 28 février 1583.

Le Sérénissime grand-duc mon Seigneur, après des promesses réitérées, m'a affirmé récemment d'une façon si positive et si claire qu'il me tirerait de pauvreté, que je lui manquerais en ne le croyant pas. Ses autres affaires auront détourné son attention. C'est pourquoi, si Votre Altesse daigne joindre à la lettre très courte

· . Nous traduirons la troisième lettre, adressée au chevalier Serguidi ; elle est écrite avec plus de liberté que les deux autres, et renferme des indications et des détails intéressants.

· « Le besoin dans lequel je me trouve, le poids des années et les promesses positives et réitérées de Son Altesse Sérénissime, m'enhardissent à remettre aux mains de Votre Seigneurie la supplique ci-incluse, dont le contenu me semble justifié, si mon propre intérêt ne m'abuse pas. Les œuvres que j'ai faites pour S. A. S., avec convention de payement, dans le temps où pour mon seul entretien je recevais 13 écus par mois, ont été beaucoup plus nombreuses qu'on ne le dit, et leur estimation dépasserait de beaucoup la valeur de la récompense que je sollicite ; je ne réclame rien comme m'étant dû, mais seulement à titre de don.

« C'est à bien peu de frais que j'ai exécuté pour S. A. S. tant et tant d'ouvrages, avant comme après l'époque où mon salaire fut augmenté [1] ; c'est un motif pour que la somme que je demande ne soit pas considérée comme mal employée. Ainsi que les ministres le savent, je n'ai jamais eu qu'une pensée, c'est de servir S. A. S. pour son plus grand avantage, vite et bien, sans demander à être rétribué œuvre par œuvre. Maintenant, si elle me fait présent de 1,500 écus et que j'en ajoute autant avec le concours de mes amis et de mes parents, il semblera que la somme entière soit un don de S. A. S. Et sur les 1,500 écus dont elle me gratifiera, j'en restituerai de suite au fisc 250. Je dépenserai dans son État et ce qui vient d'elle et ce qui est à moi ; je cesserai de l'importuner et je n'aurai pas à rougir de n'avoir pas, après tant de temps et tant de travail, acquis les moyens de vivre. Cependant je vois plusieurs de mes serviteurs et de mes élèves qui, avec ce qu'ils ont appris de moi et avec mes propres modèles, ont été, après m'avoir quitté, comblés de biens et d'honneurs ; et il semble qu'ils se rient de moi, qui, pour rester au service de S. A. S., ai

que j'écris une de ses saintes paroles — *pur una delle sue Sante parole* — je ne doute pas du succès. Je la prie et la supplie, etc.
 « Gio Bologna. »

Deuxième lettre du 9 mars 1584.

« Les sentiments généreux de Votre Altesse Sérénissime et ses promesses pleines de libéralité m'encouragent à lui rappeler que la nécessité où je me trouve et les années qui m'ont conduit pauvre à la vieillesse me forcent de remettre en mémoire au Sérénissime grand-duc, notre Seigneur, que quelques biens sont aujourd'hui vacants, qui pourraient servir à me tirer des mains de la pauvreté. Si Votre Altesse, avec son extrême bonne grâce, voulait bien en dire un mot au grand-duc, peut-être n'aurai-je plus à souffrir des atteintes de la nécessité, etc.
 « Gio Bolonona. »

1. En 1574, ce salaire fut élevé de treize écus à vingt-cinq écus par mois. Il ne fut pas augmenté depuis.

repoussé les offres très larges du roi d'Espagne et de l'empereur. Je ne m'en repens pas et j'espère n'avoir pas à m'en repentir, grâce à la bonté de S. A. S. Je prie V. S. d'être auprès d'elle mon interprète, et de dépenser en ma faveur quatre paroles. Ces paroles je ne saurais pas les dire, ayant mis toute mon étude à agir plutôt qu'à parler. En me recommandant à S. A. S., je vous prie de lui dire que j'ai le pressentiment que, à la Saint-Jean prochaine, elle daignera me faire honneur et plaisir, etc.

« *P.-S.* — J'ai en vue deux propriétés, l'une à Parolatico, l'autre vers l'Impruneta, l'une et l'autre de la valeur de 3,000 écus.

« GIO BOLOGNA[1]. »

Enfin le grand-duc, mis en demeure, s'était exécuté. Le 25 juillet 1585, il avait fait don à son sculpteur d'une partie des biens confisqués à Giuliano Landi, consistant : 1° en une ferme avec maison de maître, située sur la paroisse de Santo-Stefano, à Tizzano dell' Antella ; 2° en un champ situé sur la même paroisse, au lieu dit Ghizzano ; 3° en deux champs situés sur les paroisses de San-Agnolo et de San-Bartolommeo, à Quarata del Galuzzo. Ces biens, peu considérables d'ailleurs, et qui ne coûtaient guère à Son Altesse, lui étaient octroyés dégrevés de toutes charges [2].

Jean Bologne, dans sa lettre à Serguidi, parle des propositions avantageuses que l'empereur Maximilien II lui avait faites pour l'attacher à son service ; désespérant de l'attirer en Allemagne, l'empereur Rodolphe, fils et successeur de Maximilien, voulut du moins lui faire honneur. A la date du 26 août 1588, il lui conférait des lettres de noblesse [3]

1. Pour les deux lettres adressées à la grande-duchesse, v. *Arch. med. Cart.* di Bianca Capello, filze 5 et 8. Pour la lettre adressée à Serguidi, v. *Arch. della galleria degli Uffizi*, Lettere artistiche di diversi, t. I", p. 780. Cette lettre a été publiée, mais avec quelques erreurs, par Gaye, vol. III, p. 468 del Carteggio d'Artisti, Firenze, Molini, 1840.
Nous donnons le texte des trois lettres autographes avec un fac-similé, Appendice D.
2. *Arch. med.* Cl. 1°, dist. 1°, n° 15. *Arch. delle riformagioni*, Suppliche fiscali, filze 138 et 140, — et *Arch. delle riformagioni*, Libro de privilegi, cl. IX, n° 8.
3. Le diplôme impérial qui confère la noblesse à Jean Bologne a été découvert en 1859 par M. le Vicomte de Franqueville dans ses archives de famille. On sait que l'éminent sculpteur Pierre Franqueville eut pour maître Jean Bologne. Lorsqu'il revint en France, où il était appelé par Henri IV, qui le prit à son service, fut-il chargé de rapporter le précieux diplôme pour le faire vérifier et entériner à la cour des états de Bruxelles ; ou provient-il des demoiselles Pamard, dont la famille de Franqueville hérita vers 1830, et que les liens de parenté rattachaient au grand artiste Douaisien ? On en est réduit à cet égard aux conjectures.
Les armoiries données à Jean Bologne sont celles-ci : coupé, au premier de gueules au lion d'or issant, tenant dans les pattes un globe de même, et lampassé de gueules ; au deuxième d'azur à trois globes d'or posés

Le grand-duc Ferdinand, et la grande-duchesse Christine de Lorraine se montrèrent pleins d'égards pour le grand sculpteur.. Celui-ci avait fait l'acqui-. sition d'une maison située via di Pinti ou Borgo a Pinti[1]. Vers 1590,. lorsqu'il fut question d'exécuter la statue équestre de Cosme Ier, l'atelier que l'artiste occupait dans le palais ducal ayant reçu une autre destination, le grand-duc en

ARMOIRIES DE JEAN BOLOGNE

fit élever un à ses frais, avec fonderie et fourneaux, dans l'habitation agrandie de Jean Bologne, qui put dès lors éviter des courses que son âge avancé rendait plus pénibles, et exercer son art sans sortir de chez lui. Cette donation fut confirmée et assurée par un acte du 24 juillet 1596[2]

Notre sculpteur avait été marié. Il avait épousé une Bolonaise, appelée Ricca, qu'il perdit le 7 avril 1589, et qui fut enterrée dans l'église de Saint-Pierre-Majeur. Elle ne lui laissa pas d'enfants[3]. Baldinucci nous apprend que

deux et un; l'écu surmonté du heaume ouvert, entouré de lambrequins d'or et d'azur; et, sur le cimier, d'un lien semblable à celui des armes.

Nous donnons la copie du diplôme, Appendice E.

1. Jean Bologne écrit plus tard, en 1596, à la grande-duchesse que cette maison d'habitation lui a coûté 2,000 écus, et qu'il y a dépensé en outre 600 écus. *Arch. med.* Carteggio di Ferdinando, 1°, filza 214..

2. *Arch. delle riform.*, cl. IX, n° 9. Libro de' privilegi; et *Arch. med.*, cl. I, dist. I°, filza 21. — Nous donnons la description de l'habitation de Jean Bologne, via di Pinti, n° 6815, Appendice F.

3. *Arch. centrale di Firenze*, registri detti de' Becchini.

cette alliance dura peu [1]. A ce compte, ce ne serait que dans sa vieillesse qu'il
aurait pris femme, puisqu'il devint veuf à l'âge de soixante-cinq ans. Au reste,
s'il est vrai que la meilleure des femmes est celle qui fait le moins parler d'elle,
jamais cet éloge ne fut plus mérité par personne que par cette Ricca, qui
passe inaperçue dans l'existence de son illustre époux.

Celui-ci avait une sœur ; elle vint en Italie avec son mari, que Baldinucci

MAISON DE JEAN BOLOGNE A FLORENCE (Extérieur).

appelle Jacopone Campana [2]. Il lui fit bon accueil, et, à son retour, il l'accom-
pagna jusqu'à Milan [3].

Le voyage de Jean Bologne dans la haute Italie eut lieu en 1593. Le grand-
duc lui accordait un congé de deux mois (août-septembre) ; il mettait à sa
disposition une de ses litières [4] ; il lui donnait des lettres de recommandation
pour le vice-légat de Bologne, le duc de Ferrare, le duc de Parme, le duc de
Mantoue, le comte J.-B. Serbelloni à Milan, et Uguccioni, son ambassadeur
résident à Venise [5]. Sa renommée l'avait précédé ; partout il fut accueilli avec les

1. *Ebbe moglie, che fu per patria Bolognese, ma presto ne restò vedovo senza figliuoli.* (Baldinucci,
notizi di Gio Bologna.)
2. M. Foucques se demande si ce Campana, beau-frère de Jean Bologne, n'est pas le même que le peintre
flamand du même nom, qui, après un assez long séjour en Italie, se rendit à Séville, dont il contribua à faire
refleurir l'école. Cette conjecture nous semble peu plausible ; l'artiste en question se nommait Pierre Cam-
pana et le beau-frère de notre sculpteur porte le prénom de Jacques ou Jacopone.
3. Baldinucci. *Loc. cit.*
4. Arch. med. Cart. di Ferdinando I°, filza 180.
5. Arch. med. Minute di Ferdinando I°, filza 151.

cette alliance dura peu [1]. A ce temps, on ne savait que dans sa vieillesse qu'il
aurait pris femme, puisqu'il devint veuf à l'âge de soixante-cinq ans. Au reste,
s'il est vrai que la meilleure des femmes est celle qui fait le moins parler d'elle,
jamais cet éloge ne fut plus mérité par personne que par cette Ricca, qui
passe inaperçue dans l'existence de son illustre époux.

Celui-ci avait une sœur; elle vint en Italie avec son mari, que Baldinucci

MAISON DE JEAN BOLOGNE A FLORENCE (Extérieur).

appelle Jacopone Campana [2]. Il lui fit bon accueil, et, à son retour, il l'accom-
pagna jusqu'à Milan [3].

Le voyage de Jean Bologne dans la haute Italie eut lieu en 1595. Le grand-
duc lui accordait un congé de deux mois (août-septembre); il mettait à sa
disposition une de ses litières [4]; il lui donnait des lettres de recommandation
pour le vice-légat de Bologne, le duc de Ferrare, le duc de Parme, le duc de
Mantoue, le comte J.-B. Serbelloni à Milan, et Urgnichi, son ambassadeur
résident à Venise [5]. Sa renommée l'avait précédé; partout il fut accueilli avec les

1. Ebbe moglie, che fu per patria Bolognese, ma presto ne restò vedovo senza figliuoli. (Baldinucci,
notizi di Gio Bologna.)

2. M. Foucques se demande si ce Campana, beau-frère de Jean Bologne, n'est pas le même que le peintre
flamand du même nom, qui, après un assez long séjour en Italie, se rendit à Naples, dont il contribua à faire
refleurir l'école. Cette conjecture nous semble peu plausible; l'auteur en question se nommait Pierre Cam-
pana et le beau-frère de notre sculpteur porte le prénom de Jacopone ou Jacopo.

3. Baldinucci. Loc. cit.

4. Arch. med. Cart. di Ferdinando I°, filza 162.

5. Arch. med. Minute di Ferdinando I°, filza 151.

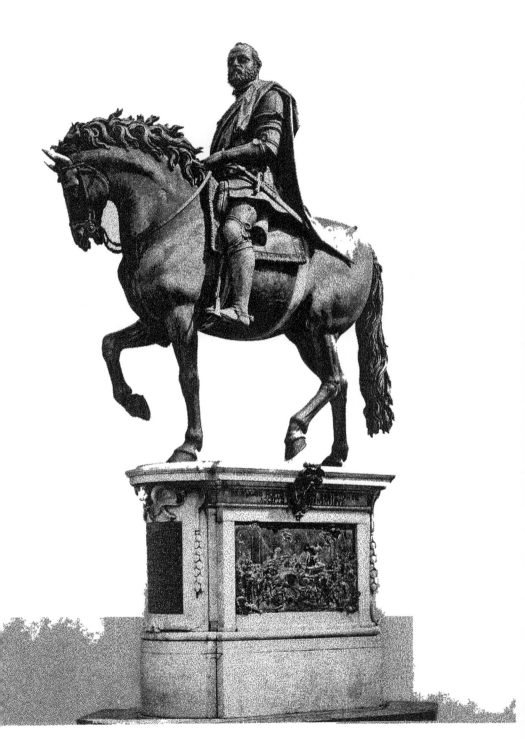

STATUE ÉQUESTRE DE COSME Iᴱᴿ
(Place de la Seigneurerie Florence)

plus grands honneurs. Un de ses meilleurs élèves, Antonio Susini, l'accom‑
pagnait[1]. Nous avons une lettre autographe de notre sculpteur, datée de Venise
7 octobre ; elle respire le contentement[2]. Les grands artistes vénitiens l'avaient
fêté comme un de leurs pairs, et le Tintoret plus que tous les autres.

A peine revenu à Florence, il surveilla les derniers travaux que nécessitait

MAISON ET ATELIER, DE JEAN BOLOGNE A FLORENCE (Intérieur).

l'érection de la statue équestre de Cosme Ier. Ce monument ne fut découvert et
livré au public que le 15 mai 1594.

Jean Bologne s'occupait alors activement du groupe en marbre qui repré‑
sente *Hercule terrassant le Centaure*, groupe destiné à surmonter une fontaine
située dans le voisinage du Palais Pitti et du *Ponte Vecchio*[3]

Une œuvre d'une tout autre importance lui fut alors confiée. Dans la nuit
du 23 au 24 octobre 1595, un terrible incendie, occasionné par la négligence de
deux ouvriers couvreurs, détruisait en grande partie la magnifique cathédrale de
Pise[4].

1. Baldinucci. Notizie di Gio Bologna.
2. Nous donnons cette lettre et le fac-similé, Appendice G.
3. Ce groupe ne fut mis en place que le 24 décembre 1599. (Note de Gaye.)
4. Nous traduisons presque en entier la lettre écrite à ce sujet par le grand-duc Ferdinand Ier à Giovanni
Niccolini, son ambassadeur à Rome :
« Le toit de la cathédrale de Pise, comme vous le savez, est revêtu de lames de plomb. Presque tous les
ans on les visite et on les répare, en y employant le feu. Or le soir en quittant leur travail, par une coupable
négligence, pour ne pas avoir à rapporter leur réchaud le lendemain, les ouvriers le laissèrent allumé dans
les combles au-dessous du toit ; peu à peu le feu prit dans cette partie de la toiture, dans la nuit du 24, et

Notre sculpteur fut chargé de refaire en bronze les trois grandes portes de l'église, de manière qu'elles fussent dignes de ce célèbre édifice. C'était une entreprise gigantesque, de nature à effrayer tout autre artiste. En 1595, à l'âge de soixante-douze ans, Jean Bologne accepta cette noble tâche; secondé par le maître fondeur Portigiani, aidé par un petit groupe d'élèves, qui travaillaient sur ses dessins et d'après ses modèles, il la mena à bien. Au bout de six ans, en 1602, les trois portes étaient achevées, et la Toscane comptait un chef-d'œuvre de plus.

En même temps, l'infatigable artiste exécutait pour la cathédrale d'Orvieto la statue en bronze de saint Matthieu (1597); un peu plus tard, vers 1600, la statue en bronze de saint Luc, à Orsan Michele. Il faisait en bronze, pour l'église de Pise, un admirable crucifix [1] et deux anges porte-candélabres.

Il avait encore sculpté en marbre (1596-97) une statue en pied de Cosme Ier et une autre de Ferdinand Ier, la première, érigée sur la place de Cavalieri à Pise, la seconde sur le Lung-Arno de la même ville.

Baldinucci se contente de dire que notre artiste a été fait chevalier du Christ. — *È stato fatto cavaliere di Cristo*. — Nous avons quelques détails sur cette affaire.

L'Ordre du Christ était un Ordre du Portugal, mais lorsque le pape Jean XXIII avait autorisé le roi de Portugal à instituer cet Ordre religieux de chevalerie, il s'était réservé ainsi qu'à ses successeurs le droit de conférer un certain nombre de croix. De tous les Ordres dont dispose la cour de Rome, l'Ordre du Christ est le plus estimé.

S'attaquant à la charpente, qui date de cinq cents ans, et qui est presque toute composée de bois de pin, fit fondre le plomb, et bientôt le toit tout entier fut en flammes. On était au milieu de la nuit, l'église est isolée ; avant qu'on s'aperçut de l'incendie il avait fait de grands ravages. Dès qu'on fut averti, toutes les cloches s'ébranlèrent ; le peuple accourut de toutes parts, et se mit à combattre le fléau. Mais le plomb fondu coulait en ruisseaux de feu. On put sauver le très Saint-Sacrement, l'image d'une Madone miraculeuse et très vénérée, toutes les saintes reliques, le trésor et les ornements sacrés. Tout le chœur fut brûlé ; le siège de l'archevêque fut seul laissé intact. Le dommage est immense. L'archevêque, qui partage notre affliction, a pris des mesures pour que l'office divin puisse se célébrer ailleurs. Quant à nous, nous avons aussitôt envoyé des maîtres — *capi maestri* — et des architectes pour faire tout ce qu'ils jugeront à propos pour la restauration de ce noble édifice.

« Florence, le 30 octobre 1595. »

Dans une seconde lettre, très nette et très ferme, datée du 12 novembre 1595, le grand-duc se plaint de l'archevêque, qui attribue le sinistre à la présence des Juifs à Pise. Il ajoute qu'il a donné sur sa cassette, pour la restauration de l'église, une somme de 12,000 écus, et fait à la cité une concession de 40,000 écus payables en dix ans sur une augmentation de l'impôt du sel. L'archevêque contribuera de son côté. (*Arch. med.* Cart. di Roma, 2° numer, filza 29.)

1. Ce crucifix sembla si beau au grand-duc, qu'il pria Jean Bologne d'en faire un semblable qu'il offrit au cardinal de Séville.

La grande-duchesse d'abord, et bientôt avec elle le grand-duc lui-même, sollicitèrent cette distinction pour Jean Bologne, en 1599, et ils l'obtinrent, après quelques démarches du cardinal del Monte auprès du cardinal-neveu[1]. Le grand artiste fut fort sensible à ce nouvel honneur, et, dans sa reconnaissance, il fit don au cardinal Aldobrandini d'un crucifix superbe.

En 1602, Jean Bologne était presque octogénaire; il n'avait rien perdu de son activité et de sa vigueur. Son atelier, devenu célèbre, était visité avec un sentiment de respectueuse admiration par tous les illustres voyageurs qui venaient à Florence. Ils trouvaient le maître au travail, entouré de ses nombreux élèves flamands et italiens. Parmi eux se distinguaient : son fondeur Frà Domenico Portigiani, Giovanni Bandini ou dell' Opera, Orazio Mocchi, Guaspero Mora, Gregorio Pagani, Raffaelo Pugni, Angelo Sezano, tous employés à l'exécution des portes de la cathédrale de Pise ; et, au premier rang, trois sculpteurs considérés à bon droit comme des maîtres eux-mêmes : Antonio Susini, Pietro Tacca et Pierre de Franqueville[1].

Ce dernier, à cette époque, était sur le point d'entrer au service du roi de France Henri IV. Le vieillard, qui le considérait comme son bras droit, le vit partir avec un vif regret; il fit même une démarche auprès du grand-duc pour le garder auprès de lui. Ferdinand Ier, dans une lettre fort digne, déclara qu'il se reprocherait de mettre obstacle à l'heureuse fortune de l'éminent sculpteur[2].

1. *Arch. med.* Cart. de' cardinali, filze 46 et 51, et miscellanea, filza 65.
2. Nous traduisons la lettre de Jean Bologne et la réponse du grand-duc. Voy. Appendice II.

« Sérénissime grand-duc,

« L'affection que je porte à votre maison m'engage à faire savoir à V. A. S. que notre Pierre de Franqueville, bon sujet, et *pratiquissimo per loro Signoria* (sic), est requis d'aller en France au service du roi. Je lui ai conseillé de ne rien conclure sans prendre l'avis de V. A., me rappelant qu'elle lui a dit à l'atelier, en présence de monseigneur le cardinal del Monte, de ne pas quitter Florence, où Elle comptait l'employer. Je commence à sentir les fâcheuses atteintes de la vieillesse, et j'ai besoin d'un bon aide pour travailler le marbre. Pour moi, je consacrerai ce qui me reste de vie à servir V. A. S.

« 16 février 1600.
 « GIO BOLOGNA. »

Réponse du grand-duc.

« Au chevalier Gio Bologna,

« J'ai appris par votre lettre que vous auriez l'intention de faire rester par devers nous Pierre Franqueville, pour vous aider à travailler le marbre. Nous ne voulons pas nous opposer aux desseins de Franqueville, ni nuire à sa fortune. Dites-lui donc qu'il aille où on l'appelle, et assurez-le que si nous pouvons lui être bon en quoi que ce soit, nous le ferons toujours. Nous désirons que, dans votre ardeur pour le travail, vous ne négligiez jamais le soin de votre santé, qui importe plus que tout le reste. Que Dieu, Notre-Seigneur, vous donne contentement et prospérité.

« Pise, 26 février 1600. »

(*Arch. med.* Cart. di Ferdinando I°, filza 236, et minute, filza 164.)

Franqueville quitta Florence, et son vieux maître n'en continua pas avec moins de succès le cours de ses immenses travaux. Dans les dernières années de sa vie il exécuta la statue équestre de Ferdinand Ier, érigée sur la place de l'Annunziata en 1608, et la statue en pied du même grand-duc, érigée sur la place d'Arezzo.

En 1604, il entreprenait la statue équestre de notre Henri IV, et en 1607 celle du roi d'Espagne Philippe III. Ces deux dernières statues ne devaient être achevées qu'après sa mort.

A propos de la statue de Henri IV, Marie de Médicis, reine de France, écrivit au grand-duc, son parent, une lettre curieuse, que nous reproduisons en entier.

« Mon oncle, le seigneur Ottavio Rinuccini me dist il y a quelque temps que, sur ce que vous avies sceu que je désirois faire faire l'effigie du roy, mon seigneur, à cheval, en bronze, pour mettre an une place de la ville de Paris, vous avies intention de faire faire par delà ladite effigie par les mains de Jan Boulongne et me l'anvoyer ; cela me donne suget maintenant de vous escrire celle ci pour vous prier che, puische vous me voules faire ceste courtoisie, et craignant que ledit Jan Boulongne ne tienne cet ouvrage en longueur, ou que mesme il ne le rende en perfettion à cause de sa vieillesse ; ayant aussi besoin d'avoir le plus tost che faire se pourra ladite effigie, pour la faire poser sur une place che l'on fait accommoder esprès sur le Pont-Neuf de Paris, lequel san va estre parfait, vous me facies ceste grace particulière de me faire bailler le cheval de bronze que vous aves ci-devant fait faire pour vous par ledit Jan Boulongne, et sur lequel est de présant votre effigie, et au lieu d'icelle faire dépescher par luy mesme celle du roy, afhn che par ce moyen je puisse avoir le tout promptement, et che le présant che j'en désire faire à ladite ville de Paris y soit dautant mieus receu qu'il sera fait plus à propos. Vous accroistres an ce faisant grandement l'obligation que je vous an auray sans che vous en recevies beaucoup d'incomodité, car vous pourres faire faire tout à loisir par le mesme ouvrier un autre cheval ou lieu de celuy che vous m'aurez anvoyé. Je vous prie donc de rechef de me faire ce plaisir. Et sur ce, me raccamandant affettueusement à vos bonnes graces, je prie Dieu, mon oncle, qu'il vous conserve en parfaite santé.

« De Fontanablau ce 29 d'apvril.

« Vostre bonne et affettionnée niepce,

« MARIE[1]. »

[1]. Nous donnons le fac-similé de cette lettre, Appendice I.

Jamais on n'enjoignit avec plus de sans façon à un cavalier de mettre pied à terre et de céder sa monture. Le grand-duc sourit sans doute à la réception de cette étrange lettre, et il demeura ferme sur son cheval de bronze.

Depuis quelques années, Jean Bologne, devenu vieux, avait conçu la pieuse pensée de faire élever derrière le maître-autel de l'Annunziata une chapelle dont lui-même donnerait le plan, qu'il ornerait de ses sculptures, et qui serait destinée à recevoir sa dépouille mortelle et celles des artistes flamands que la mort frapperait à Florence. C'est la chapelle *del Soccorso*, pour laquelle il exécuta un de ses plus beaux crucifix, et qu'il eut la satisfaction de voir terminée de son vivant.

Cette fondation, selon Baldinucci, ne lui coûta pas moins de six mille écus.

Notre grand artiste ne savait pas calculer. Il vivait largement. Son habitation, son atelier étaient dignes de lui. L'entretien d'un ou deux chevaux pour son usage était payé par le grand-duc ; pour sa statue de Cosme Ier, il avait reçu douze mille écus d'honoraires. Ferdinand Ier était aussi généreux que son frère l'avait été peu. C'est dans un moment de gêne, qui n'entraîne nullement l'idée de pauvreté, que l'illustre vieillard eut recours à la grande-duchesse ; c'était en 1604 ; il avait alors quatre-vingts ans.

« Je supplie, lui écrit-il, S. A. S. d'avoir égard à mon extrême vieillesse, — *mia estrema età*. — J'ai toujours travaillé pour Elle avec une provision de 25 écus par mois, et même au début beaucoup moindre. Je me trouve dans un état de gêne — *molto stretto di facoltà* —, quoique le monde pense tout le contraire ; en voyant mes nombreux travaux et la faveur dont je jouis auprès de Leurs Altesses, on présume que les récompenses sont en rapport. Je n'ai jamais pensé qu'à faire de bon ouvrage ; maintenant qu'on m'a amené un neveu, il est de mon devoir de le garantir de la nécessité où il se trouverait, si Leurs Altesses né l'assistaient pas. Il ne paraîtra pas étrange à V. A. S. que j'aie si peu de ressources. Qu'Elle soit assurée que j'ai toujours vécu avec économie, et que toutes mes dépenses ont eu pour objet l'acquisition de ma maison, la fondation de ma chapelle et autres objets nécessaires. Je supplie donc V. A. S. de vouloir bien être ma protectrice, et j'affirme que la satisfaction que j'en éprouverai me fera vivre quelques années de plus.

« Florence, 12 mars 1604.

« GION. BOLOGNA[1]. »

1. *Arch. med.* Cart. della gran-duchessa Cristina di Lorena, filza 40.

Quel était ce neveu dont parle notre grand sculpteur? Nous lisons dans Baldinucci que, resté veuf sans enfants, il avait fait venir à Florence un fils de sa sœur, qui mourut dans un âge fort tendre. Après son voyage dans la haute Italie, il appela auprès de lui un autre fils de la même sœur, avec promesse de le nommer son héritier, à la condition que, après sa mort, il resterait à Florence, où il embrasserait la profession de sculpteur qu'il lui avait enseignée. Mais, cédant aux prières de son père et de sa mère, le jeune homme renonça à son art et revint au pays[1].

Depuis 1590, Jean Bologne avait perdu son bienfaiteur et son ami, l'excellent Bernardo Vecchietti. Il avait voulu diriger lui-même, en habile architecte, les réparations du palais de cette noble famille, palais qui menaçait ruine. On montre encore, à l'angle de cet édifice, la statuette originale d'un petit satyre de son invention, destinée à servir de support à la bannière du quartier du marché dans les fêtes populaires[2]. Après la mort de Bernardo, notre artiste demeura l'hôte vénéré de cette maison. Chargé d'exécuter les statues équestres de Henri IV et de Philippe III, il était souvent retenu à Florence; mais dès qu'il pouvait s'échapper, il se réfugiait dans la villa *del Riposo*, où il réparait ses forces épuisées, et où il devait laisser tant de preuves de son génie si fécond et de son inaltérable reconnaissance.

Depuis que Franqueville était rentré en France, Pierre Tacca était devenu son élève le plus cher et le plus distingué; il ne quittait pas le maître et lui servait de secrétaire. Une lettre de Tacca, à la date du 22 janvier 1608, nous apprend qu'il était chargé d'exécuter le buste de l'illustre vieillard, alors établi au *Riposo*, où, à cause de la rigueur de la saison, il gardait la chambre et où il était l'objet des soins les plus affectueux[3].

Le 13 août 1608, à huit heures du matin, Jean Bologne arrivait au terme de sa glorieuse carrière; il s'éteignait doucement dans sa maison de Borgo a Pinti. Le lendemain 14, il était inhumé dans sa chapelle *del Soccorso*, derrière le chœur de l'Annunziata. Il était âgé de quatre-vingt-quatre ans. On inscrivit sur sa tombe l'épitaphe dont voici la traduction :

1. Baldinucci. Notizie di Gio Bologna.
2. Ces fêtes ou réjouissances populaires étaient appelées fêtes *delle Potenze*. Le bas peuples des divers quartiers de Florence, à des époques indéterminées, se choisissait des chefs qui prenaient le nom d'empereur, de roi ou de duc, nom de pure fantaisie ; et, sous la direction du chef de son choix, chaque troupe se livrait dans son quartier à ses joyeux ébats. Ces troupes appelées *Potenze* et les fêtes qu'elles célébraient étaient surtout en vogue au xvi° siècle. (Note de M. Foucques.)
3. *Arch. med.* Cart. di Ferdinando I°, filza 279.

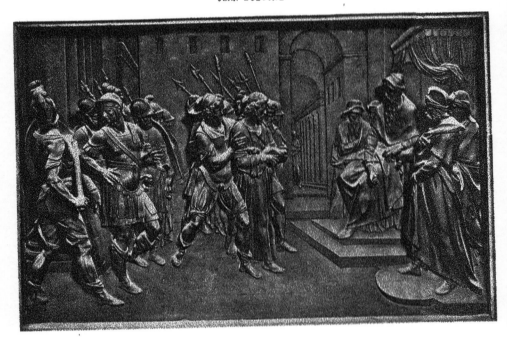

« Jean Bologne, Belge, noble, protégé des princes de Médicis, chevalier de la milice du Christ, célèbre comme architecte et comme sculpteur, recommandable par sa vertu, ses mœurs et sa piété, a élevé cette chapelle à Dieu, et cette sépulture pour lui-même et pour les Belges qui cultivent les mêmes arts, l'an de Notre-Seigneur 1599. ».

Notre artiste avait d'abord eu la pensée de laisser tout son bien aux frères Servites de l'Annunziata ; sur le conseil de Niccolini, qui l'engagea à adopter un enfant de sa famille et à en faire son héritier, il se ravisa et écrivit le 1er septembre 1605 le testament dont voici les principales clauses[1].

1. Il lègue aux frères Servites 500 florins pour fondation perpétuelle d'une messe par semaine à célébrer dans sa chapelle ;

2. Le droit d'habitation dans sa maison, l'usage de ses meubles et de son atelier à Pierre Tacca ;

3. A sa servante, Marie de Carrare, 100 florins et son lit complet ;

4. A Philippe, son domestique, 50 florins ;

5. Pour son héritier universel, il institue son arrière-petit-neveu Jean, fils de Denis[2], âgé de huit ans, avec obligation de prendre le nom et les armes du testateur ; à son défaut, la sœur de l'enfant Jacqueline ;

6. Il donne pour tuteur à son héritier et pour administrateur de ses biens Pierre Tacca.

Les contemporains de Jean Bologne s'accordent à le représenter comme un homme d'une piété sincère, d'un caractère ouvert et loyal, actif, affable, d'une obligeance sans bornes, d'un désintéressement et d'une libéralité au-dessus de tout éloge. Dans sa vie entière, il n'eut qu'un culte et qu'une passion, le culte et la passion de son art.

Il était de petite taille, de bonne mine, un peu trop gros peut-être, mais

1. *Arch. generale di Firenze*. Rogiti Francisci quondam Philippi de Quorlis, MDCV, indict. 3, septembre 1. Voy. à l'Appendice J.

2. Informations et rapport à Paolo Vinta par les ministres du magistrat *delle riformagioni*. — (*Arch. med. Relazioni de' ministri delle riformagioni*, t. IV, c. 107) 25 novembre 1506. L'enfant que Jean Bologne veut adopter se nomme Jean comme lui, c'est son arrière-petit-neveu, âgé de huit ans. Son père se nommait Denis Seneca (?), du pays wallon, et sa mère Antoinette, fille de Nicolette Defrein, fille elle-même d'une sœur de Jean Bologne. Le père de l'enfant, Seneca, est mort ; sa mère, veuve de Seneca, s'est remariée et habite Douai ; son grand-père Defrein (ou Defresnes ?) est mort également. Jean, arrière-petit-neveu de l'artiste, a une sœur, à qui Jean Bologne a assuré environ 300 écus lorsqu'elle se mariera.

doué d'une santé si robuste qu'elle lui permit, jusque dans son extrême vieillesse, de se livrer à un travail incessant ; il conserva jusqu'à la fin des dents fort belles. Il s'était cassé une jambe par accident et il s'en ressentit toute sa vie.

Si nous n'avons pas le buste du maître de la main de Pierre Tacca[1], nous possédons du moins celui que nous a laissé son autre élève le plus renommé,

PORTRAIT DE JEAN BOLOGNE PAR LE BASSAN.

Pierre Franqueville[2]. Dans l'inventaire fait après sa mort sont indiqués deux portraits de lui ; l'un qui le représente déjà vieux, et qui est l'œuvre du Bassan[3] ; l'autre qui le montre dans la force de l'âge, et qui se trouvait dans la galerie du marquis Guadagni[4]. L'auteur de cette toile, qui n'est pas sans mérite, est inconnu.

1. Rien ne prouve que ce buste projeté ait été exécuté.

2. Ce buste se trouve au Louvre, au rez-de-chaussée, dans les galeries des sculptures de la Renaissance. Nous le reproduisons en tête de ce livre. Voy. Appendice K.

3. Il est au musée du Louvre.

4. Ce portrait, en 1864, après la mort du marquis Guadagni, a été acquis par un amateur anglais, M. Spencer ; il a passé depuis dans d'autres mains (celles de M. Coutis, Esquire). M. Poulcques a obtenu la permission d'en faire faire une copie réduite, exécutée par Niccolo Fontani.

Portraits peints de Jean Bologne. — Il en existe deux dans la galerie du marquis Guadagni, place Santo-Spirito, à Florence ; galerie célèbre à plus d'un titre, et surtout par les deux grands paysages de Salvator Rosa.

Ces deux portraits se trouvent dans la première salle, sous les n°ˢ 4 et 9.

Le n° 4 est indiqué comme il suit au catalogue de la galerie Guadagni : *Quadro che rappresenta un ritratto, di autore antico Lombardo.*

Ce portrait n'est autre chose que la copie, ou l'original, du portrait de Jean de Bologne peint par

Nous avons raconté la vie de Jean Bologne. Il en est peu de plus glo-
rieuses; il n'en est pas de plus heureuses. Tout lui a été facile. Si, au début
de sa carrière, il a rencontré quelques obstacles, il les a surmontés sans effort.
Pour lui, pas de ces longues et douloureuses épreuves qui, trop souvent, com-
promettent l'avenir des hommes de grand talent, et qui leur font au cœur
d'incurables blessures. A peine arrivé à Florence, il y rencontre un protec-
teur, un ami opulent et éclairé, qui le soutient en lui offrant un asile, qui le
guide par son expérience et par ses conseils. La faveur des Médicis, qui res-
tèrent ses obligés, lui ouvre les carrières de Carrare et de Seravezza, où il
puise le marbre à son gré; elle lui prodigue le bronze nécessaire à ses immenses
travaux. Les souverains de l'Allemagne, de la France et de l'Espagne briguent
la faveur de l'attacher à leur service. L'empereur lui envoie spontanément des
lettres de noblesse; le pape croit honorer l'Ordre du Christ en le lui conférant.
Si l'envie essaye de murmurer tout bas, il ressent à peine ses atteintes; il lui
impose aussitôt silence, et se venge en créant des chefs-d'œuvre qui provoquent
l'admiration universelle. Sa robuste constitution, sa santé inaltérable lui per-
mettent d'accomplir sans défaillance la tâche prodigieuse qu'il s'est imposée.
Son égalité d'âme est parfaite; son imagination, tour à tour gracieuse et forte,
est toujours réglée. Sa nature est en équilibre et le garantit de tous les excès.
Uniquement possédé par l'amour de son art, il lui est donné de réaliser tout
ce qu'il a conçu. Grâce à sa longue existence, il a pu, de son vivant, jouir de

Jacopo Bassano da Ponte que l'on voit au musée du Louvre, mais avec une vigueur d'ombre et de
lumière, de touche et d'expression encore plus accentuée. Quoique le catalogue attribue ce portrait à l'École
lombarde, c'est du coloris Vénitien s'il en fut jamais; et ceci concorde avec la composition de la galerie Gua-
dagni, qui est très riche en tableaux de l'École Vénitienne.
 Le n° 9 est indiqué comme il suit au même catalogue : *Quadro che rappresenta un ritratto, d'autore incerto.*
La froideur un peu terne du coloris rappelle beaucoup les maîtres de l'École florentine, le Passignano et Santi di
Tito. L'artiste est vu jusqu'au-dessous du genou; il est assis sur un escabeau, tourné vers la droite du spectateur;
le corps se présente de profil et même du côté du dos, mais la tête se montre presque de face; il a la tête nue
avec des cheveux noirs, et une coiffure dans le genre de celle de l'époque de Henri IV; ses lèvres sont ombragées
d'une moustache et son menton encadré dans une barbe courte et peu fournie, qui part des oreilles et finit légè-
ment en pointe; un col de chemise tuyauté à gros plis sort à peine du vêtement noir dont l'artiste est couvert; la
manche seule du vêtement de dessous est rouge cramoisi et paraît de satin. Une écharpe blanche en guise de
ceinture serre la taille, les bouts en retombent, et sont bordés d'une ligne rouge et noire. L'artiste pose la main
droite sur une table couverte d'un tapis rouge ponceau, sur laquelle on voit un papier, des porte-crayons et un
encrier; de cette main le sculpteur tient un compas. Dans l'angle droit (pour le regardant) est une espèce de
fenêtre qui donne sur un atelier éclairé par deux autres fenêtres. Au milieu de cette chambre on aperçoit
d'une façon très reconnaissable la statue du *Neptune*, ou de l'*Océan* de la fontaine de l'Isoletto, et c'est cette
statue qui nous a fait reconnaître que ce portrait était celui de Jean Bologne. Au surplus, lorsque l'on
compare les traits du visage avec ceux du n° 4, on retrouve une analogie entre eux et une grande res-
semblance. Seulement la figure du n° 9 est plus jeune et révèle un homme de trente-cinq ans, de qua-
rante au plus. Or comme c'est vers 1571 que la statue de l'*Océan* de la fontaine de l'Isoletto fut exécutée
ou du moins commencée, cette date concorde à peu près avec les quarante années environ qu'il pouvait
avoir alors.

sa renommée; et, en mourant, il a eu la consolation de confier à des maîtres éminents, qu'il avait formés et enrichis[1], le soin de terminer dignement les quelques ouvrages qu'il laissait inachevés. Concluons en déclarant que si jamais homme ne fut plus constamment heureux, jamais homme ne fut plus digne de l'être.

1. Nous donnons, à l'appui de cette assertion, une lettre dictée en 1605 par Jean Bologne et écrite par Tacca. Appendice L.

L'OEUVRE DE JEAN BOLOGNE

L'ŒUVRE DE JEAN BOLOGNE

Nous nous placerons d'abord à Florence, qui possède encore aujourd'hui la plus grande partie des œuvres de notre artiste, pour décrire les monuments dont il a doté sa patrie d'adoption.

Nous le suivons à Pise, à Lucques, à Arezzo, en Toscane ; puis à Bologne, à Gênes, à Orvieto.

Quittant ensuite l'Italie, nous signalerons les statues et les groupes de notre sculpteur, qui se trouvent dispersés dans les autres pays de l'Europe.

Nous mentionnerons les crucifix, les statuettes et les petits bronzes exécutés par le maître ou d'après ses dessins et ses modèles.

Nous indiquerons enfin les œuvres de Jean Bologne qui ont été perdues, et celles qui lui ont été faussement attribuées.

C'est à la condition d'être méthodique que nous ne courrons pas le risque de nous égarer en faisant la revue de tant de productions inspirées par le génie, et exécutées par la main de ce maître dont la fécondité excite notre légitime admiration.

CHAPITRE PREMIER

FLORENCE

PREMIÈRE SECTION. — *Monuments profanes*

§ I. — LE MERCURE VOLANT

Avant 1574 [1]. — Statue de bronze ; hauteur : 1 mètre 75 centimètres.

La tête de Borée, les joues enflées de vent, sert de socle à la statue. Mercure ne pose que sur un souffle, qu'il touche à peine de l'extrémité de son pied gauche ; il prend son vol, il s'élance, coiffé du pétase ailé ; du doigt il montre le ciel ; son autre bras est doucement replié, et sa main porte le caducée. « Que ceux qui veulent le voir se hâtent, dit Dupaty ; le voilà qui s'envole ; il est en l'air. On sent qu'il monte ! Quelle légèreté, quelle suavité dans les formes, quelle grâce, quelle finesse dans l'expression [2] ! »

L'antiquité n'a rien créé de plus hardi. « Cette pose, s'écrie Cicognara, est tout à fait charmante — *oltremodo gentile.* — Le dessin est correct ; peut-être les formes ne sont pas celles que les Grecs auraient données à une divinité, mais il ne nous en semble pas moins qu'on doit classer cette œuvre parmi les plus belles productions de l'art en Italie sur la fin du xvie siècle [3]. » Vasari avait cité le *Mercure volant* comme une chose assurément des plus rares : — *cosa che è certo rarissima.* — Et il ajoute qu'il était destiné à l'empereur Maximilien. Que telle ait été l'intention du grand-duc, nous ne le nions pas ; mais, dans la correspondance, consultée avec un soin minutieux par M. Foucques, on ne découvre aucune trace de cet envoi.

1. 1574 est la date de la mort de Vasari ; or Vasari parle de la statue du Mercure.
2. Dupaty. *Lettres sur l'Italie*, t. Ier, 1785.
3. Cicognara. *Storia della scultura*, etc. 7 vol. in-8° et atlas. Prato Giachetti, 1828, t. V, p. 328.

Nous apprenons de Baldinucci que la statue fut placée d'abord dans le

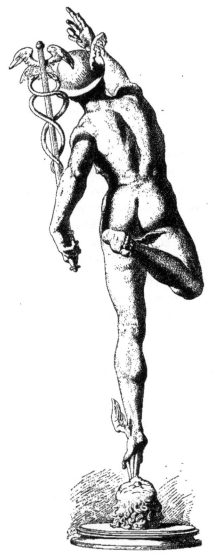

LE MERCURE VOLANT, AU BARGELLO (FLORENCE.)

jardin des Acciajuoli[1]. De là, elle fut transportée à Rome, sur le *Monte Pincio*,

1. Baldinucci, t. VIII, p. 120.

dans la villa Médicis. Elle s'y trouvait, à coup sûr, dès 1598[1], et elle surmontait une

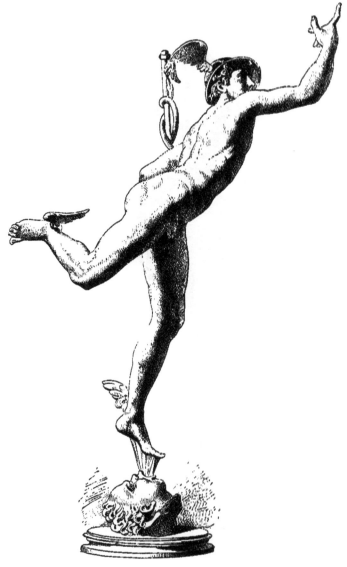

LE MERCURE VOLANT

1. *Arch. med.* Miscellanea 1, filza 69. Inventaire du mobilier du palais et du jardin de la Trinité du Mont. Rome, 22 juin 1598.

vasque qui occupait le, centre du perron principal du palais du côté du Jardin'.

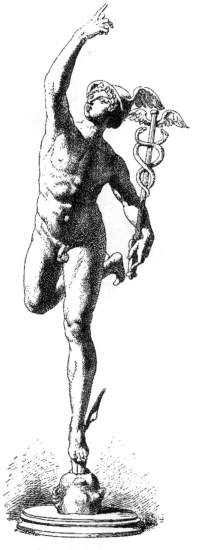

LE MERCURE VOLANT

1. Le Mercure figure à cette place dans un tableau de Gaspero *degli Occhiali*, qui représente la façade intérieure de la Villa Médicis, et qui se trouve dans la Salle XVI de la galerie *degli Uffizi*.

Lorsque le grand-duc. Léopòld vehdìt la villa Médicis àu gouvernement français (qui devait y établir son Académie de peinture), il fit revenir à Florence les monuments d'art que renfermaient .le palais et le jardin de Rome. Cette translation eut lieu de 1769 à 1783 [1]. A cette dernière date, le roi de Suède Gustave III, de passage à Florence, a vủ dans la galerie du palais Riccardi les plus belles statues qui se trouvaient à la villa Médicis [2]. De là, *le Mercure* fut transporté dans la galerie *degli Uffizi*, et enfin dans le palais du podestat ou Bargello. Tant de translations durent nuire à la conservation de ce chef-d'œuvre. La jambe gauche, brisée à la hauteur du genou, a été imparfaitement réparée ; deux fêlures s'y remarquent : l'une vers la hanche gauche, l'autre du creux de l'estomac à l'aine gauche. Tel qu'il est, le *Mercure volant* est un des joyaux des musées de Florence.

Les reproductions de l'œuvre la plus populaire de Jean Bologne ont été innombrables. L'une d'elles, qui était à Compiègne, se trouve aujourd'hui dans une des salles de la Renaissance du musée du Louvre.

Florence possède deux petits modèles en bronze de la statue. Les statuettes en plâtre que l'on voit partout sont généralement copiées sur un de ces modèles.

Notre sculpteur ne s'est-il pas inspiré du *Mercure* de Raphael, qu'il avait pu admirer à Rome parmi les fresques de la Farnésine ?

On pourrait comparer au *Mercure volant* le *Mercure* de Benvenuto Cellini, qui se trouve dans la niche postérieure du piédestal du Persée.

§ II. — L'ENLÈVEMENT DE LA SABINE

1583. (Groupe en marbre. Hauteur, 4 mètres 6 centimètres.)

Nous avons donné sur ce groupe célèbre d'assez nombreux détails dans notre récit de la vie de Jean Bologne. Nous avons dit quel enthousiasme il excita parmi les contemporains. Cependant il donne prise à plus d'une critique. Citons d'abord le jugement du comte Cicognara :

1. Gossi. Le Gallerie e ! Musei di Firenze. 1875, p. 168.
2. Gustave III jugé comme roi et comme homme, par le baron de Beskow. 1868, t. !", p. 299-301.

« En examinant ce groupe, où l'on chercherait en vain la simplicité

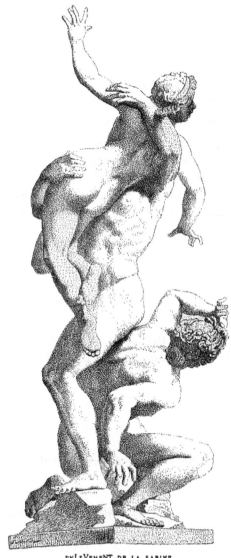

ENLÈVEMENT DE LA SABINE.
Loggia de' Lanzi (Florence).

grecque, on y trouve de grandes beautés de dessin et une merveilleuse souplesse

morbidezza — d'exécution. On ne peut nier que le Bologne, dans cet ouvrage,

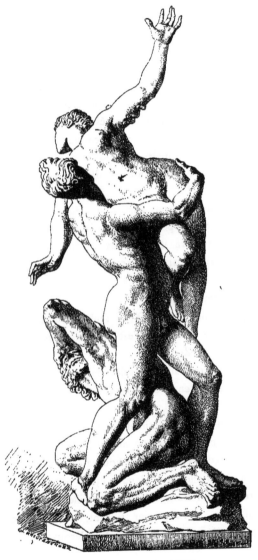

ENLÈVEMENT DE LA SABINE.
Loggia de' Lanzi (Florence).

n'ait tenté de surpasser tout ce que ses rivaux avaient sculpté à Florence, et

l'on ne doit pas moins remarquer que le sujet a été traité par lui avec un immense talent et une science profonde. Mais la troisième figure, placée entre les jambes du ravisseur, ne complique-t-elle pas outre mesure l'action principale, qui semblait exiger un certain élan et des mouvements expressifs ? La hardiesse du sculpteur n'en mérite pas moins des éloges; il n'y a, parmi les monuments antiques, aucun exemple de statues ainsi enlacées et groupées, et il a réussi à produire sa composition sous un aspect agréable, de quelque côté qu'on le contemple. En somme, l'artiste est digne de louanges pour ne pas s'être laissé effrayer par les immenses difficultés que présentait son œuvre[1].

Contre l'opinion de Cicognara, nous constaterons que, de quelque côté que l'on se place, il est fort malaisé de saisir d'un coup d'œil l'ensemble du groupe : une de ses parties importantes se dérobe toujours aux regards. N'est-ce pas là un premier défaut ?

Avec l'éminent critique, nous aurons quelque peine à approuver la pose du vieillard. Sous un certain point de vue, la main gauche relevée au-dessus du front est loin de produire un heureux effet. Il est juste d'ajouter que la figure du vieux Sabin, prise à part, est exécutée avec un art magistral.

Le jeune Romain a donné lieu à quelques observations de détail de la part de connaisseurs rigoureux.

Quant à la jeune fille, elle suffirait seule à justifier les ovations que les Florentins prodiguèrent à l'artiste. C'est une des plus belles figures que l'art moderne ait inventées et produites.

Pour mieux faire reconnaître le sujet de son groupe, Jean Bologne orna le piédestal d'un bas-relief en bronze représentant un épisode de l'enlèvement des Sabines.

Ce bas-relief, haut de 73 centimètres sur une largeur de 90, est digne, de tous points, de la réputation de son auteur ; c'est un morceau achevé.

Le grand-duc François réservait à ce nouveau chef-d'œuvre une place d'honneur. La *Judith* de Donatello, qui, depuis 1504, occupait l'arcade du fond de la *Loggia* de l'Orcagna, fut transportée, le 30 juillet 1582, sous l'arcade latérale du côté des *Uffizi*, et, le 14 janvier suivant, le groupe de Jean Bologne, mis à la place qu'il n'a cessé d'occuper, fut découvert aux applaudissements du peuple florentin.

L'Académie des beaux-arts de Florence possède le groupe de la *Sabine*,

1. Cicognara, t. V, p. 251.

l'on ne doit pas moins remarquer que le sujet a été traité par lui avec un immense talent et une science profonde. Mais la troisième figure, placée entre les jambes du ravisseur, ne complique-t-elle pas outre mesure l'action principale, qui semblait exiger un certain élan et des mouvements expressifs? La hardiesse du sculpteur n'en mérite pas moins des éloges ; il n'y a, parmi les monuments antiques, aucun exemple de statues ainsi enlacées et groupées, et il a réussi à produire sa composition sous un aspect agréable, de quelque côté qu'on le contemple. En somme, l'artiste est digne de louanges pour ne pas s'être laissé effrayer par les immenses difficultés que présentait son œuvre[1].

Contre l'opinion de Cicognara, nous constaterons que, de quelque côté que l'on se place, il est fort malaisé de saisir d'un seul coup l'ensemble du groupe : une de ses parties importantes se dérobe toujours aux regards. N'est-ce pas là un premier défaut.

Avec l'amour critique, nous aurons quelque peine à approuver le bras du vieillard. Sous un certain point de vue, la main gauche relevée au-dessus du front est loin de produire un heureux effet. Il est juste d'ajouter que la figure du vieux Sabin, prise à part, est exécutée avec un art magistral.

Le jeune Romain a donné lieu à quelques observations de détail de la part de connaisseurs rigoureux.

Quant à la jeune fille, elle suffirait seule à justifier les éloges que les Florentins prodiguèrent à l'artiste. C'est une des plus belles figures que l'art moderne ait inventées et produites.

Pour mieux faire reconnaître le sujet de son groupe, Jean Bologne orna le piédestal d'un bas-relief en bronze représentant un épisode de l'enlèvement

............................ sur une largeur de, est digne de son auteur ; c'est un morceau achevé.

Le grand-duc François réservait à ce nouveau chef-d'œuvre une place d'honneur. La *Judith* de Donatello, qui, depuis 1504, occupait l'arcade du fond de *la Loggia* de l'Orcagna, fut transportée, le 30 juillet 1582, sous l'arcade latérale du côté des *Uffizi*, et, le 14 janvier suivant, le groupe de Jean Bologne, mis à la place qu'il n'a cessé d'occuper, fut découvert aux applaudissements du peuple florentin.

L'Académie des beaux-arts de Florence possède le groupe de *la Sabine*,

1. Cicognara, t. V. p.

ENLEVEMENT DE LA SABINE. BAS REL EF DU PIEDESTAL

en terre à modeler de couleur verdâtre. Ce modèle, de la grandeur du marbre, est de la main même du sculpteur. C'est un utile sujet d'étude.

Il y a, au musée de Naples, un groupe de *l'Enlèvement de la Sabine*, en bronze florentin; sa hauteur est de 88 centimètres. Le vieux Sabin n'y figure pas; le Romain a sur une épaule un vêtement flottant; une des jambes de la jeune fille est placée sur le bras du ravisseur. Ce sont de notables différences. Ce groupe, qui provient de la famille Farnèse, reproduit peut-être la première pensée de l'artiste.

Le cabinet des bronzes antiques de la galerie des *Uffizi* renferme un petit groupe en bronze de la *Sabine*, qui passe pour être de la main de Jean Bologne[1].

L'auteur de la *Sabine* devait avoir des imitateurs, qui tous, se proposant de surmonter les mêmes difficultés, ont introduit dans leur œuvre cette malencontreuse figure accroupie entre les jambes du principal personnage; ce qui a pour effet de détruire l'unité du groupe, et d'amener dans la composition une confusion disgracieuse.

Parmi ces groupes, qui ont quelque analogie avec celui de la *Sabine*, il suffira de citer :

1. *L'enlèvement de Proserpine*, de Girardon, dans le parc de Versailles;
2. *L'enlèvement de Cybèle*, de Regnaudin;
3. *L'enlèvement d'Orythie*, de Marsy et Flamen;
4. *Persée et Andromède*, de Puget, dans le jardin des Tuileries.

On pourrait faire entre ces différents groupes d'intéressants rapprochements.

§ III. — HERCULE ET LE CENTAURE

1599. (En marbre. Hauteur, 2 mètres 50 centimètres.)

Jean Bologne avait ébauché un Centaure enlevant Déjanire. Un jour de l'année 1594 que le grand-duc Ferdinand avait visité l'atelier du sculpteur, il remarqua son ébauche et lui demanda un pendant; il le pria de représenter *Hercule terrassant un Centaure*. L'exécution du groupe de Déjanire fut aban-

1. Il se trouve sans doute aujourd'hui au Bargello.

donnée, et cette œuvre ne nous a été conservée que sous la forme d'un petit bronze. Quant à l'autre groupe, aussitôt que le prince en eut suggéré l'idée, l'artiste se mit à l'œuvre. Messer Antonio Piccardi, envoyé à Carrare, faisait l'acquisition d'un bloc de marbre de près de trois mètres de haut, le dégrossissait et l'amenait à Florence. Le maître, assisté de Pierre Franqueville, ne cessa, dans les années suivantes, malgré ses nombreuses occupations, de travailler à ce groupe. Le 10 novembre 1599, il y mettait la dernière main, et le 24 décembre de la même année il le faisait établir sur sa base à la place qui lui était destinée, au-dessus d'une fontaine, à la descente du ponte Vecchio, au *Canto* ou carrefour *de' Carnesecchi*[1]. De là il fut transporté sous le portique des *Uffizi*, ensuite sur une petite place située non loin de la cathédrale, et enfin, en 1841, dans *la Loggia* de l'Orcagna, où il est encore.

« Ce chef-d'œuvre, dit Valery, clôt admirablement la liste des beaux ouvrages de sculpture du xviᵉ siècle[2]. » Cicognara ajoute : « On peut le compter au nombre des plus belles productions de l'artiste[3]. » Baldinucci n'est pas moins explicite : « C'est, dit-il, une des œuvres les plus magistrales qu'ait produites le ciseau de Jean Bologne[4]. »

Le Centaure dompté et abattu sur ses quatre jarrets est terrassé par Hercule, qui d'une main le tient par la tête et le réduit à l'impuissance.

Le torse de l'homme est renversé et comme replié sur le dos du cheval. Le Centaure, avec ses deux mains, fait de vains efforts pour se délivrer de la formidable étreinte de son ennemi; le profil est superbe, la poitrine de toute beauté, la tension des muscles est rendue avec un art et une science admirables. La partie du cheval est irréprochable. Si nous n'avons que des éloges à donner au Centaure, il n'en est pas de même de l'Hercule, qui de son bras droit levé tient la massue et s'apprête à frapper. On ne saurait nier les qualités de détails, mais l'ensemble manque de noblesse et de dignité. C'est un homme fort, ce n'est ni un héros ni un demi-dieu.

Il y a dans la galerie des *Uffizi* un groupe antique d'*Hercule et du Centaure* restauré peut-être par Jean Bologne lui-même. Il n'est pas sans intérêt de comparer le groupe antique et le groupe moderne[5].

1. *Arch. med.* Mem. fiorentine di Settimani, t. VI.
2. Valery. *Voyages en Italie*, l. IX, ch. xxiv.
3. Cicognara, t. V, p. 254.
4. Baldinucci, t. VIII, p. 138.
5. Jean Bologne était chargé par les grands-ducs de présider à la restauration des statues antiques. Ce fait est confirmé par une note autographe de notre sculpteur, dont nous devons la communication à l'obligeance du savant M. Müntz, et qui contient l'estimation de quelques travaux de réparation de ce genre.

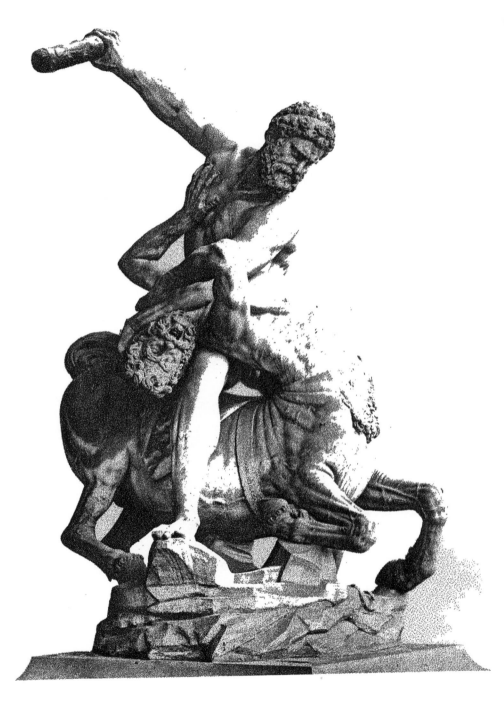

HERCULE TERRASSANT LE CENTAURE

(FLORENCE)

§ IV. — LA FIORENZA OU LA VERTU ENCHAINANT LE VICE

Vers 1570. (Marbre. Hauteur, 2 mètres 85 centimètres.)

Nous avons dans le récit de la vie de Jean Bologne, parlé de ce groupe, tiré du premier bloc de marbre extrait des carrières de l'*Altissimo* à Seravezza. François de Médicis se proposait de le placer dans la grande salle du Palais Vieux, pour servir de pendant au groupe de la *Victoire* de Michel-Ange. Il est resté en effet dans cette grande salle jusqu'à ces dernières années ; il fut alors transporté dans le palais du podestat ou Bargello.

Il semble que la première pensée de l'artiste était de représenter Florence soumettant Pise, ou toute autre cité ennemie, à sa domination.

Le premier nom donné à ce groupe fut celui de *la Fiorenza ;* puis, l'allégorie prenant un sens plus général et plus vague, le nom qui prévalut fut celui de *la Vertu enchaînant le Vice.*

C'est incontestablement l'œuvre de Jean Bologne. Les témoignages de Vasari[1], de Baldinucci[2] et de Borghini[3] ne laissent aucun doute à cet égard. On a peine à s'expliquer comment Cicognara, qui décrit le groupe avec beaucoup de soin, a pu l'attribuer à Michel-Ange[4]. Restituons-le à son véritable auteur.

La Vertu a terrassé le Vice. Ce n'est plus le moment de la lutte, c'est celui du triomphe.

La Vertu est représentée par une femme dans tout l'éclat de la jeunesse et de la beauté. Elle respire la force, le calme et la majesté. Une de ses jambes est couverte d'une draperie. Le reste de la figure est nu. La tête est couronnée de lauriers qui forment diadème. Le visage, les épaules, la poitrine sont d'une exécution magnifique.

La tête du Vice est remarquable. L'anatomie du corps replié sur lui-même est irréprochable.

La Vertu pose un pied sur son captif, sous lequel se dérobe un renard, symbole de la ruse et de la perversité.

Ce groupe, trop peu connu, n'est pas inférieur aux trois autres

1. Vasari, t. V, p. 328.
2. Baldinucci, t. VIII, p. 116.
3. Borghini, p. 657.
4. Cicognara, t. V, p. 133.

chefs-d'œuvre que nous avons décrits. Sous le *cortile* de l'Académie des

LA VERTU ENCHAINANT LE VICE
Au Bargello (Florence).

beaux-arts de Florence se trouve le modèle du groupe, de la même

grandeur que le marbre, exécuté en terre d'un ton verdâtre de la main

LA VERTU ENCHAINANT LE VICE

Au Bargello (Florence).

même de Jean Bologne. Ce modèle est d'une grande beauté.

§ V. — MARS

Date incertaine. (Bronze. Hauteur, environ 2 mètres.)

Winckelmann, dans sa préface, cite la statue de *Mars* de Jean Bologne, statue que l'on prenait avant lui pour un antique. Il l'a vue à Rome, à la villa Médicis, où elle avait été transportée, et où elle était placée, du côté du jardin, près du *Mercure volant*, comme en fait foi le tableau de Gaspare Vanvitelli, dit *degli occhiali*, dont nous avons déjà parlé.

Rapporté à Florence, le *Mars* se trouve depuis 1788 dans le vestibule situé au haut du grand escalier, à la gauche de l'entrée de la galerie des *Uffizi*.

La tête, tournée vers la droite, est couverte d'un casque, surmontée d'un cimier qui figure un bélier; la main gauche tient le bâton de commandement, la droite la poignée d'un glaive. Le visage a de l'expression, mais il manque de noblesse. Les deux pieds sont trop rapprochés, ce qui fait que la partie inférieure de la statue semble manquer d'assiette.

Nous n'insistons pas sur cette œuvre, qui n'est pas une des meilleures de l'artiste.

§ VI. — STATUE PÉDESTRE DE COSME Ier

1585. (Marbre, Hauteur, 2 mètres 80 centimètres.)

Le bâtiment des *Uffizi* fut terminé en 1565. Au-dessus de la grande arcade, du côté de la façade intérieure de la partie transversale de l'édifice qui réunit les deux longues galeries parallèles, le grand-duc avait fait placer deux statues couchées, œuvre médiocre de Vincenzio Danti, représentant l'*Équité* et la *Rigueur*. Entre ces deux statues s'élève la figure en pied de Cosme Ier, exécutée par Jean Bologne. Elle fut découverte le samedi 19 mars 1585. Cosme tient à la main un sceptre doré; il est dans l'attitude du commandement[1].

1. *Arch. med.* Memorie fiorentine del cav. Settimani.

§ VII. — STATUE ÉQUESTRE DE COSME Iᵉʳ

1594 (Statue et bas-reliefs en bronze. Piédestal en marbre.)

L'Italie, avant le xvıᵉ siècle, possédait deux statues équestres justement admirées : celle de Gattamelata, à Padoue, par Donatello, et celle de Bartolommeo Coleoni, à Venise, par Verrocchio. Le troisième monument remarquable de ce genre est la statue équestre de Cosme Iᵉʳ, sur la place du grand-duc à Florence, par Jean Bologne ; commencée vers 1587, cette statue colossale ne fut découverte qu'en 1594.

Notre artiste s'était aidé des conseils de Cigoli et de Goro Pagani, auxquels il avait demandé des dessins et des modèles de chevaux, qui furent conservés jusqu'à l'époque de Baldinucci, en 1687[1]

Le cheval fut coulé d'un seul jet le 28 septembre 1591, avec un plein succès, dans les ateliers du sculpteur, au Borgo a Pinti ; c'était un tour de force. Que l'on songe en effet aux proportions et au poids de ce colosse de bronze, qui pouvait contenir dans ses flancs 23 hommes et qui ne pesait pas moins de 15,438 livres ; quant au cavalier, son poids est de 7,716 livres[2]. On creusa jusqu'à une profondeur de 6 à 7 mètres pour établir les fondations. A la fin de 1591, le piédestal était en place, mais le cheval ne fut dressé sur sa base que le 10 mai 1594, et le cavalier que cinq jours après. Enfin, le 10 juin, le monument fut exposé aux regards du public, au milieu de l'allégresse générale.

Voici comment cette œuvre capitale est jugée par Cicognara : « Des quatre statues équestres exécutées par Jean Bologne, celle-ci est la meilleure sans aucun doute. Le mouvement du cheval est naturel. La tête est petite et d'une belle forme, l'encolure épaisse, la crinière trop ondoyante ; l'ensemble de l'animal semble un peu court, ce qui résulte de ce que le train de devant est pesant. La figure de Cosme est bien assise sur le cheval, avec grâce, avec aisance. Son attitude est majestueuse ; il est vêtu avec une parfaite convenance. Dans

1. Baldinucci, t. VIII, p. 131.
2. L'ensemble pesait 23,154 livres de métal.

ce monument, l'homme et le cheval offrent ensemble une harmonie admirable[1]. »

Si le personnage défie la critique, il n'en est pas ainsi du cheval. Nous convenons que ce cheval a des formes peut-être trop massives. Mais le cheval de Marc-Aurèle, que l'artiste a pris évidemment pour modèle, n'a pas les formes plus légères. N'en peut-on pas dire autant des fameuses statues équestres de Verrochio et de Donatello? Cosme est monté sur un genet d'Espagne, et nous ne savons trop si cette race vigoureuse et puissante ne convient pas mieux aux œuvres de sculpture colossale que le type anglais ou arabe, un peu maigre pour figurer sur une place publique. Dans une statue monumentale, nous préférons un cheval dont l'allure est paisible et la marche modérée au coursier qui s'enlève et s'emporte.

Nous sommes convaincu que c'est à dessein que Jean Bologne, qui possédait la science de l'anatomie, s'est abstenu de reproduire le jeu des muscles dans le corps de l'animal; il jugeait sans doute que ces détails ne convenaient pas dans un monument de grandes proportions.

Le piédestal, long de 3 mètres, large de 1 mètre 37 centimètres, haut de 2 mètres 95 centimètres, est orné sur ses quatre faces de quatre lames de bronze, dont trois sont enrichies de bas-reliefs. Quant à la lame antérieure, elle est décorée d'une inscription en lettres romaines.

COSMO. MEDICI. MA
GNO. ETRURIÆ. DUCI
PRIMO. PIO. FELICI. IN
VICTO. JUSTO. CLEMEN
TI. SACRÆ. MILITIÆ
PACISQ. IN ETRURIA
AUTORI. PATRI. ET
PRINCIPI. OPTIMO
FERDINANDUS. F. MAG
DUX. III. EREXIT. AN
CIƆ IƆ LXXXVIIII.

L'écusson des Médicis est répété au milieu de l'entablement des deux faces latérales.

Les bas-reliefs ont tous trois 1 mètre de hauteur; les deux bas-reliefs des faces latérales ont 1m,74 de longueur; celui de la face postérieure 0m,75.

1. Cicognara, t. VI, p. 401.

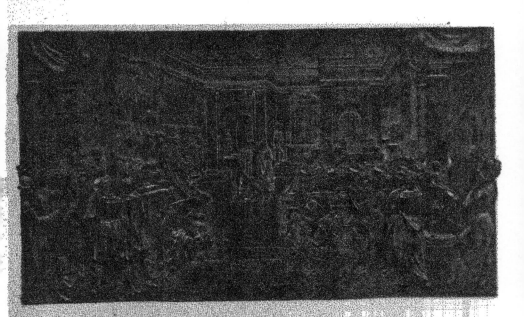

BAS RELIEFS LATERAUX DE LA STATUE EQUESTRE DE COSME I^{er}

ce monument, l'homme et le cheval offrent ensemble une harmonie admirable ». »

personnage défie la critique, il n'en est pas ainsi du cheval. Nous convenons que ce cheval a des formes peut-être trop massives. Mais le cheval de Marc-Aurèle, que l'artiste a pris évidemment pour modèle, n'a pas les formes plus légères. N'en peut-on pas dire autant des fameuses statues équestres de Verrochio et de Donatello ? Cosme est monté sur un genet d'Espagne, et nous ne savons trop si cette race vigoureuse et puissante ne convient pas mieux aux œuvres de sculpture colossale que le type anglais ou arabe, un peu maigre pour figurer sur une place publique. Dans une statue monumentale, nous préférons un cheval dont l'allure est paisible et la marche modérée au coursier qui s'enlève et s'emporte.

Nous sommes convaincus que c'est à dessein que Jean Bologne, qui possède la science de l'anatomie, s'est abstenu de reproduire le dans le corps de l'animal ; il jugeait sans doute que ces détails ne convenaient pas dans un monument de grandes proportions.

Le piédestal, long de 3 mètres, large de 1 mètre 37 centimètres, haut de 2 mètres 95 centimètres, est orné sur ses quatre faces de quatre lames de bronze, dont trois sont enrichies de bas-reliefs. Quant à la lame antérieure, elle est décorée d'une inscription en lettres romaines.

COSMO. MEDICI. MA
GNO. ETRURIAE. DUCI
PRIMO. PIO. FELICI. IN
VICTO. JUSTO. CLEMEN
TI. SACRAE. MILITIAE
PACISQUE IN RI
AVITA. DIT
PRUDENT
IMPERATOR. M... MAG
...XIT. AN
CID ID XXXVIIII.

L'écusson des Médicis est répété au milieu de l'entablement des deux faces latérales.

Les bas-reliefs ont tous trois la même de hauteur ; les deux bas-reliefs des faces latérales ont 1m,74 de longueur ; celui de la face postérieure 0m,75.

JEAN BOLOGNE

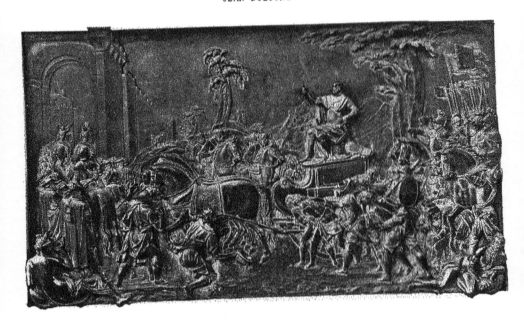

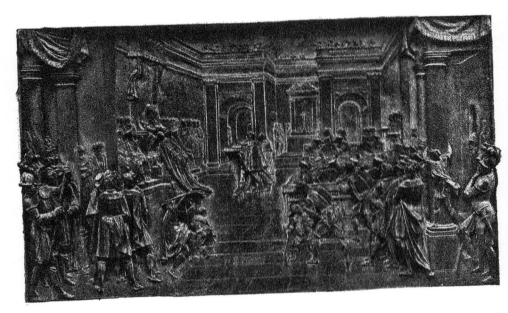

BAS-RELIEFS LATÉRAUX DE LA STATUE ÉQUESTRE DE COSME 1.ᴱᴿ

Ce dernier bas-relief représente la Seigneurie appelant Cosme, âgé de dix-huit ans, au gouvernement de Florence, après l'assassinat d'Alexandre de Médicis.

1. Sur le cartouche qui surmonte ce bas-relief on lit cette inscription :

PLENIS. LIBERIS SEN. FL. SUFFRAGIIS
DUX. PATRIÆ. RENUNTIATUR

L'un des bas-reliefs latéraux représente le couronnement de Cosme comme grand-duc par le pape Pie V, qui le revêt des insignes royaux (Rome 1570).

2. Dans la frise de l'entablement du piédestal on lit cette inscription :

OB. ZELUM. REL. PRŒCIPUUMQ
JUSTITIÆ. STUDIUM

L'autre représente l'entrée triomphale de Cosme dans la ville de Sienne, après la victoire qui entraîna la soumission de cette cité.

3. Dans la frise on lit cette inscription :

PROFLICTIS. HOSTIB. IN. DEDITIONEM
ACCEPTIS. SENENSIBUS

Ces divers bas-reliefs sont bien composés et d'une bonne exécution. Celui qui représente le couronnement est surtout remarquable.

§ VIII. — STATUE ÉQUESTRE DU GRAND-DUC FERDINAND

1608. (Statue en bronze. Piédestal en marbre.)

Ce monument est l'œuvre d'un octogénaire. Le grand-duc, dès l'année 1601, l'avait commandé à son sculpteur, qui fondit le cheval en 1603, et la statue du prince en novembre 1605 ; Jean Bologne mourut avant que la sta-

tue équestre fut dressée sur son piédestal, ce qui n'eut lieu qu'au mois de décembre 1608, cinq mois après la mort de l'artiste[1].

Le métal qui fut employé est le bronze des canons enlevés aux Turcs par les chevaliers de Saint-Étienne, Ordre dont Ferdinand était le grand maître[2]. C'est ce que rappelle l'inscription gravée sur le ceinturon du prince :

<div align="center">DEI. METTAL. RAPITI. AL. FERO. TRACE</div>

Le cartouche de bronze qui orne la face postérieure du piédestal ne fut placé qu'en 1640 par ordre du grand-duc Ferdinand II ; l'inscription fait allusion à un essaim d'abeilles entourant leur reine ; elle est ainsi conçue :

<div align="center">MAJESTATE. TANTUM</div>

Ferdinand Ier avait pris cette devise, lorsqu'il présidait la compagnie noble des gens d'armes de Sienne. C'est un témoignage de son habile modération.

Quant à la face antérieure, elle porte également un cartouche de bronze avec l'inscription suivante :

<div align="center">
FERDINANDO

PRIMO

MAGNO

ETRURIÆ

DUCI

FERDINANDUS

SECUNDUS

NEPOS

ANN. SAL

MDCXL[3]
</div>

Cette statue offre peu de qualités saillantes. On y remarque une certaine raideur. Le prince a la tête découverte ; il porte le costume du temps : un vêtement à l'espagnole richement brodé, une cuirasse damasquinée, des cuissards

1. C'est à tort que divers auteurs ont attribué cette statue à Tacca. Il aida sans doute son maître, mais ce monument est bien l'œuvre de Jean Bologne. Un passage décisif de l'ouvrage de Baldinucci (t. VIII, p. 143) ne laisse aucun doute à cet égard.

2. L'Ordre militaire de Saint-Étienne avait été institué par Cosme Ier pour l'extinction de la piraterie sur les côtes d'Italie.

3. Les deux faces latérales du piédestal semblent avoir été destinées à recevoir deux bas-reliefs ; on n'y voit que deux tables de granit.

et des brassards, un léger manteau à la romaine, drapé sur l'épaule ; au cou, la croix de l'Ordre de Saint-Etienne ; à la main, le bâton de commandement.

Le cheval est au pas ; ses formes sont moins lourdes que celles du cheval de Cosme Ier.

C'est un monument correct, mais qui manque de vie et de mouvement.

§ IX. — DIVERS

Nous mentionnons, dans ce paragraphe, les œuvres de moindre importance qui sont dispersées dans Florence.

1° L'écusson ducal (en pierre), une des premières œuvres de l'artiste, vers

ÉCUSSON DUCAL. — AU BARGELLO (FLORENCE)

1548 ; il se trouve au palais du podestat ou Bargello, sur l'escalier, à l'entrée de la grande salle.

2° Les quatre tortues de bronze, qui servent de supports à l'obélisque en marbre veiné, élevé sur la place de Santa-Maria-Novella.

3° Le très beau buste en marbre du grand-duc François Ier, au-dessus de la porte principale du palais Corsi[1].

4° Le petit satyre du palais Vecchietti. Le palais lui-même, situé au centre du vieux Florence, fut restauré sous la direction et d'après le plan de Jean Bologne, sur la demande de son bienfaiteur, Bernardo Vecchietti.

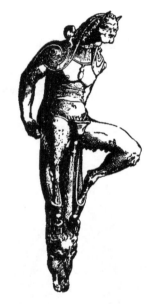

PETIT SATYRE DU PALAIS VECCHIETTI (FLORENCE)

Collection Foucques. Musée de Douai. (Hauteur : 0m,78.)

5° Quelques consoles et la terrasse du palais Crifoni (aujourd'hui Riccardi), construit sur les dessins de Bernardo Buontalenti. C'est un des premiers travaux de notre artiste.

Nota. — Nous ne citons ici ni les statuettes, ni les œuvres en or ou en argent, ni les dessins de Jean Bologne qui sont conservés dans la galerie des Uffizi. Ils trouveront leur place dans un chapitre spécial.

1. Via de' Legnaiuoli, n° 4183, aujourd'hui palazzo della commenda di Castiglione. Fantozzi ajoute « E forse Gio Bologna fu ancora l'architetto che ridusse la fabrica nel modo che si vede. »

Il est dit, tous buste en marbre du grand-duc François Ier, au-dessus de la porte principale du palais Riccardi.

Le petit satyre du palais Vecchio, le grand mercure situé au centre du hall, l'oreille, fut terminé sur la demande et d'après le plan de Jean Bologne, sur la demande de ses bienfaiteurs d'après le Vendraini.

Quelques œuvres qui l'ornent à Palais Salloni (aujourd'hui Riccardi) comme un des plus illustres de ses maîtres Vialenti. C'est un des premiers morceaux et dans toute.

Si vous ne connaissez les marbres, en or ou en argent, ni les fondateurs des églises ils trouveront leur place.

... Castiglione.

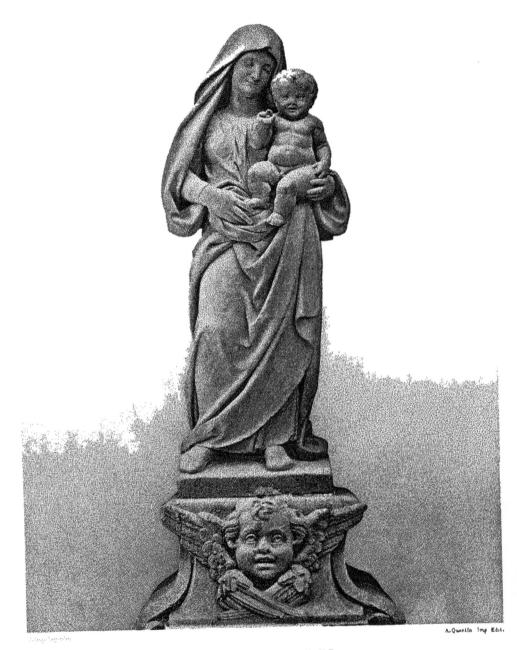

A. Quantin Imp. Edit.

LA MADONE AU TABERNACLE
(FLORENCE)

II° SECTION. — *Monuments religieux*

§ I. — LA MADONE AU TABERNACLE

Voici une œuvre trop peu connue de la jeunesse de Jean Bologne.

Le *cure* sont un groupe de maisons situé sur la rive droite du torrent *Mugnone*, près de l'ancienne route de Fiesole. Quand on a passé la barrière dite *delle cure*, on trouve devant soi la rue Sacchetti, qui conduit à un carrefour. C'est là que l'artiste a érigé un de ces édicules ou tabernacles que l'on rencontre si fréquemment à l'angle des rues de Florence, et où une madone est présentée à la dévotion des passants. L'architecture de ce petit monument, tout en pierre, est simple et de bon goût. Entre deux colonnes de l'ordre ionique, dans une niche couronnée d'un plein cintre et surmontée d'un joli fronton triangulaire, est placée la madone, à demi voilée et drapée avec élégance, tenant sur son bras gauche l'enfant divin ; une tête de chérubin est à ses pieds, et donne un heureux relief au socle de la statue.

Cet édicule, à peu près oublié dans un quartier perdu, est intéressant à plus d'un titre.

§ II. — LE SAINT LUC D'OR-SAN-MICHELE

1602. (En bronze.)

En 1600, l'Art des juges et des notaires ayant décidé de remplir la niche restée vide à la façade de l'est d'Or-San-Michele, donna à ses consuls la mission de traiter avec Jean Bologne pour l'exécution d'un *saint Luc* en bronze. D'après le contrat, il était stipulé que la statue devait être « belle autant qu'on pouvait en faire une ». Cette clause fut fidèlement remplie, et, lorsque, le 16 novembre 1602, la statue fut placée sur sa base, on put se convaincre qu'elle soutenait avantageusement la comparaison avec les statues de Ghiberti, des Verrocchio, des Mino da Fiesole, des Donatello, qui ornent cet étrange et curieux monument.

Cette œuvre d'un vieillard de soixante-dix-neufi ans est digne d'admiration ; la figure du saint évangéliste et toute son attitude sont nobles et distinguées ; le vêtement, à larges plis, est remarquable par sa souplesse. L'ensemble a un grand caractère. A' Or-San-Michele, Jean Bologne a conquis sa place parmi les maîtres renommés de l'art florentin.

§ III. — LA CHAPELLE SALVIATI OU DE SAINT-ANTONIN, A SAN MARCO

1589

Le couvent des Dominicains de San Marco avait dû son établissement et sa prospérité aux largesses des Médicis. L'église avait été consacrée par le pape Eugène IV, à l'époque du concile de Florence.

Pendant les troubles qui précédèrent la mort de Savonarole, cette église avait été dévastée. Elle fut restaurée, ou plutôt reconstruite, sur les dessins de Jean Bologne. La nef unique, d'où l'on fit disparaître les vieilles peintures à fresque de Pietro Cavallini, fut ornée, de chaque côté, de six autels d'ordre composite. Deux colonnes de *pietra serena* soutiennent les frontons alternativement triangulaires et cintrés de ces autels. Quant au chœur, il ne fut reconstruit qu'en 1678, par Pierfrancesco Silvani, qui eut le bon goût d'adopter sans innovation la décoration de notre artiste.

C'est surtout la chapelle dite *des Salviati* ou de *Saint-Antonin*, située à la gauche du chœur, qui mérite d'attirer l'attention[1]

Les frères prêcheurs avaient manifesté l'intention de transférer le corps de saint Antonin, religieux du couvent et archevêque de Florence, de l'endroit trop modeste où il était enseveli, dans une chapelle décorée avec magnificence. Mais les ressources dont ils disposaient étaient insuffisantes. L'opulente famille des Salviati, qui se glorifiait de compter saint Antonin parmi ses membres, leur vint en aide. Filippo Salviati avait mis en réserve à cet effet une somme considérable. Après sa mort, ses deux fils, Averardo et Antonio, exécutèrent la volonté de leur père. A la date du 8 janvier 1578, les religieux leur cédèrent l'emplacement nécessaire. Les deux frères s'adressèrent alors aux artistes les

1. Voy. Gori, *Descrizione della capella di Sant' Antonino di Firenze*, in-fol., 1728. — Baldinucci, t. VIII, p. 136. — Borghini, 588-589. — Fontani, *Toscana pittoresca*, t. I", p. 207.

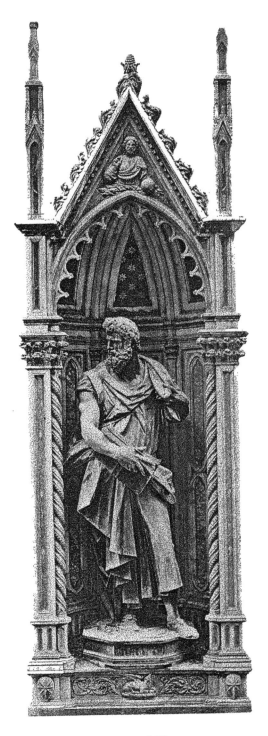

SAINT LUC
(or-san-Michele Florence)

Heliog. Dujardin

A Quantin Imp Edit.

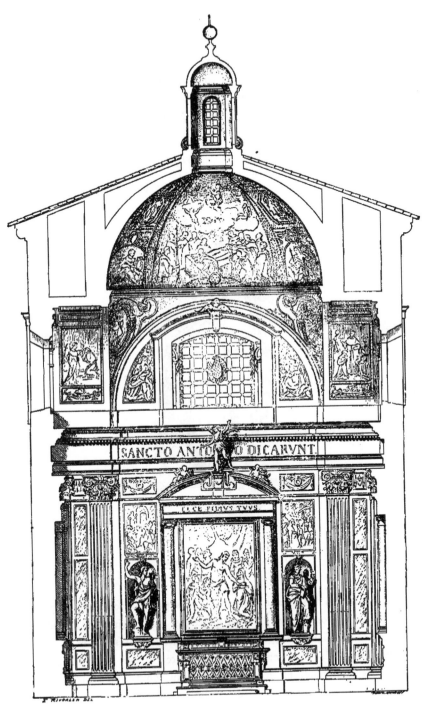

CHAPELLE DE SAINT-ANTONIN OU DES SALVIATI. ÉGLISE SAN-MARCO. — FLORENCE

plus renommés. Le plan de la chapelle et la direction de l'œuvre furent confiés par eux à Jean Bologne, spécialement chargé, avec le concours de Pierre Franqueville et de Domenico Portigiani, d'exécutér les travaux de sculpture. Alessandro Allori, dit de Bronzino, Giobattista Naldini, Francesco Morandini, dit il

ANGE DE LA CHAPELLE DE SAINT-ANTONIN

Poppi, et Domenico Passignano, furent désignés pour la partie de la peinture.

La chapelle proprement dite est précédée d'un atrium ou vestibule en *pietra serena*. Une imposante arcade, d'environ 9 mètres de haut sur 6 de large, dont les côtés s'appuient sur deux pilastres et sur deux colonnes détachées d'ordre composite, en forme l'entrée. Au sommet de l'arcade, sur une console sculptée en guise de clef de voûte, se détache la statue en marbre

de saint Antonin, revêtu de ses habits pontificaux et bénissant le peuple, œuvre du maître (hauteur, $2^m,58$).

Des deux côtés de l'arcade, au-dessus des colonnes, sont les armoiries des Salviati, sculptées en marbre.

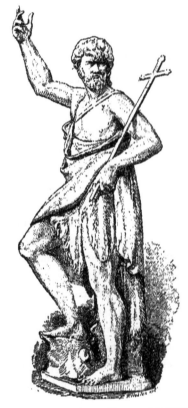

SAINT JEAN-BAPTISTE (CHAPELLE DE SAINT-ANTONIN)

Dans l'intérieur du vestibule sont pratiquées quatre portes, deux de chaque côté, aux chambranles en marbre blanc. Au-dessus des portes, le Passignano a peint à fresque, à droite, l'exposition du corps de saint Antonin dans l'église Saint-Marc, le 8 mai 1589; à gauche, la procession solennelle qui eut lieu à cette occasion.

Par deux degrés on monte dans le sanctuaire ou chapelle proprement dite, séparée du vestibule par une balustrade de marbre blanc. L'arcade inté-

rieure qui donne accès dans le sanctuaire est, ainsi que le sanctuaire lui-même, revêtue de marbre blanc ; elle est haute d'environ 12 mètres, large de 6 ; elle repose sur des pilastres cannelés.

Nous renonçons à décrire en détail la décoration de cette chapelle, où les ornements de toute sorte sont prodigués avec profusion.

Le pavé, comme la coupole, est de forme octogone.

L'autel, isolé, est d'une grande richesse.

Sous l'autel se trouvait l'urne en marbre noir oriental qui renfermait la dépouille mortelle de saint Antonin. Sur le couvercle est étendue la statue du saint en bronze, fondue par Fra Domenico Portigiani, d'après le modèle du maître[1].

Derrière l'autel est un tableau estimé du Bronzino, représentant le Christ sortant des limbes et apparaissant à sa mère. Il est, en quelque sorte, encadré entre deux colonnes d'ordre ionique, surmonté d'un fronton cintré. Au sommet du fronton, un ange de bronze, debout, un pied posé en avant sur la corniche, semble descendre du ciel. Cette figure noble et légère est probablement de la main du maître. Sur la courbe du fronton sont couchés, à droite et à gauche, deux petits anges de bronze, exécutés par Portigiani.

Des deux côtés de l'autel sont deux candélabres de bronze d'un beau travail.

Six statues de marbre de la hauteur uniforme de deux mètres, ornent les deux niches du fond et les quatre niches des parois latérales de la chapelle.

A la gauche de l'autel, saint Jean-Baptiste, patron de Florence, œuvre remarquable et digne du maître, auquel on l'attribue.

A la droite, saint Philippe, patron du père des Salviati, exécuté avec talent par Franqueville. Dans les niches sur les faces latérales, saint Antoine et saint Édouard, patrons des deux frères ; saint Dominique et saint Thomas d'Aquin, patrons de l'ordre religieux de Saint-Marc. L'exécution en avait été confiée également à Franqueville.

Au-dessus des six statues sont placés six bas-reliefs en bronze représentant divers actes de la vie du saint exécutés par Portigiani.

Les trois parois de la chapelle jusqu'au sommet de la coupole sont couvertes par les peintures de Poppi, de Naldini et d'Allori. Ce sont, à vrai dire, les accessoires.

1. Cette urne (ou reliquaire) a été transportée en 1710 dans le vestibule de la sacristie, et remplacée, sous l'autel, par une autre en verre. Lors de l'exposition annuelle des reliques du saint, il a paru trop difficile de soulever ainsi périodiquement la masse de bronze dont l'urne était recouverte.

rieure qui donne accès ... que le sanctuaire lui-même, revêtue de marbre b... à ...tres, large de 6; elle repose sur des pilastres ...

Nous renonçons à décrire ... décoration de cette chapelle, où les ornements de toute sorte sont prodigués avec profusion.

Le pavé, comme la coupole, est de forme octogone.

L'autel, isolé, est d'une grande richesse.

Sous l'autel se trouvait l'urne en marbre noir oriental qui renfermait la dépouille mortelle de saint Antonin. Sur la c... la statue du saint en bronze, fondue par Fra Domenico P... du ...

... l'autel est un tableau estimé du Bronzino, ... et appartient à sa mère. Il est en ... deux colonnes d'ordre ionique, surmonté d'un fronton ... un ange de bronze, debout, un pied posé sur ... la corniche, semble descendre du ciel. Cette figure noble et légère est probablement de la main du maître. Sur la courbe du fronton sont couchés, à droite et à gauche, deux petits anges de bronze, exécutés par Portigiani.

... eux côtés de l'autel sont deux candélabres de bronze d'un beau travail.

Six statues de marbre de la hauteur ... de deux mètres, ornent les niches du fond et les quatre niches des p... de la ch...

A la gauche de l'autel, saint Jean-Baptiste, ... remarquable et digne du maître, auquel on l'attribue ...

... par Francqueville. Dans les niches sur les faces latérales, saint Antoine et ... deux ...; saint Dominique et saint Thomas d'Aquin, patrons de l'ordre ... de ... L'exécution en avait été confiée également à Francqueville.

Au-dessous des six statues sont placés six bas-reliefs en bronze représentant divers actes de la vie du saint exécutés par Portigiani.

Les trois parois de la chapelle jusqu'au sommet de la coupole sont cou... Poppi, de Naldini et d'Allori. Ce sont, à vrai dire,

Ce sanctuaire est surtout l'œuvre de Jean Bologne, architecte et sculpteur ; et c'est à bon droit qu'il en a pris possession, en gravant derrière l'autel, sur une plinthe de marbre noir, cette courte inscription[1] :

OPUS. JOHANNIS. BOLOGNÆ. BELGÆ

§ IV. — LA CHAPELLE DEL SOCCORSO A LA NUNZIATA[2]

1598

Dès l'année 1594, Jean Bologne travaillait à la célèbre chapelle *della Madona del Soccorso*, où, selon son désir, il devait être enseveli.

Cette chapelle, située derrière le maître-autel de l'église *della Santissima Nunziata*, lui avait été concédée par les P. P. Servites. Il la fit reconstruire d'après ses dessins et à ses frais. Elle ne lui coûta pas moins de six mille écus, sans compter le prix de son travail et celui de ses élèves.

Elle fut inaugurée le 24 décembre 1598[3].

Elle est construite en *pietra serena* (pierre bleuâtre), et séparée de l'église par une arcade soutenue par des colonnes de l'ordre ionique d'une belle proportion ; l'arcade est surmontée des armoiries de notre sculpteur.

Sur l'autel isolé en marbre blanc s'élève une croix, dont l'admirable Christ en bronze, de grandeur naturelle, est un des chefs-d'œuvre du maître.

Derrière l'autel, au fond de la chapelle, est placée l'urne tumulaire en marbre noir veiné. La base est en marbre blanc. On y lit l'épitaphe suivante :

I. C. R.
JOHANNES. BOLOGNA. BELGA. MEDICEOR.
P. P. R. NOBILIS. ALUMMUS. EQUES. MILITIÆ
J. CHRISTI. SCULPTURA. ET. ARCHITECTURA.
CLARUS. VIRTUTE. NOTUS. MORIBUS. ET
PIETATE. INSIGNIS. SACELLUM. DEO. SEP. SIBI
CUNCTIS. QUE. BELGIS. EARUMDEM. ARTIUM.
CULTORIBUS. P. AN. DOM. CIƆ DIC

1. La chapelle de Saint-Antonin fut inaugurée avec une grande pompe, le 9 mai 1589, par Alexandre de Médicis, archevêque de Florence, en présence des ambassadeurs, de quatre cardinaux et de dix-neuf évêques.
2. V. Baldinucci, t. VIII, p. 142. — Fontani, t. I^{er}, p. 256. *Le bellezze di Firenze* da Bocchi, *ampliate da* Cinelli, 1677, p. 444. — Richa, *Notizie istoriche delle chiesi fiorentine*, 1754-1762, t. VIII, p. 6 et 40.
3. Arch. medi. Memorie del cav. Settimani.

CHAPELLE DEL SOCCORSO

Eglise de la *Nunziata* (FLORENCE)

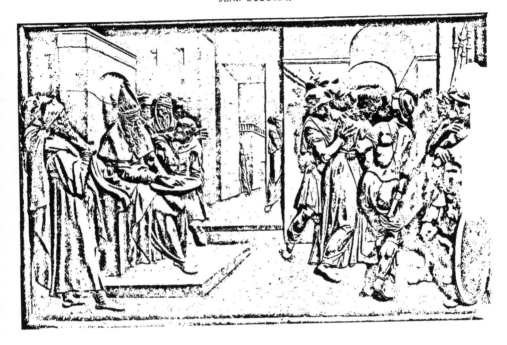

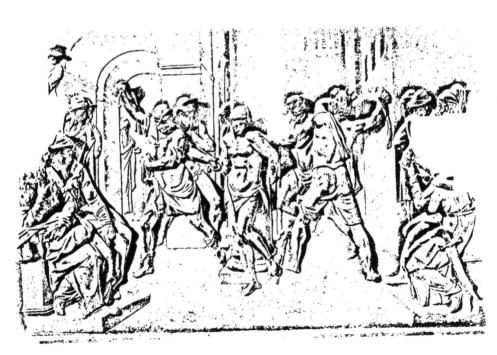

BAS-RELIEFS DE LA CHAPELLE DEL SOCCORSO

Sur le sarcophage, des deux côtés, sont deux petits génies en stuc tenant des flambeaux renversés.

Le tableau du milieu, représentant une *Pietà*, est de Jacopo Ligozzi. Dans les parties latérales, entre les niches, Giobattista Paggi a peint *une Nativité*, et Domenico Passignano *une Résurrection*. La voûte est peinte à fresque par Poccetti.

L'année qui précéda son départ pour la France, Franqueville exécuta, en marbre, les deux statues qui sont placées à droite et à gauche du sarcophage, et qui représentent la *Vie active* et la *Vie contemplative*. Les quatre niches latérales sont ornées de statues en stuc, sculptées par Pietro Tacca.

Enfin, au-dessous des six statues on admire six bas-reliefs en bronze, qui reproduisent des scènes de la Passion. Ces bas-reliefs avaient été exécutés par Jean Bologne lui-même pour le grand-duc Ferdinand. Mais le prince déclara généreusement qu'ils ne pouvaient être mieux placés qu'autour de la tombe de l'illustre sculpteur.

Ce n'est pas sans une pieuse émotion qu'on visite cette chapelle funéraire, où repose le grand artiste ; où il semble revivre par ses œuvres ; où sa mémoire est consacrée par le tribut qu'ont voulu lui payer ses deux élèves, Franqueville et Tacca, devenus des maîtres ; où il reçoit enfin un touchant hommage du souverain qu'il a si bien servi.

§ V. — ÉGLISE DE SAN-LORENZO

1° *Sainte Chapelle sépulcrale des Médicis*

Sur l'autel de la chapelle qui renferme les deux mausolées surmontés des statues de Michel-Ange, il y a un *petit crucifix* en bronze florentin de 0ᵐ,28 de hauteur ; c'est un petit chef-d'œuvre de Jean Bologne. Les moindres détails sont rendus, les muscles des bras fortement accusés, les hanches, les jambes, les pieds, sont d'une exécution admirable. Il est digne,. malgré un dangereux voisinage, d'attirer l'attention des connaisseurs.

2° Grande chapelle des Médicis

En 1599, Ferdinand I^{er}, par un rescrit, manda à Carrare Messer Jacopo, tailleur de marbre, et Valerio Cioli, sculpteur à gages, pour choisir trois blocs de marbre, destinés à trois statues dont l'exécution devait être confiée à Jean Bologne.

Le maître fit les modèles; au lieu du marbre il choisit le bronze, et il commença la statue *de Ferdinand I^{er}*, qui, après sa mort, fut terminée par Tacca.

Cette statue en bronze doré est placée sur le mausolée du prince. La légèreté du vêtement dans tous ses détails est remarquable, ainsi que la dignité de l'attitude du personnage.

NOTA. — *La façade de Santa-Maria del Fiore*, projet : On sait que, en 1587, on eut la malencontreuse idée de détruire la façade entreprise d'après le plan de Giotto, et qui s'élevait déjà au tiers de la hauteur totale. Cette œuvre de vandalisme était accomplie lorsque le grand-duc Ferdinand I^{er}, qui ne l'aurait pas permise, succéda à son frère.

On résolut de demander des modèles aux artistes en renom : Bernardo Buontalenti, Antonio Dosi, Gherardi Silvani, Lodovico Cigoli, Giam Bologna, etc. Le petit modèle en bois de Jean Bologne a été conservé à l'Œuvre de la fabrique. Ce projet d'architecture grecque es loin de lui faire autant d'honneur, comme architecte, que les chapelles *Salviati* et *del Soccorso*t

On sait dans quel état fruste se trouve encore la façade de la célèbre cathédrale de Florence.

§ VI. — CHAPELLE DE LA CONFRÉRIE DEL CEPPO

Le couvent des religieuses de Saint-Nicolas del Ceppo[1] fut en partie ruiné par l'inondation de 1547. La chapelle fut reconstruite en 1561 sur les dessins de Jean Bologne.

Cette chapelle forme un long rectangle. La porte d'entrée est pratiquée dans l'un des côtés les plus courts. Dans la partie supérieure sont deux fenêtres, et au-dessus de la porte une fausse fenêtre où sont peintes les armoiries des Salviati. Les murs latéraux sont décorés, de chaque côté, de trois autels. L'autel du fond ne semble pas être du même style que les autels latéraux.

1. *Ceppo* : Tronc ou cassette où l'on recueille les aumônes.

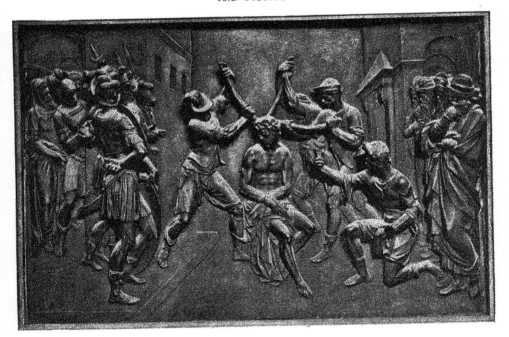

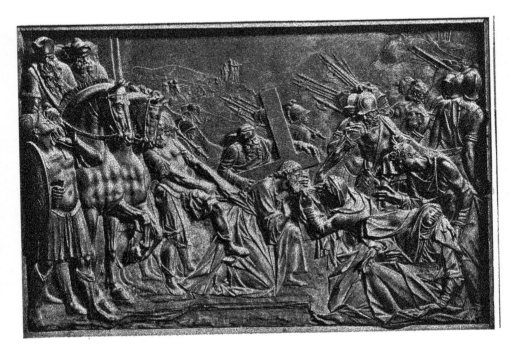

BAS-RELIEFS DE LA CHAPELLE DEL SOCCORSO
. (Eglise de la Nunziata , Florence)

Héliog: Dujardin.

A.Quantin. Imp.Edit.

De belles stalles en bois sculpté furent exécutées en 1643. Elles n'existent plus aujourd'hui.

NOTA. — *Santa-Maria-Nuova*. — Dans l'hôpital des hommes est une espèce de tribune avec un autel en marbre, isolé, attribué à Jean Bologne. Quant au crucifix placé sur le maitre-autel de Santa-Maria-Nuova, nous en parlons dans un autre chapitre.

IIIᵉ SECTION. — *Jardins et villas*

§ I. — JARDIN DES BOBOLI (FLORENCE)

Le 3 février 1550, le duc Cosme Iᵉʳ faisait l'acquisition du Palais Pitti. Aussitôt, Nicolo Braccini, dit le Tribolo, architecte excellent et bon sculpteur, se mit à l'œuvre. Ce fut lui qui nivela la colline et dessina le plan du jardin des Boboli, dépendance du palais. Dans le cours même de cette année, la mort enlevait le Tribolo[1].

Bernardo Buontalenti lui succéda dans la direction de ces travaux. Dans les parcs et jardins du XVIᵉ siècle, le premier rôle est celui de l'architecte, le sculpteur est son auxiliaire. Au-dessous de ces deux artistes se place le fontainier[2]; le jardinier est au dernier rang.

Si nous parlons du fontainier, c'est qu'un des principaux embellissements du jardin des Boboli est dû à la distribution et à l'habile emploi des eaux.

Ces eaux, il avait fallu les chercher au loin, les amener jusqu'au bassin, jusqu'à la vasque, où par d'ingénieux artifices on les faisait jaillir ou retomber avec grâce[3]

Jean Bologne fut appelé par les grands-ducs, décidément installés dans leur nouveau palais, à contribuer à l'ornement du jardin qu'ils venaient de créer.

1. *Arch. med.* Memorie di Settimani. — Vasari, *Vita del Tribolo*, t. IV, p. 97.
2. L'habile fontainier qui exécuta tous les conduits des eaux des Boboli, de Pratolino et de Castello s'appelait maitre Lazaro. (*Arch. med.* Miscellanea 1°, filza 2.)
3. Les travaux entrepris par les Médicis pour alimenter les fontaines des Boboli ne contribuèrent pas seulement à l'ornement de leur demeure princière; ils eurent en outre pour effet de distribuer l'eau, ce grand bienfait, dans la cité même de Florence. Voy. Appendice M.

Nous visiterons : 1° sa' *grande fontaine de l'Isoletto*; 2° sa *fontaine de la Grotticella*; 3° sa *statue de l'Abondance*; 4° son *buste colossal de Jupiter.*

1° *L'Océan.* — *Fontaine de l'Isoletto*

Cette fontaine est placée au centre d'un grand bassin ovale, environné de grilles; elle s'élève sur un îlot de marbre blanc. Le Tribolo en avait donné le dessin d'ensemble. L'année de sa mort, il avait fait extraire des carrières de l'île d'Elbe une coupe de granit de dimensions extraordinaires (près de 7ᵐ,30 de diamètre, environ 22 mètres de circonférence). Cette coupe ne fut mise en place qu'en 1567.

Ce ne fut qu'en 1576 que les figures de Jean Bologne furent élevées au-dessus de la fameuse coupe [1]; il est vraisemblable qu'il y travaillait depuis 1571.

La fontaine est surmontée de la statue colossale en marbre de l'*Océan*; elle a environ 3 m. 40 cent. de hauteur [2]. L'artiste s'est sans doute inspiré de son Neptune de la fontaine de Bologne, mais il s'est gardé de le reproduire. L'Océan tient dans une de ses mains le bâton de commandement; un de ses pieds est appuyé sur un dauphin. De quelque côté qu'on l'observe, son attitude est simple et noble. La musculature est d'une facture mâle et vigoureuse que n'eût pas désavouée Michel-Ange. Combien cette belle statue, qui ne nous semble pas assez appréciée, est supérieure au Neptune de l'Ammanato de la place de la Seigneurie !

Au-dessous de l'Océan se détachent du piédestal *le Nil, l'Euphrate* et *le Gange,* les trois fleuves de l'ancien monde, en marbre de moindre qualité [3]. Ils pourraient aussi bien personnifier les trois âges de l'homme, la Jeunesse, la Virilité, la Vieillesse. Chacun des trois personnages tient une urne d'où l'eau s'écoule dans la coupe inférieure.

Le piédestal triangulaire est orné de trois bas-reliefs qui représentent *Diane au bain,* l'*Enlèvement d'Europe* et le *Triomphe de Neptune.*

Dans les deux parties latérales du grand bassin s'élèvent hors de l'eau d'un côté *Andromède* enchaînée sur un rocher, de l'autre *Persée*, monté sur Pégase,

1. *Arch. med.* Cart. di Francesco I°, filza 32. Il semble résulter d'une inscription que le monument complet ne fut inauguré que le 18 juillet 1618. Voy., sur cette fontaine, Baldinucci, t. VIII, p. 116.

2. Borghini (p. 587) donne la hauteur de l'Océan et des trois fleuves.

3. Si ces statues étaient debout elles auraient 2 mètres 85 centimètres de hauteur.

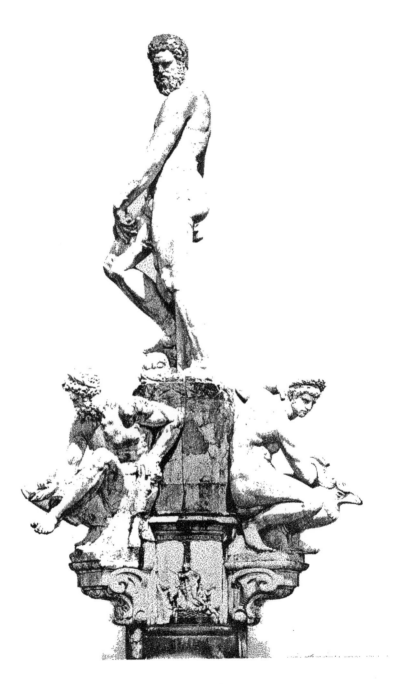

STATUE DE L'OCÉAN
(Jardins Bobali Florence)

s'élançant pour la délivrer. Ces deux statues en marbre sont-elles de Jean Bologne ?
On en pourrait douter.

« La fontaine de l'Isoletto, dit Valery, est un chef-d'œuvre à la fois élégant
et grandiose [1]. »

2° *La Vénus*, ou plutôt *la Baigneuse*, de la fontaine de la Grotticella

1583. (Statue de 50 centimètres de hauteur.)

Derrière la grande grotte qui se voit presque à l'entrée du jardin, se
trouve une grotte plus petite — *Grotticella*, — construite par Cosi Lotti, élève de
Buontalenti. C'est là que, sur la vasque de marbre d'une fontaine, vasque sou-
tenue par quatre satyres qui versent de l'eau, est placée une *Vénus*, que
Baldinucci appelle simplement : *una bella femmina*, et que nous proposons d'appeler
une baigneuse. « De quelque côté qu'on la considère, dit cet auteur, elle se
trouve dans une attitude si gracieuse, qu'on ne peut se lasser de l'admirer [2]. »

Nous nous associons à ce jugement. *La Baigneuse* de la Grotticella est une
des œuvres les plus achevées de notre grand sculpteur.

3° La statue de *l'Abondance*, ou *la Dovizia*

(Statue de marbre. Environ 3 mètres de hauteur.)

Exécutée par Jean Bologne, elle fut modifiée par Tacca et son élève Salvini.
Sa destinée est singulière. Elle devait d'abord surmonter une colonne de marbre,
qu'on se proposait d'élever sur la place Saint-Marc. L'artiste était chargé de lui
donner les traits de Jeanne d'Autriche, femme du grand-duc François Ier. Mais
la colonne de la place Saint-Marc fut brisée par accident avant d'être dressée.
La statue changea de destination.

La tête, sculptée par Jean Bologne, fut remplacée par une autre tête qui
devait reproduire les traits de Victoire de la Rovère, femme du grand-duc
Ferdinand II. La tête était modelée en cire, mais Salvini, par négligence, ayant
laissé ce modèle exposé au soleil, la cire se fondit. On renonça dès lors à donner

1. Valéry. L. IV, ch. XVIII.
2. Baldinucci, t. VIII, p. 130.

à la statue la ressemblance d'une princesse ; et en 1636, à l'occasion du mariage de Ferdinand II, elle fut définitivement convertie en déesse de *l'Abondance* — *Dovizia*, — en mémoire de la prospérité dont la Toscane jouissait, grâce à la sagesse

STATUE DE L'ABONDANCE.
Jardin des Boboli (Florence).

de l'administration de son grand-duc, alors que le reste de l'Europe était affligé par la guerre et par la famine ; c'est ce qu'explique l'inscription gravée sur le piédestal :

PARIO. E. MARMORE. SIGNUM. COPIA
HIC. POSITA. SUM. A. D. MDCXXXVI
MEMORIA. ETERNA. UT. VIGEAT. QUOD
OMNIS. FERE. EUROPA. DUM. FUNESTISSIMO
ARDERET. BELLO. ET. ITALIA. CARITATE
ANNONÆ. LABORARET. ETRURIA. SUB
FERDINANDO. II. NUMINIS. BENEVOLENTIA
PACE. REKUM. OPTIMA. ATQUE. UBERTATE. FRVEBATUR
VIATOR. ABI
OPTIMVM. PRINCIPEM. SOSPITEM. EXSPOTULA
TUSCIÆ. FELICITATEM. GRATULARE.

LA BAIGNEUSE DE LA GROTTICELLA
(Jardins boboli, Florence)

Héliog Dujardin

A Quantin imp

La statue est placée au sommet de l'amphithéâtre de verdure qui s'élève en face des fenêtres du palais Pitti. Elle produit le plus heureux effet. Le corps tout entier, œuvre de Jean Bologne, a de belles proportions ; les draperies, traitées avec grâce, sont d'une souplesse remarquable. C'est une des bonnes productions de l'artiste, et la seule statue colossale de femme qu'il ait exécutée.

4° Buste colossal de Jupiter

Avant de quitter le jardin des Boboli, arrêtons-nous devant le *buste colossal* en marbre *de Jupiter*, dont Jean Bologne avait fait présent à Vittorio Soderini, et qui, possédé ensuite par la famille Martelli, fut enfin acquis par les grands-ducs.

Ce buste, d'une large exécution, atteste chez son auteur une étude approfondie de l'antique, ce qui a fait supposer que c'est un de ses premiers ouvrages après son séjour à Rome.

Si l'on considère cette œuvre comme un essai, c'était à coup sûr un essai plein de promesses.

Le buste a 1 m. 95 cent. de hauteur.

NOTA. — Baldinucci nous apprend que Jean Bologne, pendant qu'il travaillait au colosse de Pratolino, exécutait, ou faisait exécuter par ses élèves afin d'en décorer les allées du parc, des groupes en pierre de paysans — *villani* — se livrant à des jeux ou à des occupations champêtres. Lorsque le grand-duc Pierre-Léopold renonça au séjour d'été de Pratolino, la plupart de ces statues furent transportées dans le jardin des Boboli. Quelques-uns de ces groupes existent encore. Sont-ils du maître ? nous ne le pensons pas.

§ II. — LE JUPITER PLUVIEUX OU L'APENNIN

Villa de Pratolino [1]

La villa de Pratolino, située à cinq milles de Florence, près de la route de Bologne, a été construite en 1569 par Bernardo Buontalenti pour le

1. Voy. Valéry ; Fontani ; Castellan, notice sur Pratolino.

duc François de Médicis. La dépense s'éleva à la somme de 782,000 écus.
On voit que ce prince, qui ne fut pas généreux, sous l'empire de la passion
se montrait prodigue. Pratolino devait être le séjour de la fameuse Vénitienne
Bianca Capello, et c'est pour lui plaire que le duc, son amant avant de devenir
son époux, fit tracer ces merveilleux jardins, que le Tasse ne dédaigna pas de
chanter.

Aujourd'hui, de cette magnifique résidence il ne reste plus que des ruines,
et parmi ces ruines s'élève, comme un témoin des vicissitudes de la fortune, le
colosse de l'Apennin, qui lui-même a mal résisté à la redoutable action du
temps.

Vis-à-vis de l'une des faces du château, à l'extrémité d'un long tapis de
gazon, au milieu d'un massif d'arbres, se trouve adossée la statue gigantesque de
l'Apennin ou du Jupiter pluvieux. Le dieu, accroupi et penché en avant, s'appuie
d'une main sur le rocher, et de l'autre il presse sous un quartier de roche un
monstre marin, dont la tête seule est visible et dont la gueule ouverte laisse
échapper une belle nappe d'eau qui tombe dans un bassin demi-circulaire. Les
cheveux et la barbe du colosse descendent comme des stalactites sur ses larges
épaules et sur sa poitrine.

L'œuvre est du style le plus grandiose et la tête d'un beau caractère.
La statue, telle qu'elle est, a plus de 25 mètres de hauteur; si on la supposait
debout, elle en aurait 32.

Il fallait être architecte aussi bien que sculpteur pour arriver à exécuter
cette œuvre gigantesque, et Jean Bologne a dû se montrer savant autant
qu'artiste, pour construire dans des conditions de solidité et dans de justes pro-
portions ce prodigieux colosse.

Nous ne décrirons pas avec détail les procédés de construction de la statue,
les matériaux dont elle se compose, les trois étages de grottes qu'elle ren-
ferme.

C'est pour satisfaire le caprice d'un petit souverain et de sa favorite
que Jean Bologne a dû consentir à faire une œuvre extraordinaire plutôt
qu'une œuvre d'art. Dans l'exécution de cette tâche il a fait preuve d'un
rare mérite, mais il nous est permis de regretter que, pour tenter un tour
de force, l'auteur de la Sabine et du Mercure ait été détourné de ses nobles
travaux.

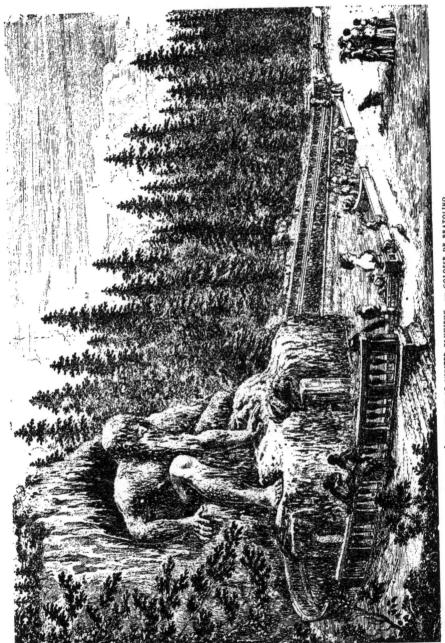

L'APENNIN OU LE JUPITER PLUVIEUX. — COLOSSE DE PRATOLINO.

§ III. — VILLAS DE CASTELLO ET DE LA PETRAIA[1].

1° *La Baigneuse.* — 2° *Les Oiseaux de bronze*

Cosme Ier affectionnait la villa de Castello, située à deux milles de Florence, près de la route de Pistoia. Il avait fait réunir dans les jardins des eaux abon-

LA BAIGNEUSE DE LA PETRAIA

dantes, et le Tribolo y avait construit deux fontaines d'une élégance et d'un goût parfaits. L'une d'elles devait être surmontée d'un groupe représentant *Hercule étouffant Antée.* L'autre devait recevoir à son sommet *une baigneuse*, qui, en

1. Voy. Vasari, *Vita del Tribolo,* t. IV, p. 70-98. — Baldinucci, *Notizie di Gio Bologna,* et une brochure du marquis Achille de Lauzière, sur la statue de la Petraia. Florence, 1852.

sortant du bain, presse sa chevelure, l'eau s'écoulant de l'extrémité des cheveux. Le Tribolo mourut avant d'avoir terminé ces deux œuvres. Le groupe d'*Hercule et Antée*, exécuté après sa mort par l'Ammanato, est resté sur son piédestal à Castello. Quant à la seconde fontaine de Tribolo, elle reçut son couronnement de la main de Jean Bologne.

Les deux fontaines ornaient les jardins de la villa de Castello. Toutes deux étaient placées dans l'axe de l'allée principale.

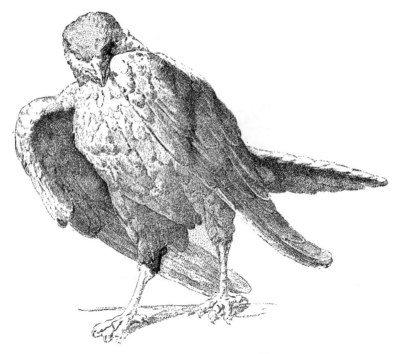

OISEAUX DE BRONZE DE CASTELLI

C'est seulement sous le grand-duc Pierre-Léopold que la fontaine de *la Baigneuse* fut transportée à la villa de la Petraia, située à peu de distance de la villa de Castello, et qu'avait embellie la grande-duchesse Christine de Lorraine, femme de Ferdinand II.

Que le Tribolo ait conçu l'idée ingénieuse de *la Baigneuse* qui fait découler l'eau de l'extrémité de sa chevelure, la chose est possible ; mais il

est hors de doute que l'exécution de la statue appartient à notre sculpteur[1].

Cette statue de bronze, qui surmonte la fontaine de marbre blanc du Tribolo, est un chef-d'œuvre de grâce.

2° *Les Oiseaux de bronze*[2]

Dans la grotte de l'Orangerie, située au fond du jardin de la villa de Castello, on voit des oiseaux de bronze, perchés sur diverses saillies anguleuses d'un rocher artificiel. Ces oiseaux, œuvre de Jean Bologne, sont d'une rare perfection.

OISEAUX DE BRONZE DE CASTELLI

NOTA. — A trois mille de Florence, hors de la porte San-Niccolo, dans la vallée de l'Ema, s'élève la villa *del Riposo*, séjour favori de Bernardo Vecchietti, qui y avait rassemblé une quantité de statuettes et de modèles de Jean Bologne. Mais aujourd'hui tous ces trésors sont dispersés.

La fontaine de la *Fata Morgana*, située dans le bas du vallon, existe toujours et répand ses eaux limpides; mais la charmante statue qui la surmontait n'est plus là. Après avoir passé par plusieurs mains, elle doit se trouver maintenant en Angleterre.

1. *Gio. Bologna*, dit Baldinucci, *gettò poi una femmina in atto di pettinarsi le chiome, per la Villa de Castello.*
2. Borghini, p. 388. Baldinucci.

CHAPITRE II.

L'ITALIE

PREMIÈRE SECTION. — *Pise.*

§ I. — LA CATHÉDRALE

1° *Les Portes de bronze* [1]

L'incendie de la cathédrale de Pise, en 1596, détruisit les anciennes portes de ce saint édifice [2]. Le grand-duc Ferdinand, l'archevêque, les représentants de la cité, agirent aussitôt de concert pour réparer ce désastre. La tâche de remplacer les portes vénérées de l'église fut confiée au plus grand sculpteur contemporain, à Jean Bologne. Le maître se mit à l'œuvre, fit les dessins, la plupart des modèles, dirigea l'exécution de cet immense travail, assisté de ses trois meilleurs élèves, Franqueville, Tacca et Susini, de son habile maître fondeur, Fra Domenico Portigiani, enfin d'Angelo Serrano, d'Orazio Mocchi, de Giovanni Bandini, dit dell' Opera, et de Gregorio Pagani. En 1603, les portes étaient en place et livrées aux regards du public. Depuis le jour de l'inauguration elles n'ont cessé d'exciter l'admiration des visiteurs. Le mérite de l'ensemble, l'ordonnance de la composition, la variété des détails, le choix des épisodes, les remarquables effets de perspective, la perfection de l'exécution,

1. Voy. Ranieri Grassi, *Descrizione storica e artistica di Pisa.* 3 vol. in-8°, t. II, p. 19 et suiv. *Theatrum Basilicæ Pisanæ*, p. 37 et suiv., 1596-1603.

2. Les portes détruites par l'incendie de 1596 avaient une origine diverse. La porte du milieu avait été exécutée en 1180 par Bonanno ; une des portes latérales en bronze avec la vie de N.-S. représentée avec des figures en argent, avait été donnée en 1100 par Godeffroy de Bouillon aux Pisans, en souvenir de leur participation à la première croisade ; l'autre porte latérale avait été rapportée de Majorque en 1114 par les Pisans, vainqueurs des Sarrasins.

tout concourt à signaler cette œuvre de premier ordre à l'attention des con-
naisseurs.

PORTE DU MILIEU

La porte du milieu — *porta maggiore* — a 6ᵐ,80 de hauteur sur 3ᵐ,44 de
largeur. Elle est séparée en deux parties égales : celle du bas et celle du haut
par deux panneaux oblongs. Chaque partie comprend quatre bas-reliefs. Chaque
bas-reliefi a 0ᵐ,74 de hauteur sur 1ᵐ,08 de largeur. Les personnages du premier
plan du bas-reliefi ont 0ᵐ,33 à 0ᵐ,34 de haut. Les huit bas-reliefs représentent
dans leur ensemble la vie de la Vierge. Nous les décrivons en commençant
par le bas, à gauche,

1ᵉʳ Compartiment en bas, à gauche. — 1. *Naissance de la Vierge.* —
Le groupe principal des femmes qui tiennent l'enfant, les deux femmes debout,
à droite, qui viennent visiter l'accouchée, celle qui soulève une portière, sont
bien traitées. Ce petit sujet a du mouvement. Dans l'encadrement, en bas, est
un jardin orné de grilles, avec la devise : *Hortus conclusus;* en haut, un lis
sur un buisson, et ces mots : *fœtenti e cespite.*

1ᵉʳ Compartiment en bas, à droite. — 2. *Présentation au Temple.* — Belle
perspective, beaucoup de profondeur. Le groupe de femmes est gracieux.
Encadrement au bas : une fontaine entourée d'une balustrade, avec la devise :
Fons signatus. Au-dessus, un aigle planant sur les nuages, avec ces mots :
Imbres effugio.

2ᵐᵉ Compartiment, à gauche. — 3. *Mariage de la Vierge.* — La disposition
rappelle celle de la célèbre école d'Athènes de Raphaël. Dans l'encadrement
supérieur, un chêne qui soutient une vigne. Devise : *Tantummodo fulcimentum.*

2ᵐᵉ Compartiment, à droite. — 4. *Annonciation.* — L'ange est bien posé.
Ameublement de l'époque. Dans l'encadrement supérieur, une coquille ouverte
contenant une perle. Devise : *Rose cælesti fœcundor.*

3ᵐᵉ Compartiment, à gauche. — *Visitation.* — Les personnages épisodiques
placés dans les coins, au premier plan, ont beaucoup de naturel. Dans l'enca-
drement, en bas, un temple de Janus : Devise : *Non aperietur.* Au-dessus, un
navire chargé avec ces mots : *Onustior humilior.*

3ᵐᵉ Compartiment, à droite. — 6. *Présentation de Jésus-Christ au Temple.* —
On remarque un groupe charmant de petits enfants et une femme debout drapée
avec élégance. Dans l'encadrement du bas, une colombe avec un rameau d'oli-

vier. Devise : *Clementiæ signuui.* Au-dessus, un héliotrope incliné vers le soleil avec ces mots : *Vertor ut vertitur.*

4ᵐᵉ Compartiment, à gauche. — *Assomption.* — Dans l'encadrement supérieur, une colonne de feu : *Summa petit.*

4ᵐᵉ Compartiment, à droite. — *Couronnement de la Vierge.* — Le groupe où figure le Père éternel est d'un beau dessin. Le concert des anges et d'une bonne exécution. Dans l'encadrement supérieur, une grenade ouverte. Devise : *Frangit, coronat.*

Tous ces bas-reliefs sont entourés de guirlandes de feuillages, de fleurs et de fruits, ornés d'animaux et de seize têtes de jeunes femmes, qui semblent se dégager du feuillage. L'on a voulu y voir, nous ne savons pourquoi, les quatre saisons et les douze mois. Ces encadrements sont d'un beau travail.

Dans le haut, à chaque angle de l'encadrement des deux vantaux, se détachent les armoiries des Médicis, qui se trouvent ainsi répétées quatre fois.

Au bas de la porte sont deux panneaux oblongs, où sont figurés, à gauche et à droite, un patriarche étendu entre deux vases remplis de roses et deux statuettes de prophètes dans des niches. En tout : deux patriarches, quatre vases de fleurs et quatre prophètes. Dans l'encadrement inférieur : une tortue avec la devise : *Tarde sed tuto,* et deux chiens qui aboient, avec la devise : *Securus accedo.* Ces deux sujets sont répétés à gauche et à droite.

Au milieu de la porte, même disposition : deux panneaux oblongs, deux patriarches étendus, quatre vases remplis de fleurs et de fruits de limon, quatre statuettes de prophètes dans les niches.

Au haut de la porte, même ordonnance : deux panneaux oblongs, deux patriarches étendus, quatre vases contenant des grenades entr'ouvertes, quatre statuettes de prophètes dans des niches. Dans l'encadrement supérieur : une horloge avec la devise : *Latet virtus,* et un foyer et des alambics avec la devise : *Flamma innotescunt.* Ces sujets sont répétés à gauche et à droite.

Entre ces emblèmes sont enchâssés deux cartouches. On lit cette inscription dans le cartouche de gauche :

TEMPLUM. HOC. INCENDIO
FERE. CUNSUMPTUM
FERDINANDUS. MEDICIS
MAGNUS. DUX. ETR. III

Dans le cartouche de droite :

MAGNIFICENTIUS. PROPRIIS
SUMPTIBUS. PENE
REÆDIFICANDUM
JUSSIT. ANNO. SAL. MDCII

Les six patriarches sont caractérisés par des barbes majestueuses, symbole de longévité.

Les douze prophètes sont d'une invention originale et d'une exécution parfaite.

Le revers de la porte du milieu, à l'intérieur, est revêtu de quelques ornements, distribués dans l'ordre des compartiments extérieurs :

Panneaux oblongs et bas : des rosaces.

Panneaux carrés du bas : cartouches avec l'inscription précitée et la croix de Pise.

Panneaux oblongs du milieu : les armoiries des Médicis.

Panneaux oblongs du haut : croix de Pise, inscription.

Panneaux oblongs du haut : des rosaces.

PORTES LATÉRALES : HAUTEUR, $4^m,85$; LARGEUR, $3^m,66$

Six bas-reliefs par porte.

Bas-reliefs inférieurs et supérieurs, hauteur, $1^m,1^c$; largeur, $0^m,80$

Bas-reliefs du milieu, carrés : hauteur et largeur, $0^m,80$.

Les personnages du bas-relief sur le premier plan ont de $0^m,39$ à $0^m,43$ de haut.

Les statuettes ont de $0^m,28$ à $0^m,29$ de haut.

PORTE DE GAUCHE : *La Vie de Jésus-Christ*

Les six bas-reliefs sont d'un très beau style, la dégradation des plans bien observée, les figures du premier plan fortement détachées en relief.

En commençant par le bas :

1er Compartiment, à gauche. — 1. *Adoration des Bergers*. — Nombreux personnages bien caractérisés et habilement groupés. Dans l'encadrement, en bas, les deux chiens qui aboient et la devise : *Securus accedo*. En haut, un soleil levant et la devise : *Umbras depellit*.

1ᵉˢ Compartiment, à droite. — 2. *Adoration des Mages.* — Le groupe de la Vierge est noble et gracieux. Celui des rois mages n'a rien de remarquable. Un esclave presque nu, qui porte les présents et qui se détache au premier plan, est un modèle d'anatomie. Dans l'encadrement, en bas, la tortue et sa devise : *Tarde sed tuto.* En haut, le soleil dardant ses rayons sur les plantes terrestres et la devise : *Flectentes adorant.*

2ᵐᵉ Compartiment, à gauche. — 3. *Tentation au désert.* — Satan prend bien son vol. L'artiste a choisi la maigreur comme type de la laideur, ce qui lui a permis de caractériser le démon sans offrir rien de choquant aux regards, et de donner en même temps une nouvelle preuve de sa connaissance de l'anatomie. Le Christ est noble et calme. Le groupe des anges, qui offrent au Sauveur des corbeilles de fruits, est plein de grâce. Dans l'encadrement supérieur, un serpent qui rampe sur l'herbe, avec la devise : *Nullum vestigium.*

2ᵐᵉ Compartiment, à droite. — 4. *Baptême du Christ.* — La figure du Christ manque de naturel. L'attitude de saint Jean-Baptiste est belle. Les anges qui tiennent les vêtements du Seigneur et le groupe des néophytes qui attendent le baptême sont d'une heureuse composition. Dans l'encadrement supérieur, une licorne s'abreuvant à une fontaine, avec la devise : *Sic unda salutaris.*

3ᵐᵉ Compartiment, à gauche. — 5. *Résurrection de Lazare.* — C'est le moins réussi des six bas-reliefs. Lazare et ses sœurs n'occupent pas la place qui devrait les mettre en évidence. Dans l'encadrement supérieur, un lion dans le désert et la devise : *Vivificat mugitu.*

3ᵐᵉ Compartiment, à droite. — 6. *Entrée à Jérusalem.* — Le Christ est bien détaché, la foule convenablement groupée. Dans l'encadrement, un aigle tenant un œuf dans ses serres, et la devise : *Feror ut frangar.*

Les rinceaux, composés de fleurs et de fruits, mêlés d'animaux, d'oiseaux, d'insectes, etc., sont traités avec une finesse et une légèreté merveilleuse. Ils encadrent, à la hauteur des troisièmes panneaux de droite et de gauche, quatre figures d'anges, et à la hauteur des panneaux du milieu des armoiries des Médicis répétées quatre fois.

Les panneaux oblongs du bas et du haut représentent un rhinocéros, un cerf, un aigle et un cygne, symboles de persévérance, de vigilance, de courage

14

et de pureté. Dans les huit niches qui occupent les angles sont des statuettes de saints, inférieures à celles des deux autres portes.

PORTE DE DROITE. — *La passion de Jésus-Christ*

1ᵉʳ Compartiment, à gauche. — 1. *Prière au jardin des Oliviers.* — Composition médiocre, attribuée à Gregorio Pagani. Dans l'encadrement, les deux chiens et leur devise. En haut, un arbre d'où découle le baume, et la devise : *Emittit sponte.*

1ᵉʳ Compartiment, à droite. — 2. *Baiser de Judas.* — Bien composé, beaucoup de relief. Dans l'encadrement, en bas, la tortue et sa devise; en haut, un arbre entouré d'un lierre, et la devise : *Cingit, non stringit.*

2ᵐᵉ Compartiment, à gauche. — 3. *Couronnement d'épines.* — Médiocre. Dans l'encadrement, en haut, une tige de rosier en fleurs sur un buisson d'épines, et la devise : *Illesus.*

2ᵐᵉ Compartiment, à droite. — 4. *Flagellation.* — Les mouvements des personnages sont exagérés, les têtes n'ont pas de caractère. Ce bas-relief et le précédent, attribués à Gregorio Pagani, auraient été imités des bas-reliefs de Bertoldo, qui ornent la chaire de San-Lorenzo. Dans l'encadrement, en haut, une enclume et la devise : *Non frangor.*

3ᵐᵉ Compartiment, à gauche. — 5. *Portement de croix.*

3ᵐᵉ Compartiment, à droite. — 6. *Crucifiement.* — Dans cette belle composition on reconnait la main du maître. La douleur et toutes les impressions de l'âme sont peintes sur les visages, reproduites dans les gestes; style excellent, beaucoup de relief, exécution parfaite. Dans les encadrements supérieurs, à gauche, un phénix qui tient dans ses serres une branche de bois sec, et la devise : *Bustumque partumque.* A droite, un cierge allumé, et la devise : *Ut luceat omnibus*

Les rinceaux ont la même valeur que ceux de la porte de gauche; ils encadrent également quatre anges et les armoiries quatre fois répétées des Médicis.

Les panneaux oblongs du bas et du haut représentent un bélier, un bouc, un taureau, un bœuf.

Les huit statuettes, dont quatre représentent les Évangélistes, sont de petits chefs-d'œuvre.

Les revers des portes latérales de l'intérieur, du côté de l'église, portent une décoration plus simple.

Les panneaux oblongs du bas et du haut portent des trophées d'armes.

Les grands panneaux inférieurs et supérieurs portent la croix de Pise.

Enfin les panneaux carrés du milieu portent les armoiries des Médicis.

D'après cette description fidèle, on peut se faire une idée de l'importance et du mérite de l'œuvre, et de l'énorme travail qu'elle a dû coûter. Quand il la termina Jean Bologne avait soixante-dix-huit ans.

2°. — *L'intérieur de la cathédrale*

A. — STATUETTES DU CHRIST ET DE SAINT JEAN-BAPTISTE EN BRONZE. · 1602

(Hauteur 0^m,85 [1])

Ces statuettes surmontent les bénitiers en marbre blanc, placés à l'entrée de la cathédrale. Elles ont été fondues avec succès par Palma de Massa Carrara sur les modèles de Jean Bologne. Peut-être ces deux figures, d'un travail achevé, manquent-elles un peu de naturel. L'anatomie, fortement accusée, est irréprochable. Les draperies sont d'une grande souplesse et d'une remarquable légèreté ; on reconnaît dans l'exécution les qualités du maître.

B. — LE CRUCIFIX EN BRONZE DU MAITRE-AUTEL. — 1603

(Hauteur 1^m,83)

La tête du Christ est penchée vers la droite sur la poitrine ; les yeux sont fermés, le corps affaissé sous son propre poids. C'est le dernier moment de l'agonie, mais on sent que c'est l'agonie d'un Dieu. Nulle contraction des muscles, nulle trace de convulsions. L'impression qui domine est celle du calme et de la résignation. Ce crucifix, si souvent reproduit, est digne de l'admiration dont il a été l'objet.

1. Voy. Grassi. *Descrizione storica e artistica di Pisa*, t. II, p. 78. Baldinucci, etc.

C. — LES DEUX ANGES PORTE-CANDÉLABRES EN BRONZE

(Hauteur 1m, 39)

Ces deux anges sont placés aux deux extrémités de la balustrade qui sépare le chœur de la nef. Ils sont loin d'avoir la valeur du crucifix qu'ils accompagnent. Les têtes sont petites, les plis des vêtements trop multipliés, les ailes lourdes, les boucles des cheveux trop frisées. Il faut ajouter que la pureté des lignes dès visages est irréprochable, et que les détails sont traités avec talent.

§ II. — LES STATUES DE COSME Ier ET DE FERDINAND Ier[1]. — 1596

1° La statue de Cosme Ier

Cosme Ier avait fondé l'Ordre de Saint-Étienne, dont il avait été le premier grand maître. Les chevaliers de l'Ordre lui firent élever, au pied de l'escalier extérieur de leur palais (piazza de' Cavalieri), une statue, exécutée par Pierre Franqueville, sur le dessin et d'après le modèle de son maître Jean Bologne.

Cette statue, en marbre blanc, a 3m,43 de hauteur. Elle est élevée sur un piédestal en marbre de 2m,47 de haut. Au-devant est une fontaine en forme de conque, supportée par un monstre chimérique. Quant à la figure de mauvais goût qui, accroupie sur la vasque, semble verser l'eau, nous nous refusons à la reconnaître comme l'œuvre de notre artiste ou de son éminent élève.

Le prince a la tête nue, il est revêtu de sa cuirasse, sur laquelle se détache une large croix de Saint-Étienne. Il porte au cou le collier de la Toison d'Or, et de la main droite il tient le bâton de grand maître; son pied repose sur un dauphin, emblème adopté par l'Ordre, dont la mission était de détruire les pirates de la Méditerranée.

1. Les grands-ducs Cosme Ier et Ferdinand Ier méritaient d'avoir leurs statues érigées à Pise, car ils avaient été les bienfaiteurs de cette cité. Voy. Appendice M.

Ces deux anges sont placés aux deux extrémités de la balustrade qui sépare le chœur de la nef. Ils sont loin d'avoir la valeur du crucifix qu'ils accompagnent. Les têtes sont petites, les plis des vêtements trop multipliés, les ailes lourdes, les boucles des cheveux trop frisées. Il faut ajouter que la pureté des lignes des visages est irréprochable, et que les détails sont traités avec talent.

§ II. — LES STATUES DE COSME Iᵉʳ ET DE FERDINAND Iᵉʳ. — 1596

1° La statue de Cosme Iᵉʳ

Cosme Iᵉʳ avait fondé l'Ordre de Saint-Étienne, dont il avait été le premier grand maître. Les chevaliers de l'Ordre lui firent élever, au pied de l'escalier extérieur de leur palais (*piazza de' Cavalieri*), une statue, exécutée par Pierre Franqueville, sur le dessin et d'après le modèle de son maître Jean Bologne.

Cette statue, en marbre blanc, a 3ᵐ.43 de hauteur. Elle est placée sur un piédestal en marbre de 2ᵐ.47 de haut. Au-dessous est une fontaine en forme de conque, supportée par un monstre chimérique. Quant à la figure de mauvais goût qui, accroupie sur la vasque, semble vomir l'eau, nous nous refusons à la reconnaître comme l'œuvre de notre artiste ou de son éminent élève.

Le prince a la tête nue, il est revêtu de sa cuirasse, sur laquelle se détache une large croix de Saint-Étienne. Il porte au cou le collier de la Toison d'Or, et de la main droite il tient le bâton de grand maître; son pied repose sur un dauphin, emblème adopté par l'Ordre, dont la mission était de chasser les pirates de la Méditerranée.

Les grands-ducs Cosme Iᵉʳ et Ferdinand Iᵉʳ sont généralement connus d'après leurs statues érigées à Pise; pour en avoir une idée juste, voy. Appendice M.

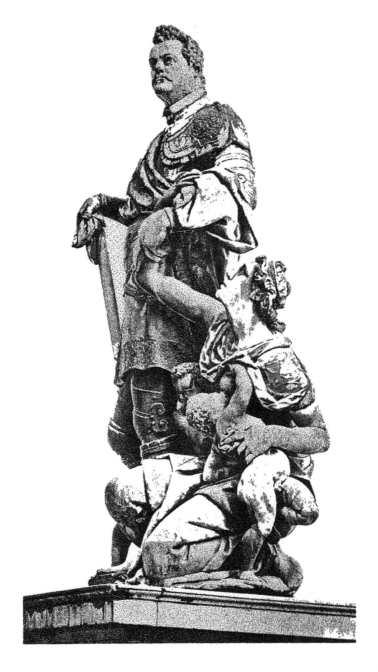

GROUPE DE FERDINAND 1er À PISE

La composition est large dans sa simplicité ; l'exécution un peu froide.

Le piédestal en marbre blanc, sans ornements, est posé sur un soubassement en marbre gris foncé, dit *Bardiglio*. Sur la face de devant, les armoiries des Médicis, portant en chef la croix du Saint-Étienne.

Sur la face latérale gauche, cette inscription :

FERDINANDO. MED.
MAG. DUCE. ETR. ET
ORD. MAG. MAGIST.
III. FELICITER.
DOMINANTE.
ANNO DOMINI
MDXCVI

Sur la face latérale droite, cette autre inscription :

ORD. EQ. STEPH.
COSMO. MEDICI. M.
DUCI. ETR. CONDITORI
ET. PARENTI. SUO.
GLORIOSISS. PERP.
MEM. C. STATUAM. E.
MARMORE. COLLO
CAVIT.

2° La statue de Ferdinand Ier

1595. La statue pédestre du grand-duc Ferdinand est en marbre blanc. Elle a 3m,25 de hauteur. Le piédestal a 1m,96 de haut. Ce monument est situé sur le Long-Arno, adossé au parapet et en face de la strada Santa-Maria. Il comprend, à vrai dire, deux parties : la figure du prince, et un groupe allégorique représentant, sous les traits d'une femme suppliante et de ses deux enfants, la ville de Pise se mettant sous la protection du grand-duc. La composition appartient à Jean Bologne, l'exécution à Franqueville.

Ferdinand a la tête nue; il est revêtu d'une cuirasse, et porte à la main le bâton de commandement. L'attitude est correcte, digne et froide. Le prince ne se relie à l'action qu'en tenant le bras de la femme qui l'implore et qu'il semble relever.

Le groupe de la femme et des enfants est digne des plus grands éloges.

La tête de la femme surtout est fort belle, pleine d'expression et de vie. Les deux enfants qu'elle presse contre son sein ajoutent à l'impression : on dirait l'image de la Charité. Sur la face de devant du piédestal on lit cette inscription :

FERDINANDO. MED. MAG.
DUCI. ETRURIÆ. III.
PISANA. CIVIT. AMPLISSIMIS.
AUCTA. COMMODIS. PRIN.
BENEMERENTI. POSUIT.
A. D. CIↃ IↃ VC.

Sur la face postérieure, une inscription mentionnant les noms des trois membres de la Commune chargés de l'érection de la statue :

FRANCISCUS. GAETANUS.
CELSUS. AUGUSTINUS.
ASCANUS. CINUS.
S. E. ÆRE A CIVIBUS.
LIBENTISSIME. OBLATO.
STAT. HANC ERIGI. CUR.
A. D. MDVC.

Enfin, dans la partie inférieure du groupe, sous le manteau du prince, on lit ces mots :

EX. ARCHETYPO. JOHAN.
BONON. BELG.
PETRUS. A. FRANCAVILLA.
CAMERACENSIS. FECIT. PISIS.
A. C. CIↃ IↃ XCIIII

IIᵉ SECTION. — *Lucques, Arezzo, Orvieto*

§ I. — LUCQUES. — *Autel du Christ de la Liberté*[1]

En 1369, les Lucquois avaient élevé un autel en bois à la gauche du maître-autel de leur cathédrale de San-Martino, et ils l'avaient dédié au Christ libérateur, en mémoire de la victoire qu'ils avaient remportée sur les Pisans avec l'aide de l'empereur Charles IV.

1 Giuseppe Matraja. *Storia di Luca*. 1836. Man. n° 68 de la Bibl. publ. de Lucques. — *Arch. notariales* de Lucques, fol. 964-1011, — Borghini, Cicognara, Valéry.

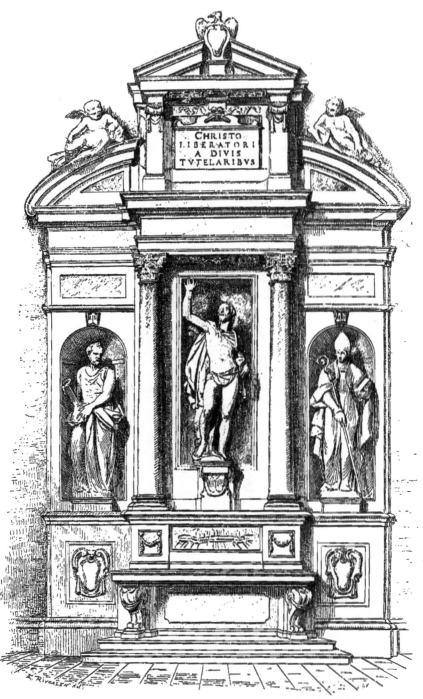

AUTEL DU CHRIST DE LA LIBERTÉ. — ÉGLISE SAN-MARTINO. — LUCQUES.

En 1577, ils résolurent de remplacer le bois par le marbre, et d'ériger à la Liberté un monument digne d'elle. Ils s'adressèrent au grand-duc François Ier, le priant d'autoriser son sculpteur à réaliser le vœu de la cité. Jean Bologne accepta de grand cœur la mission qui lui était confiée, et, en 1579, son œuvre était achevée.

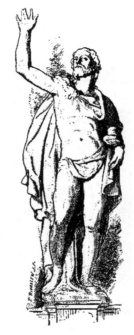

LO CHRIST DE LA LIBERTÉ. — LUCQUES

1579. L'autel du *Christ de la Liberté* est en marbre blanc de Carrare. La décoration architecturale est tout entière de la composition de notre artiste. Elle est d'une noble simplicité.

Le milieu, supporté par deux colonnes de marbre violet, est surmonté d'un deuxième ordre et d'un fronton triangulaire, au sommet duquel est sculpté un aigle qui tient un écusson[1]. Les deux parties latérales sont couronnées d'un fron-

1. Entre le Christ et le fronton triangulaire est un cartouche au milieu duquel est gravée en grands caractères dorés l'inscription suivante ·

CHRISTO.
LIBERATORI.
AC. DIVIS.
TUTELARIBUS.

ton semi-circulaire, coupé par les côtés verticaux qui soutiennent le fronton central. Dans la niche du milieu, carrée du haut, et dans les deux niches latérales cintrées, sont les trois statues, en marbre blanc, du Christ *libérateur*, de *saint Pierre* et de *saint Paulin*. Chacune de ces statues a 2 mètres de haut. Le saint Paulin, placé à gauche, est correct mais froid, sans physionomie. A droite, le saint Pierre a de grandes qualités : l'attitude a quelque chose d'énergique, la tête a du caractère. Mais c'est la figure du Christ qui a surtout inspiré l'artiste. Le Sauveur est sorti du tombeau ; les regards et le bras droit sont élevés vers le ciel ; on sent qu'il ressuscite, que sa douloureuse mission est accomplie et qu'il va quitter la terre. Le corps, presque entièrement nu, est d'une rare perfection ; le style est élégant et noble [1]. Le linceul, à peine attaché au-dessus de l'épaule, forme en arrière une draperie volante, d'une souplesse et d'une légèreté remarquables.

Cicognara a donné place au Christ de Lucques dans son recueil des sculptures choisies de l'Italie.

Il faut mentionner aussi les deux petits anges en marbre qui reposent sur les frontons latéraux, et qui tiennent dans leurs mains les attributs de la Passion. Rien de plus naturel et de plus gracieux. Le Christ et les deux enfants, dit Borghini, excitent l'admiration de tous ceux qui les voient : *le quali figure fanno maravigliare chiunque le mira* [1].

Au-dessous de la console qui supporte le Christ on lit ces mots, gravés dans le marbre :

<div align="center">

JOANNIS. BOLONIE.
FLANDREN. OPUS.
A. D. MDLXXIX.

</div>

Un peu plus bas est un bas-relief représentant la ville de Lucques.

§ II. — STATUE PÉDESTRE DE FERDINAND Ier, A AREZZO [2].

En 1590, le conseil général d'Arezzo vota une statue de marbre du grand-duc Ferdinand Ier, et demanda que l'exécution en fût confiée à Jean Bologne. L'artiste se rendit à Arezzo pour étudier l'emplacement. Quatre ans après, la statue

1. On sait que Michel-Ange a représenté aussi un Christ glorieux, qu'on admire à Rome dans l'église de la Minerve ; il est intéressant de le comparer au *Christ de la Liberté* de Jean Bologne.
2. *Arch. med.* Cart. di Ferdinando I°, filza 159. — *Arch. communale d'Arezzo*, copia lettere 17, 18, 30, etc. — Baldinucci.

était érigée à l'angle sud des degrés de la cathédrale. Cette statue, en marbre blanc de Carrare, a 2ᵐ,50 de hauteur. Elle fut exécutée par Franqueville, sur le dessin et d'après le modèle du maître.

Sur la face antérieure du piédestal on lit l'inscription suivante :

D : O : M : A :
FER : MED : M : D : E :
AERIS. SALUBRITATIS.
AGRORUM. AMŒNITATIS.
AUCTORI.
POP. ARETINUS.
TANTORUM. COMMODORUM.
NON. IMMEMOR.
VOLENS. LIBENSQUE. DICAVIT.
AN. DOMINI MDXCV [1]

Sur la gorgerine du casque posé aux pieds du prince on lit ces mots :

CIƆ IƆ XCIIII.
JOANNES. BONONIA. I.
PETRUS. FRANCAVILLA. BELGIÆ. F.

§ III. — LE SAINT MATHIEU D'ORVIETO [2]

En 1595, le conseil de la fabrique de la cathédrale d'Orvieto décida qu'on demanderait à Jean Bologne une statue d'un des douze apôtres qui devaient orner les deux côtés de la nef de l'église. Une négociation fut ouverte à cet effet, et il fut convenu que l'artiste ferait une statue en marbre de saint Mathieu.

En 1600, cette statue était en place. Elle a 2ᵐ,69 de hauteur. Sur la ceinture du saint, on lit ces mots : *Opus Giovanis Bologne.* C'est une œuvre fort belle et l'une des meilleures statues de la cathédrale. Elle a de grands rapports avec la statue de saint Luc du même artiste à Or-San-Michele.

1. Cette inscription fait allusion aux améliorations apportées au cours de la Chiana, à la suite d'un traité de délimination conclu entre la Toscane et la cour de Rome. Les travaux entrepris alors eurent pour effet de fertiliser le val de Chiana.
En outre, Ferdinand avait déclaré Arezzo *Cittá di passo*, c'est-à-dire ville où le passage des objets de consommation est libre des droits de gabelle et d'octroi.
2. Arch. d'Orvieto. *Arch. med.* Cart. di Ferdinando Iᵉ filza 207. Guglielmo della Valle, Storia del Duomo d'Orvieto. — Valéry, t. IV, p. 260.

IIIᵉ SECTION. — *Bologne et Génes*

§ I. — LA FONTAINE DU NEPTUNE, A BOLOGNE[1]

1564-1567[2]. C'est ce monument qui a placé notre artiste au premier rang, comme on l'a vu dans la première partie de ce travail. Nous n'avons

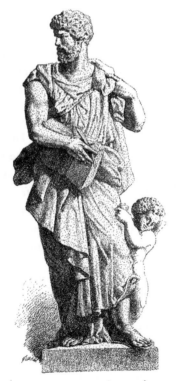

SAINT-MATHIEU. — CATHÉDRALE D'ORVIETO

pas à revenir sur les détails qui appartiennent à sa biographie, et nous n'avons qu'à décrire ici la célèbre fontaine.

1. Vasari, t. V, p. 327. — Valéry. — Guaiandi, *Storia della pittura*, t. XI, p. 318.
2. Il résulte des documents originaux que ce fut seulement en 1567 que Jean Bologne mit la dernière main à son œuvre.

Elle s'élève sur le prolongement de la grande place de San-Petronio. Il faut faire avant tout la part de Tommaso Lauretti, chargé de l'architecture. Les statues et les ornements en bronze doivent seuls être attribués à Jean Bologne.

Le monument se compose d'un bassin quadrangulaire à coins profilés, à retraites et saillies, auquel on accède par trois degrés de marbre rouge. Sur les faces sont gravées les inscriptions suivantes :

Côté sud : FORI ORNAMENTO, pour l'ornement de la cité.

Côté ouest : POPULI COMMODO, pour l'utilité du peuple.

Côté est : ÆERE PUBLICO, des deniers publics.

Côté nord : la date MDLXIII.

Au milieu du bassin s'élève un piédestal carré, divisé en trois étages qui affectent la forme pyramidale : 1° le soubassement ; 2° le piédestal proprement dit ; 3° le socle, surmonté de la statue colossale en bronze.

1° *Le soubassement.* — Les quatre angles sont rompus en saillies et retraites. Dans chaque angle est placée une sirène en bronze. Entre ses jambes, recouvertes d'écailles et terminées en queue de poisson, ressort une tête de dauphin qui lance l'eau en forme de jet d'eau. De ses deux mains la sirène semble presser ses seins d'où elle fait jaillir l'eau. Sur les quatre faces, entre les sirènes, sont adaptés quatre petits bassins, en forme de coquilles, soutenus par des consoles. Sous chaque console est un masque de lion qui rejette l'eau par la gueule ouverte. Les bassins sont surmontés de cartouches avec ces inscriptions :

Au sud : S. P. Q. B.

A l'Ouest : CAROLUS. BORRHOMŒUS. CARD.

A l'est : PIUS IV. PONT. MAX.

Au nord : PETRUS. DONATUS. CŒSIUS. GUBERNATOR.

2° *Le piédestal.* — Chacun des angles, au sommet, est orné d'une tête de bélier, et au-dessous, d'une guirlande de feuillage accompagnée d'une volute qui se déroule et se termine par une conque marine. Cette conque abrite la sirène du soubassement, et déverse à droite et à gauche l'eau qui est reçue dans les petits bassins inférieurs.

Sur les quatre faces, entre les angles ainsi ornés, sont quatre riches écussons où se trouvaient les armoiries (aujourd'hui effacées) du souverain pontife, surmontées de la tiare, du cardinal Borromée, du pro-légat Cési, et de la Cité.

3° *Le socle.* — Sur la corniche du piédestal, aux quatre angles, sont assis quatre enfants en bronze, dont les jambes pendent en dehors de l'entablement,

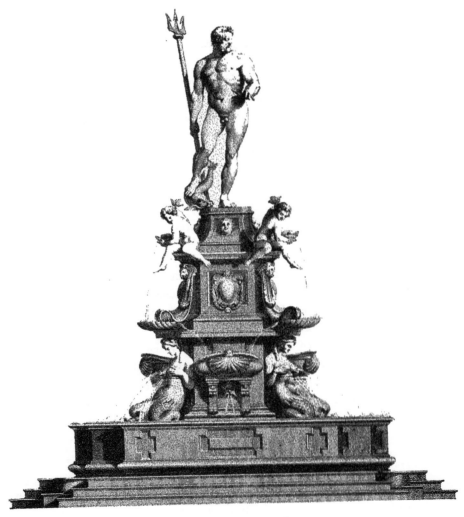

LA FONTAINE DE NEPTUNE. — BOLOGNE

et qui tiennent dans leurs deux mains chacun un dauphin qui lance l'eau que reçoit la conque marine du piédestal. Au milieu se trouve le socle de forme gra-

cieuse ; sur les quatre faces sont les têtes en bronze des quatre vents : de leurs bouches jaillissent quatre jets d'eau.

Enfin le socle est couronné par la statue colossale en bronze de Neptune, haut de 3ᵐ,42

Les huit statues des sirènes et des enfants sont d'une exécution magistrale ; les divers ornements sont traités avec un goût parfait. Quant à la statue du dieu, c'est un chef-d'œuvre.

Neptune est entièrement nu [1]. D'une main, il tient le trident ; l'autre main est levée, comme pour apaiser les flots. L'artiste s'est rappelé le *Quos ego* de Virgile. Le torse, musculeux et robuste, est d'une grande beauté. Les traits du visage et toute l'attitude expriment le calme et la dignité. De quelque côté qu'on contemple le dieu, ses formes sont irréprochables, et l'aspect général est imposant et plein de majesté [2].

§ II. — LA CHAPELLE GRIMALDI, A GÊNES [3]

En 1575, Luca Grimaldi, un des riches et puissants seigneurs de Gênes, eut la pensée de faire ériger dans l'église des Franciscains de Castelletto, voisine de son palais, une chapelle que Jean Bologne, avec l'autorisation du grand-duc, fut chargé d'orner de bas-reliefs et de statues.

Son œuvre, exécutée en grande partie par Franqueville, sur les dessins et d'après les modèles du maître, ne fut terminée qu'en 1580.

Lorsque, après 1815, le gouvernement sarde établit à Gênes un nouveau système de fortifications, le Castelletto devint un fort, et l'église des Franciscains fut démolie. Les objets d'art qu'elle renfermait furent dispersés, sans que la famille

1. Cette nudité, au XVIIIᵉ siècle, donna lieu à plus d'une réclamation. Le Sénat en fut saisi, et il eut le bon sens de n'en tenir aucun compte. (Gualandi.)

2. On voit, au Musée de l'Université de Bologne, une petite statue du Neptune en bronze florentin. Elle offre quelques différences avec la grande statue de la fontaine, qui a plus de simplicité ; peut-être est-ce le modèle envoyé au pape Pie IV par le gouvernement des Quarante ?

Au XVIIIᵉ siècle, le Neptune colossal fut modelé en plâtre sur la demande du duc de Parme. Un des deux plâtres, offert au pape, se trouve aujourd'hui au couvent de San-Michele in Bosco, près de Bologne ; l'autre est à l'Académie de peinture de Parme.

Enfin, en 1867, M. Foucques a vu à Florence, chez M. Gagliardi, marchand d'antiquités, une terre cuite coloriée qui représente probablement le premier objet de Jean Bologne. C'est, paraît-il, un petit chef-d'œuvre de finesse et de grâce. L'exécution sans doute aurait entraîné de trop grands frais. Qu'on songe que la fontaine, telle qu'elle est, a coûté à la cité de Bologne 70,000 écus d'or !

3. Soprani, t. Iᵉʳ, p. 423. — Baldinucci.

Grimaldi élevât aucune réclamation. L'État fit transporter les statues et les bas-reliefs de Jean Bologne dans l'église des Saints-Jérôme-et-François, qui sert de chapelle à l'Université. Enfin, en 1833, les statues furent transférées dans la grande salle des examens, les bas-reliefs dans la salle du conseil, où, en 1845, les statuettes d'enfants ou de petits génies furent également placées. Quant au crucifix qui complétait la décoration de la chapelle, on ne sait ce qu'il est devenu.

L'œuvre de Jean Bologne dans la chapelle Grimaldi se composait : 1° d'un crucifix aujourd'hui perdu ; 2° de six statues ; 3° de sept bas-reliefs ; 4° de six petits anges. Le tout est en bronze florentin.

Les six statues, hautes de 1m,70, représentent les six Vertus.

La Justice tient un glaive d'une main, et de l'autre une balance. Elle manque de physionomie.

. *La Charité*, avec ses deux enfants, forme un groupe bien composé. L'expression des traits pourrait être plus douce.

La Tempérance tient d'une main un mors, de l'autre un compas et une règle.

La Force a en main une massue.

La Foi se reconnaît à son calice.

Ces trois vertus ne sont pas assez caractérisées.

L'Espérance est, sans comparaison, la plus belle de ces statues. Ses mains sont jointes, son regard dirigé vers le ciel ; elle semble se soulever avec une sorte d'entraînement involontaire. La pose est noble et gracieuse, l'exécution irréprochable.

Ce qu'on ne saurait assez louer dans les six figures, c'est l'art avec lequel les draperies sont disposées.

Les sept bas-reliefs représentent les scènes de la Passion. Le sixième, qui a pour sujet le portement de la croix, est plus estimé. L'artiste a reproduit à peu près ces diverses scènes dans les bas-reliefs de l'*Annunziata*, et sur une des portes de la cathédrale de Pise.

Les enfants (*angiolini*), à demi couchés dans les poses très variées, semblent animés ; ils sont gracieux et charmants ; s'ils étaient debout, ils auraient 0m,80 à 0m,90 de hauteur.

L'œuvre de Jean Bologne, à Gênes, mérite la visite de tous les amis de l'art. On la connaît peu, parce qu'il faut la chercher. On ignore que c'est à l'Université, qu'on la trouve.

CHAPITRE III

HORS DE L'ITALIE

Notre moisson est faite ; hors de l'Italie nous ne trouvons plus qu'à glaner.

PREMIÈRE SECTION. — *L'Espagne*

Le gouvernement espagnol était mécontent de Ferdinand I^{er}, qui avait envoyé des subsides à Henri IV, et lui avait donné pour femme sa nièce Marie de Médicis. Philippe III, à son avènement, avait mis une extrême lenteur à renouveler l'investiture de Sienne, que réclamait le grand-duc. Il lui fallut faire sa cour au roi d'Espagne, et surtout à son fameux ministre, le duc de Lerme. Jean Bologne contribua à lui donner les moyens de faire sa paix et de rentrer en grâce.

§ 1^{er}. — LA STATUE ÉQUESTRE DE PHILIPPE III[1]

Ferdinand I^{er} avait fait don à la France de la statue équestre de Henri IV. Il offrit à l'Espagne la statue de Philippe III. Le prince parut flatté de cet hommage. En 1604, il envoya son portrait à Florence, pour assurer la ressemblance. Jean Bologne se mit à l'œuvre ; il était alors octogénaire. Sa mort interrompit le travail, qui fut repris par son élève Pietro Tacca. La statue ne fut transportée en Espagne qu'en 1616[2].

La statue équestre colossale en bronze de Philippe III fut placée, par ordre du roi, à sa maison de plaisance, dite Casa del Campo, près de

1. Baldinucci. — *Arch. mcd.* Cart. di Spagna, 1° numer., filze 42-57, et Cart. Universale, filze 322, 326, 340.

2. On trouve dans la correspondance des ambassadeurs florentins en Espagne des détails curieux sur toutes les démarches qu'il a fallu faire, sur tous les obstacles qu'il a fallu surmonter, avant que la statue fût érigée sur son piédestal. On y verra aussi combien le pauvre Tacca eut de peine à se faire payer la somme que Philippe III lui avait octroyée à titre de gratification.

Madrid. Elle n'y devait être déposée qu'à titre provisoire, jusqu'à ce que la grande place que le roi faisait construire dans la capitale fût en état de la recevoir. Par le fait cette translation n'eut lieu qu'en 1848 [1].

§ II. — LE GROUPE DU SAMSON ET DU PHILISTIN

Pour se rendre le roi favorable, Ferdinand Ier comprit qu'il fallait avant tout gagner le ministre. Après avoir acheté sa protection [2], il la conserva en contribuant à orner ses jardins de Valladolid. Il lui envoya à cet effet la fontaine que Jean Bologne avait exécutée en 1559 pour le *cortile des Simplici* à Florence, et qui était surmontée par le groupe en marbre du Samson terrassant un Philistin. C'était un des premiers chefs-d'œuvre de l'artiste [3]. Nous en avons parlé dans la première partie.

Nota. — En 1598, le cardinal de Séville, don Rodrigo de Castro, recevait, comme don de Ferdinand Ier, une statue en bronze, œuvre de Jean Bologne, et qui devait être placée sur son tombeau.

Le grand-duc lui avait fait en outre présent d'un crucifix en bronze de notre artiste, semblable au crucifix de la cathédrale de Pise.

Ire SECTION. — *France*

LA STATUE ÉQUESTRE DE HENRI IV [4]

Ce fut en 1604 que, sur l'ordre du grand-duc Ferdinand Ier, Jean Bologne, octogénaire, entreprit la statue équestre de Henri IV. Il s'occupa d'abord du cheval.

1. En juin 1873, l'ayuntamiento de Madrid décida que la statue équestre de Philippe III disparaîtrait, et ferait place à un monument républicain. Qu'est devenue la statue ?
2. En 1601, Francesco Guicciardini, ambassadeur du grand-duc en Espagne, fut chargé de faire accepter au duc de Lerme un pot-de-vin de cent mille écus. (La chose étant ignoble, l'expression peut être vulgaire.) Le secrétaire du duc, Franchezza, reçut en outre une somme de dix mille écus. Ni le maître ni le valet ne furent scandalisés... « Maintenant qu'ils ont entendu le son de tant de milliers d'écus, écrit Guicciardini, je crois que le succès est assuré. Le purgatif est dans le corps; il n'y a plus qu'à le laisser opérer. » (*Arch. med.* Cart. di Spagna, I° num., filza 35.)
3. Qu'est devenu ce groupe? Quatre ans après, le grand-duc envoyait au duc de Lerme, avec des armoiries en mosaïque, une seconde fontaine, exécutée par Cristofano Stati de Bracciano.
4. Cicognara, t. VI, p. 400. — Baldinucci, *Arch. med.* Cart. di Cristina, filze 6, 15, 27, 44. Cart. di Ferdinando I°, filze 277, 319. — Cart. di Francia, filze 2° num., filze 4, 6, 21, 30. — Cart. di Andrea Cioli, filze 7, 8, 10, 11, 13, 14, 15, 16, 17, 33, 34, 35, 39, 40, 125. — *La Folie*, mém. hist. relatif à l'élévation de la statue d'Henri IV, 1 vol. in-8°, Paris, Lenormant, 1819.

En 1606, il recevait l'effigie du roi en cire ; l'œuvre commencée par le maître,

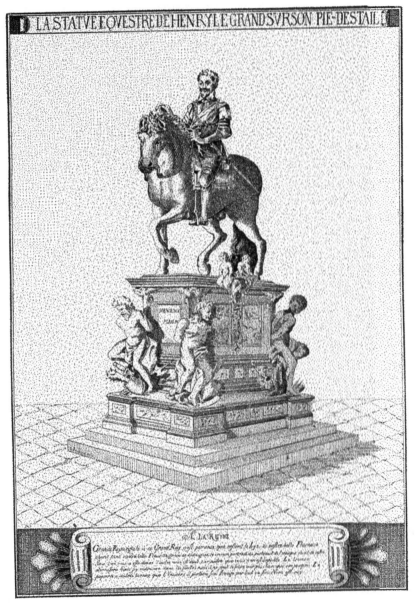

interrompue par sa mort fut terminée, vers 1610, par son élève Pietro Tacca.

Le défaut d'occasions et les difficultés du transport firent que le navire qui portait la statue ne quitta le port de Livourne qu'à la fin de 1613. Il faillit se perdre dans une tempête qui l'assaillit en vue de Savone. Après de nouveaux périls, il débarquait enfin son précieux fardeau à Rouen, au mois de juin 1614. Le 24 juillet, la statue arrivait à Paris, à la grande joie du peuple.

Le piédestal avait été disposé sur le terre-plein du Pont-Neuf par les soins de Pierre Franqueville, et, le 2 juin, le jeune roi Louis XIII, avant de partir pour Poitiers, en avait posé la première pierre. La cour était donc absente lorsque le monument tant attendu fit son entrée à Paris. La reine–mère avait ordonné d'abord d'attendre son retour ; mais l'impatience des Parisiens était telle, qu'elle consentit à ce que la statue fût inaugurée sans retard. La cérémonie solennelle eut lieu le 23 août 1614, comme l'atteste la longue inscription enfermée dans un tube de plomb, et déposée dans le corps du cheval. Au mois de septembre, le jeune roi et sa mère, revenus à Paris, visitèrent le monument, dont ils furent enchantés, et qui bientôt devint populaire. Tous s'inclinaient avec un respectueux attendrissement devant cette image très ressemblante du bon roi. On l'appelait : roi de bronze[1].

On sait que la statue fut renversée le 11 août 1792, et fondue pendant la tourmente révolutionnaire.

L'œuvre de Jean Bologne et de Tacca excita dans la foule un véritable enthousiasme ; bien qu'elle ne fût pas à l'abri de la critique, elle était digne d'éloges.

L'attitude du roi était naturelle et martiale ; le visage semblait vivant. La tête ceinte de lauriers, vêtu d'un habit de combat, portant l'écharpe et le collier des Ordres, tenant de la main gauche les rênes de son cheval, de la droite le bâton de commandement, le héros, dont la pose était pleine d'aisance, avait un grand air, que tempérait une expression de douceur et de bonté.

Le cheval semblait un peu lourd, un peu massif, quoique l'exécution en

1. Lorsque le modèle en petit de la statue équestre avait été présenté à Henri IV, le poète Théophile avait improvisé ce quatrain :

Petit cheval, joli cheval,
Doux au montoir, doux au descendre,
Bien plus petit que Bucéphal,
Tu porte un plus grand qu'Alexandre.

Parmi les pièces de vers composées à l'occasion de l'inauguration du monument, on distingua ce distique latin d'un Lyonnais ·

Cæsar Alexandrum cernens in imagine flevit ;
Majorem Henricum fleret uterque videns.

fût correcte. C'était chez Jean Bologne le résultat d'un système arrêté. Il ne comprenait pas autrement le cheval monumental.

L'homme et le cheval réunis avaient environ 5m,70 de hauteur. Le poids total était de 12,416 livres, ce qui suppose une fonte légère.

Franqueville exécuta quatre figures d'esclaves enchaînés aux quatre angles du piédestal.

Dans ce monument, bien français, le maître vénéré se montre ainsi accompagné de ses deux élèves les plus renommés : Tacca et Franqueville. Les ornements et les bas-reliefs du piédestal ne furent achevés que vingt ans après, et mis en place sous le ministère du cardinal de Richelieu.

La face de devant qui regardait le Pont-Neuf portait cette inscription :

HENRICO. MAGNO. FRANCIÆ. ET. NAVARRÆ. REGI. CHRISTIANISS. VICTORI. CLEMEN
TISS. GALLIARUM. RESTAURATORI. ORBIS. CHRISTIANI. PACATORI. OB. AVITAM. PERPET.
QUE. CONJONCTIONEM. UTRIUS QUE. LILII. FRANCI. ET. TUSCI. SEMPER. FLORENTIS
FERDINANDUS. MEDICÆUS. III. TUSCIÆ. DUX. CŒPIT. COSMUS. EJUS. FILIUS. ABSOLVIT.
H. ÆTERNUM. BELLICÆ. VIRTUTIS. IPSIUS. MONUMENTUM. MARIA. REG. GALLORUM
REGENS. TANTO. CONJUGÆ. HEU. PARRICIDIO. SUBLATO. MUNUS. HIC. RECEPIT.
LUDOV. XIII. M. PARENT. MAG. INCREMENTO. PER. MAGISTRAT. URBICOS. CONSTITUIT,
POP. URBIQUE. DONO. DEDIT. A. S. CIƆ IƆC XIV.

Le piédestal était orné de cinq bas-reliefs, deux sur chaque face latérale, un sur la face postérieure. Ils représentaient : 1° La bataille d'Arques ; 2° la bataille d'Ivry ; 3° l'entrée de Henri IV à Paris ; 4° la prise d'Amiens ; 5° la prise de Montmélian.

De ce monument national il ne reste que les quatre esclaves de Franqueville et quelques fragments, savoir : la main gauche qui tenait la bride, l'avant-bras droit et la main tenant le bâton de commandement ; la jambe gauche et un pied du cheval[1].

1. La tête de la statue aurait-elle échappé à la destruction ? Elle mesure 0m,40 de hauteur. Elle a une expression de bonté et de douceur. La chevelure est traitée avec beaucoup d'art. Cette précieuse relique appartiendrait à un particulier, M. Couvreur (Note de M. Foucques) ? ? Il serait désirable, si en effet elle a été sauvée, qu'elle pût être réunie aux autres débris conservés au musée du Louvre.

CHAPITRE IV

CRUCIFIX, STATUETTES, PETITS BRONZES, ETC.

PREMIÈRE SECTION. — *Les Crucifix*

Jean Bologne a eu le mérite et l'honneur de créer un type de Christ sur la croix, type qui se retrouve dans un nombre infini de copies plus ou moins exactes, mais qui, toutes, reproduisent la même attitude : le Sauveur vient d'expirer ; la tête est inclinée vers la droite ; le profil est d'une grande pureté. Les cheveux, qu'environne la couronne d'épines, sont longs, et une mèche, au-dessus de l'oreille droite, retombe jusque sur l'épaule. La barbe est courte ; les bras allongés ; les flancs assez étroits et couverts d'une draperie. Les deux pieds sont percés d'un seul clou, le droit placé sur le gauche, ce qui a pour effet de faire remonter le genou droit un peu au-dessus de l'autre et d'éviter ainsi la monotonie. L'anatomie des genoux est irréprochable ; les muscles des poignets et du cou-de-pied accusés ; les extrémités traitées en perfection [1]

Il est vraisemblable que l'artiste a exécuté lui-même son crucifix de trois grandeurs différentes. Voici les exemplaires les plus renommés :

1° *Le Crucifix de la chapelle del Soccorso de la Nunziata*. De première grandeur. Nous en avons parlé.

2° *Le Crucifix du maître autel de la cathédrale de Pise*. Même grandeur. Nous l'avons cité.

3° et 4° *Le Crucifix de la villa del Riposo*, et *celui tout semblable de la chapelle des Médicis à San-Lorenzo*. Petite dimension. Nous avons mentionné ce dernier.

5° *Le Crucifix de l'Impruneta* (bronze).

1. Au Christ en croix, tel que l'a conçu Jean Bologne, c'est-à-dire à l'instant où il vient d'expirer, on a opposé le Christ de l'Algardi, encore vivant et élevant le front et les yeux vers le ciel. Ces deux attitudes ont leurs partisans, et toutes deux nous semblent admirablement choisies.

L'Impruneta est un bourg situé à 7 kilomètres de Florence, connu par une foire importante, que Callot a représentée, et par un pèlerinage en l'honneur d'une madone miraculeuse. Or, dans l'église où cette madone est invoquée, on admire sur le maître-autel le crucifix en bronze exécuté par Jean Bologne. Le Christ a 1ᵐ,32 de hauteur. La nuance du bronze est claire, et cette sorte· de transparence permet de mieux saisir tous les détails de ce corps vraiment admirable. Le calme, la sérénité, la noblesse impriment un caractère divin à la· figure du Sauveur. On ne saurait trop louer l'exécution des pieds ; les muscles sont contractés par la plaie et par le poids du corps, les doigts crispés par la douleur. L'art antique n'a rien produit de mieux. C'est un chef-d'œuvre[1].

6° *Le Crucifix du Cestello* (bronze).

Le Cestello est le grand séminaire de Florence, situé rue San-Frediano. Sur le maître-autel de l'église est un crucifix de notre artiste. Il reproduit le type consacré ; mais le torse et les bras sont moins sveltes, la draperie plus longue ; la chevelure, trop régulière, a quelque chose d'un peu apprêté[2].

7° *Le Crucifix de Colle in val d'Elsa* (bronze).

Ce crucifix est sur le maître-autel de l'église. La croix de bois surmonte une sorte de calvaire en marbre. C'est un don de la princesse Anne-Marie-Madeleine d'Autriche, femme de Cosme II. Ses armoiries sont placées au-dessous de l'inscription *INRI*. Bien que ce Christ, fort remarquable, ait été offert en 1626, il est de notre artiste. Il est vraisemblable que dans le garde-meuble des grands-ducs on conservait un certain nombre d'objets d'art destinés à être donnés aux églises ou aux grands personnages.

8° *Le Calvaire en bronze du palais Pitti* (trésor ou argenterie de grands-ducs).

Le crucifix a pour piédestal un calvaire sur lequel sont placées les statuettes de la Vierge et de saint Jean des deux côtés de la croix. La figure du Christ a 0ᵐ,31 de hauteur, les deux autres figures seulement 0ᵐ,29. C'est une œuvre authentique du maître. L'exécution est digne de lui.

9° *Le Calvaire en or du palais Pitti* (trésor ou argenterie).

L'authenticité de la figure du Christ est certaine. La perfection des détails égale la richesse de la matière. Le saint Jean semble être de la même main. La Vierge est peut-être d'un des élèves de Jean Bologne.

1. Dans la sacristie de l'*Impruneta* on voit un crucifix en bronze d'une petite dimension (hauteur 0ᵐ,38). C'est une reproduction du crucifix du maître-autel. On l'attribue à Pietro Tacca.
2. Dans la salle de réception du séminaire, au premier étage,. on voit un second crucifix de Jean Bologne, de moyenne grandeur et d'une exécution parfaite.

Nous ne voudrions pas prolonger cette énumération. Le nombre des crucifix attribués à notre grand sculpteur est énorme. Nous nous contenterons d'indiquer ceux que les documents nous permettent de considérer comme des originaux.

10° *Le crucifix du duc de Bavière* (1594-95), bronze.

11° *Le crucifix du pape Clément VIII* (1596), en or.

12° *Le crucifix du cardinal Salviati* (1596), en or.

13° *Le crucifix du cardinal Aldobrandini* (1599). Présent de Jean Bologne en reconnaissance de sa nomination de chevalier du Christ.

14° *Le crucifix du cardinal de Séville* (1596), en marbre.

15° *Le crucifix et les quatre Évangélistes de la comtesse de Lemmos*, sœur du duc de Lerme (1603), en bronze doré, d'après le dessin de Jean Bologne.

16° *Le crucifix — semivivo, — du duc de Mantoue* (1609), en argent, retouché par Susini[1].

II° SECTION. — *Les Statuettes et les petits bronzes*

Quel que soit le mérite des grands ouvrages de Jean Bologne, il faut reconnaître que c'est surtout à ces figurines si gracieuses et si variées qu'il a dû sa renommée populaire. Le nombre de ses statuettes et de ses petits bronzes est si considérable qu'il serait impossible d'en donner la liste complète[2]. Ce qui complique la difficulté, c'est la latitude qu'il laissait généreusement à ses élèves de reproduire ses œuvres, et d'user de ses modèles. Susini surtout excellait à copier les originaux du maître[3]. C'est ainsi que les mêmes sujets se trouvent souvent répétés, et que, pour les statues ou les groupes de petite dimension, il est malaisé de discerner avec certitude ce qui est de la main même du grand artiste. Nous apporterons donc beaucoup de discrétion dans notre examen.

§ I. — L'ENLÈVEMENT DE DÉJANIRE (groupe en bronze), de 1580 à 1590.

Nous ne saurions mieux faire que d'assigner la première place à ce merveilleux petit groupe.

1. Dans l'église de l'hôpital de Santa-Maria-Nuova, à Florence, on montre un crucifix qu'on attribue à Jean Bologne. Ce crucifix, en pâte de papier (*carta pesta*), est une copie de celui de la chapelle *del Soccorso*.

2. Voy. Appendice O.

3. Le prix des copies de Susini variait entre cent et deux cents écus florentins ; sa réduction de l'Hercule Farnèse lui fut payée cinq cents écus.

Baldinucci nous apprend que le modèle fut exécuté en terre par Jean Bologne, et que le grand-duc François Ier en fut si charmé, qu'il décida le sculpteur à faire comme pendant *un Centaure terrassé par Hercule*. Or ce fut ce second

ENLÈVEMENT DE DÉJANIRE
Petit groupe en bronze à Saint-Pétersbourg.

sujet qui fut traité d'abord en grand et achevé par l'artiste. Quant à l'*enlèvement de Déjanire*, il demeura à l'état de projet; et ce ne fut qu'après la mort du maître que le modèle qu'il avait laissé fut coulé en bronze dans les mêmes proportions.

Dans le groupe d'Hercule, le corps du cheval est terrassé et replié sur ses jarrets. Dans le groupe de Déjanire, le cheval, au contraire, est représenté dans

toute l'impétuosité de sa course. Ce qui domine dans cette attitude, c'est le mou-
vement. Le centaure Nessus, dans tous ses détails, est d'une rare perfection.
Déjanire lutte contre son ravisseur avec toute l'énergie du désespoir. L'opposition

ENLÈVEMENT DE DÉJANIRE
Petit groupe en bronze à Saint-Pétersbourg.

de la jeunesse et de la grâce de la femme avec la force brutale du centaure est
admirablement rendue.

Le groupe est au-dessus de tout éloge[1].

1. Le développement de la femme a 0^m,28. Le Centaure, de la naissance des reins à la naissance de la
queue, 0^m, 25 ; du sommet de la tête au bas du poitrail, 0^m,25.

Ce petit chef-d'œuvre resta longtemps à Florence; il appartenait à la famille. Niccolini. En 1845, il devint la propriété de la princesse Wsevolojska. Il doit être à Saint-Pétersbourg [1].

§ II. — LES STATUES MYTHOLOGIQUES DU CABINET DES BRONZES [2]

Il existait dans la salle des bronzes six statues mythologiques en bronze florentin de 0m,94 à 0m,96 de hauteur. On ne saurait les attribuer toutes à Jean Bologne. Ainsi la statuette du Vulcain est de Vincenzio de' Rossi. Nous croyons que trois au moins, quatre peut-être, sont de la main de notre artiste : une Vénus, un Cupidon, un Apollon, peut-être une Junon.

1. *Vénus*. Elle est nue ; de la main gauche elle tient une conque, de la droite une branche de corail. La jambe droite est légèrement repliée et le pied repose sur un dauphin. La tête est ornée d'un diadème. Les épaules et les hanches sont larges ; les pieds et les mains bien modelés.

2. *Cupidon*. Il a de petites ailes. Le bras gauche élevé retient l'extrémité du vêtement rejeté derrière ses épaules. La jambe gauche, repliée, s'appuie sur la tête de Borée, la main gauche tient une corne et vient reposer sur le genou droit. La tête est petite ; les muscles des bras un peu trop accusés pour un adolescent.

3. *Apollon*. C'est la meilleure des trois statues. Le dieu a le coude gauche appuyé sur sa lyre, qui passe sur un tronc d'arbre. La jambe droite est repliée et le pied, rejeté en arrière, est soutenu par une branche de l'arbre. La tête est couronnée de laurier. Les belles formes de la jeunesse sont rendues de la façon la plus heureuse.

Ajouterons-nous une quatrième statue ?

4. *Junon*. De la main droite elle tient un anneau, de la gauche une draperie. La jambe droite est un peu pliée. Un paon est derrière la déesse. Les épaules et les hanches sont développées. L'attitude est noble et gracieuse.

1. Un autre exemplaire de ce groupe, également en bronze, mais de moindres dimensions, était possédé. jusqu'en 1846, par le marquis Bartolommei. Il n'est pas entièrement semblable à celui que nous avons décrit. Enfin, ce même sujet est reproduit dans un petit bronze qui se trouve dans la galerie Corsini. Nous ne parlons pas des autres reproductions, qui sont nombreuses, mais imparfaites.

2. Les bronzes ont été transférés des *Uffizi* au palais du Podestat, transformé en musée.

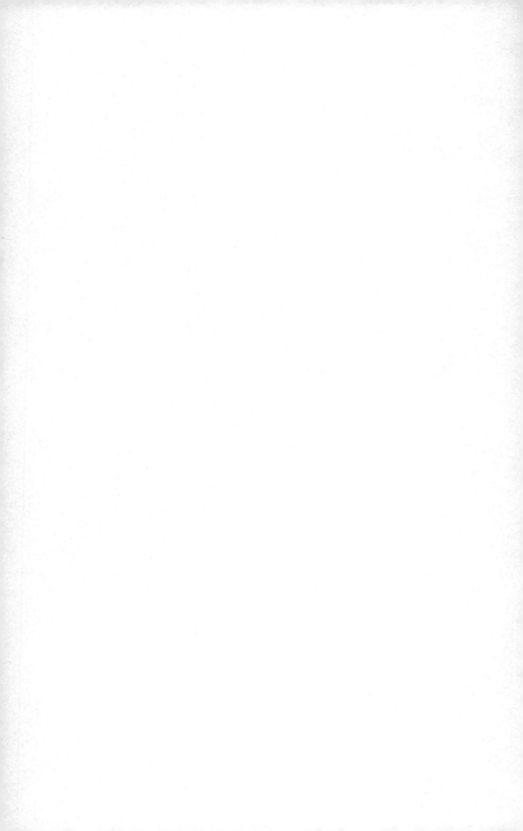

JUNON
(Bargello Florence)

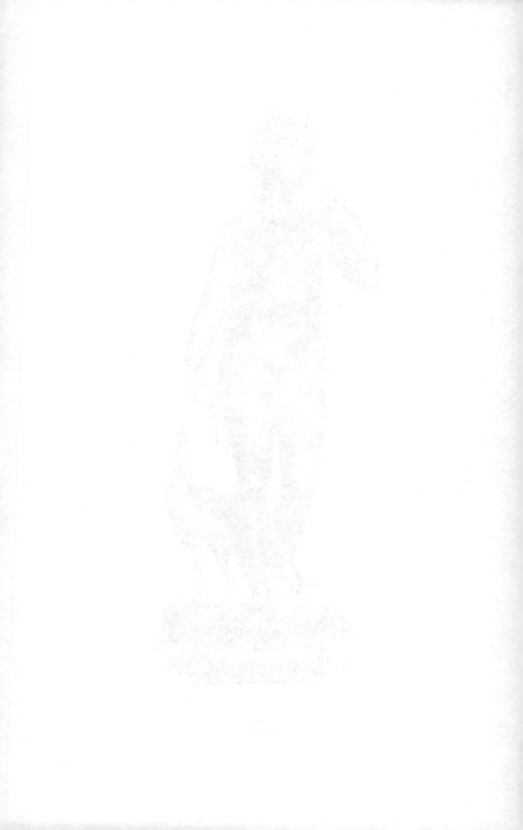

§ III. — LES BAIGNEUSES

Jean Bologne s'est complu à composer un grand nombre de figurines de femmes nues dans les attitudes variées. Il a au plus haut degré le sentiment de l'élégance

APOLLON
Statuette en bronze. — Au Bargello (Florence).

et de la grâce. Nous avons cité déjà les statues qui surmontent les fontaines de la Grotticella et de la Petraia. Nous pourrions mentionner encore *la Fata Morgana* de la villa *del Riposo*, que nous ne savons où retrouver.

Faute d'attributions suffisantes, nous donnons à ces figures de jeunes femmes nues le nom générique de *Baigneuses*.

Dans la collection des petits bronzes de la galerie de Florence, nous remarquons surtout les deux statuettes suivantes :

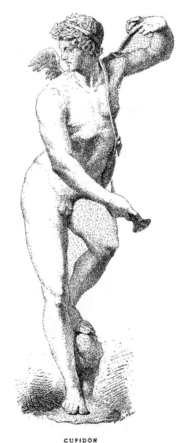

CUPIDON

Statuette en bronze. — Au Bargello (Florence).

1° *Baigneuse accroupie* (hauteur, 0^m,23 [1]). Le genou droit est posé à terre ; de la main gauche elle tient l'extrémité d'un linge qui entoure la tête en forme de turban, et de la main droite elle rassemble l'autre extrémité de ce linge

1. La galerie Corsini possède un petit bronze représentant cette baigneuse. La figurine a 0^m,26 de hauteur.

avec lequel elle semble essuyer son sein. Le mouvement du torse est d'une heureuse hardiesse. Le modelé du corps entier est parfait.

2° *Baigneuse sortant du bain* (hauteur, o^m,28). De la main gauche, avec l'extrémité du linge elle s'essuie le sein; de la droite elle s'essuie le pied gauche posé sur un stylobate triangulaire. L'ensemble est charmant.

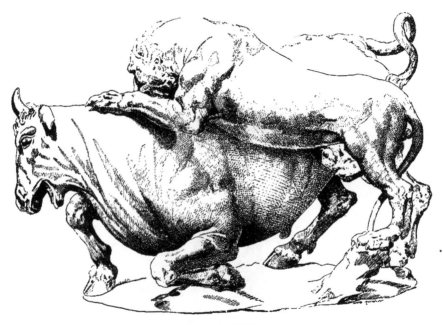

GROUPE D ANIMAUX
Petit bronze. — Florence.

Nota. — Nous ne prétendons pas faire l'inventaire complet des œuvres de notre artiste. On sait qu'il excellait à reproduire avec le bronze les animaux de toute espèce, depuis l'aigle et la colombe jusqu'au taureau, au cheval, au lion. On en trouve la preuve en visitant les musées de Florence.

Dans la galerie, on remarque une femme nue, au pied de laquelle est une sphère, ce qui l'a fait désigner sous le nom de *Géométrie*. Cette jolie statuette en bronze a o^m,38 de hauteur.

La même galerie possède encore un autre petit bronze de Jean Bologne ; c'est un Hercule dit *le Gladiateur* (hauteur, o^m,39). De la main droite il tient un glaive, le bras gauche est étendu en avant.

Ne devons-nous pas accorder une place à une statuette d'enfant, qui n'est pas en bronze, mais en marbre? Elle surmontait un bénitier. M. Foucques l'a acquise et l'a léguée avec sa collection de tableaux à sa ville natale.

STATUETTE EN MARBRE D'UN ENFANT
Musée de Douai (Hauteur : 0^m,66.)

Nous hésitons à mentionner une statuette en pierre désignée sous le nom de l'*Enfant au masque*. Elle surmontait une fontaine de la villa *del Riposo*, et M. Foucques en a fait l'acquisition. C'est un souvenir, un peu plus décent que le modèle, du *Manneken-Pis* de Bruxelles. Nous avons peu de goût pour les fantaisies de ce genre. Nous craignons toutefois de nous montrer trop rigoriste.

Ce petit drôle d'enfant avec son masque en avant n'a rien de vulgaire, il est plein d'entrain et de gaieté.

L'ENFANT AU MASQUE

Statuette en pierre. — Musée de Douai. (Hauteur 1 m,71.)

Nota. — 1. Dans la maison de Michel-Ange, on voit un buste en bronze du grand artiste attribué à Jean Bologne. Le sculpteur Santarelli, qui a exécuté lui-même la statue de Michel-Ange, pense que ce buste, assez ordinaire, a été moulé sur nature et coulé en bronze par notre artiste. Nous n'en avons pas d'autre preuve que ce témoignage, qui fait autorité.

2. Dans un cabinet de la villa royale du *Poggio imperiale*, située aux portes de Florence, on montre douze petits bustes d'empereurs romains copiés d'après l'antique, et qui sont attribués à Jean Bologne.

3. Un *Faune* en bronze de notre sculpteur se voit aujourd'hui, selon M. Louis Viardot, au palais de l'Ermitage à Saint-Pétersbourg.

4. Dans l'église de Col in Val d'Elsa, on voit un *Lutrin en bronze* de 2m,79 de hauteur, qui représente un palmier, et que la tradition attribue à Jean Bologne. C'est un beau travail dont les détails sont finement exécutés.

5. Enfin, d'après une tradition, les *Trois singes* en bronze qui ornent une vasque en marbre blanc dans la partie réservée du jardin des *Boboli*, seraient de la main de notre artiste.

IIIᵉ SECTION. — *Orfèvrerie artistique*

§ I. — LES PETITS HERCULES D'OR ET D'ARGENT

L'artiste qui avait édifié le colosse de Pratolino n'en était pas moins capable d'exécuter les œuvres les plus délicates et de travailler les métaux précieux avec

HERCULE COMBATTANT L'HYDRE. — OR
surmontant une coupe émaillée et ornée de pierres précieuses.
Galerie des *Uffizi*. — Cabinet des *Gemmes*. — Florence.

autant de perfection que le plus habile orfèvre. Nous ne sachions rien de plus fin et de plus achevé que la statuette en or massif, de 0ᵐ,10 de haut, qui

se trouve aux *Uffizi* dans le cabinet des Gemmes, et qui représente *Hercule combattant l'hydre de Lerne*. Ce bijou orne le couvercle d'une sorte de coupe ovale en jaspe des Grisons. Le pied et les bords du vase sont entourés de cercles. d'or émaillé, enrichis de perles et de pierres précieuses. Le couvercle représente

TRAVAUX D'HERCULE. — HERCULE PORTANT LE MONDE
Statuette en argent. — Galerie des *Uffizi*. — Florence.

les ailes du monstre, dont les sept têtes en or et en émail se dressent autour du héros qui cherche à les abattre à coups de massue. La massue n'existe plus; elle était sans doute figurée par quelque pierre précieuse. Nous ne croyons pas que Benvenuto Cellini ait jamais rien fait de plus gracieux et de plus charmant.

Baldinucci parle des travaux d'Hercule en argent de notre sculpteur, et l'ar-

chiprêtre Simon Fortuna, écrivant en 1581 au duc d'Urbin, dit « que Jean Bologne a fait récemment pour le grand-duc les *douze travaux d'Hercule* en argent, d'un demi-*braccio* (0ᵐ28 de haut), et que l'exécution en est si parfaite qu'on ne peut rien voir de plus beau[1]. »

Plusieurs de ces travaux d'Hercule ont été conservés, et on peut les admirer dans la galerie des *Uffizi*[2].

Quelle pouvait être la destination de ces statuettes en métal précieux ? Ou bien elles servaient à l'ornement de ces st*ipi ou* stu*dioli* (meubles à tiroirs ou cabinets à bijoux) dont les grands-ducs commandaient le dessin aux artistes les plus renommés, tels que Bernardo Buontalenti[3]; ou bien dans les solennités elles figuraient sur la table du festin.

§ II. — LES BAS-RELIEFS EN OR DU CABINET DES GEMMES

Nous lisons dans Baldinucci que pour le très riche meuble à bijoux en ébène — *per lo richissimo* stipo *di ebano* — qui fut fait sur l'ordre du grand-duc François, Jean Bologne exécuta des bas-reliefs en or, représentant les traits de la vie du grand-duc.

Le meuble n'existe plus; mais des huit bas-reliefs sept se voient encore dans le cabinet des *Gemmes*[4].

Il y avait quatre bas-reliefs oblongs ou rectangles en or sur fond d'agate améthystine ;

Et quatre bas-reliefs dont le haut est semi-circulaire en or sur fond de jaspe vert.

1. Nous devons à l'obligeance de M. Müntz les deux documents suivants, extraits des Archives de Florence :
3 juillet 1576. — *Giovanni Bologna, riceve dalla Guardaroba di Corte una quantità di argento, per gettare l'Ercole che uccide il Centauro.*
12 août 1577. — *Riceve come sopra per gettare due figurine, rappresentanti due donne, una nuda col bastone in mano, e l'altra vestita.* (Filza 98.)
2. Quelques-uns de ces Hercules ont été reproduits en bronze.
3. C'est sans doute pour un meuble de ce genre que notre artiste, pendant qu'il était à Bologne, exécuta les deux petits *Termes* en or que le prince François de Médicis lui avait demandés.
4. Non seulement tous les bas-reliefs en or, moins un, ont été conservés, mais on peut voir au palais du Podestat six des formes en bronze qui ont servi à couler les bas-reliefs en or. Enfin dans les salles de la direction des *Uffizi*, on peut voir sept des huit petits modèles en cire sur fond d'ardoise. Ces modèles sont d'une rare perfection. Il est intéressant de suivre ainsi tous les détails du travail de l'artiste.

Voici les sujets des bas-reliefs :

1^{er} (En cire et en bronze). Cosme I^{er} associe son fils François au gouvernement, en 1564.

2^e (En or, en cire, en bronze). François I^{er} fait fortifier le port de Livourne, en 1577.

3^e (En or, en cire, en bronze). François I^{er} fait promulguer le décret impérial qui lui confère le titre de grand-duc, en 1576.

4^e (En or, en cire, en bronze). François I^{er} examine la façade de Saint-Étienne de Pise. (Elle ne fut construite que sous Ferdinand I^{er}, en 1590.)

5^e (En or, en cire, en bronze). On présente à François I^{er} le projet des embel-lissements de Pratolino, en 1570.

6^e (En or et en cire). François I^{er} approuve le plan de la forteresse du Belvé-dère. (La construction n'eut lieu qu'en 1590.)

7^e (En or, en cire, en bronze). François I^{er} ordonne les travaux de desséchemen: des marais du territoire pisan. (Ces travaux furent ordonnés en 1574 et en 1580.)

8^e (En or). François I^{er} fait construire le port et les forteresses de Porto-.Ferrajo (Ile d'Elbe), en 1580.

Les quatre sujets traités dans les bas-reliefs de forme semi-circulaire sont :

Le Desséchement des Maremmes ;

La Construction du Belvédère ;

Celle de Livourne ;

Celle de Porto-Ferrajo.

Tous ces bas-reliefs sont d'une exécution fine et ingénieuse. L'artiste ne pou-vait tirer un meilleur parti d'un sujet si peu fait pour l'inspirer.

CHAPITRE V

DESSINS

§ Iᵉʳ. — PEINTURE

Dans l'ouvrage qui a pour titre *Il Riposo*, Borghini dit expressément que

MOISE ET AARON. — LA PLUIE DE FEU
Galerie des *Uffizi*. — Collection des dessins.

le tableau d'Andrea del Minga, qui surmonte le cinquième autel de la nef droite de Santa-Croce, et qui représente le Christ au Jardin des Oliviers, a été composé

sur le dessin de Jean Bologne. Le dessin de notre artiste est conservé à la galerie des *Uffizi*.

La collection des *Uffizi* a été enrichie de douze cents dessins, généreusement offerts en 1866.

CALVAIRE
Galerie des *Uffizi*. — DeSSinS.

Les deux collections réunies ne renferment qu'un petit nombre de dessins de notre artiste. Plusieurs sont dignes d'intérêt.

1. Nous placerons au premier rang *un Homme assis*, admirablement drapé. La figure est vivante. C'est un dessin de toute beauté.

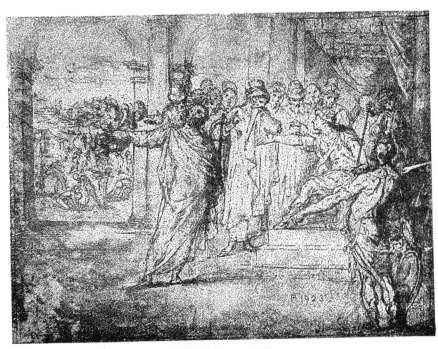

UN PHARAON ET SA COUR

Uffizi. — DeSSinS

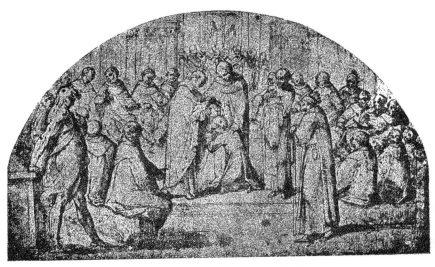

SAINT ANTONIN REÇOIT L HABIT DE MOINE

Uffizi. — DeSSinS.

2. Un *Moïse accompagné d'Aaron*, faisant tomber une pluie de feu sur la multitude éperdue. L'attitude du Moïse étendant la verge vers le ciel est magnifique.

3. Un *Calvaire*. Le Christ sur la croix, la Vierge et saint Jean ; personnages au second plan : comme encadrements, sur les deux côtés, vers le bas, deux Sybilles ; vers le haut, deux anges debout. Dans le haut, à droite et à gauche d'un cartouche

SAINT ANDRE
Uffi₂l. — Dessins.

vide, deux anges prenant leur vol. Les quatre anges portent les instruments de la Passion. C'est sans doute le projet d'un bas-relief.

3. Une scène représentant probablement un *Pharaon*, entouré de personnages bien groupés et bien drapés. Sujet de bas-relief.

4. *Saint Antonin recevant l'habit de moine*. Premier projet du bas-relief exécuté à la chapelle Salviati. Ce dessin remarquable reproduit la première idée, la première inspiration de l'artiste ; il est bien composé ; les personnages

groupés avec art, semblent tous attentifs à l'acte imposant qui s'accomplit sous leurs yeux. Quel que soit le mérite du bas-relief qui se trouve à San-Marco, ce dessin nous semble supérieur.

5. *Saint André avec sa croix.* Noble figure de vieillard. Belles draperies.

UN SATYRE
Uffizi. — Dessins.

6. Un *Satyre nu.* Ce n'est qu'une esquisse, une étude, mais elle n'est pas sans valeur. La figure est expressive ; le torse dénote une connaissance parfaite de l'anatomie.

7. Deux belles *Études de cheval.* Grande vigueur.

8. Premier projet de la fontaine que surmonte le groupe de l'*Hercule* terras-
sant *le Centaure*. Ce groupe célèbre, que l'on admire aujourd'hui au fond de la
Loggia de' Lanzi, était destiné d'abord à surmonter une fontaine placée au
carrefour *de' Carnesecchi*. Au-dessous du groupe, deux fleuves en vue (ce

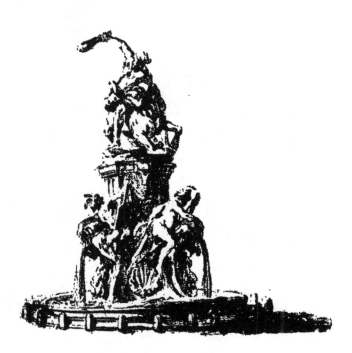

HERCULE ET LE CENTAURE
Esquisse. — Projet de fontaine. — *Uffizi.* Dessins.

qui en suppose quatre) autour d'un socle quadrangulaire. L'eau s'écoule des
urnes que les fleuves tiennent entre leurs mains. L'ensemble est d'un goût
parfait.

On remarquera que dans ses esquisses, où il représente les monuments
tels qu'il les conçoit de premier jet, Jean Bologne va au delà de ce qu'il
exécutera en réalité. La nécessité d'éviter une trop forte dépense l'oblige à
imposer des limites à son inspiration.

9. Deux projets de *Fontaines* que surmonte le groupe célèbre de *Samson* et le *Philistin*.

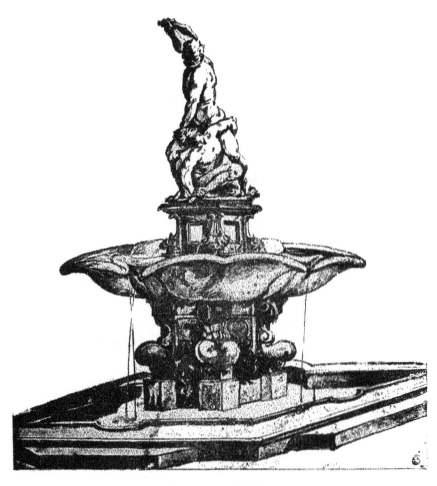

SAMSON ET LE PHILISTIN
Projet de fontaine. — *Uffizi*. — Dessins.

Une de ces fontaines est plus riche et plus ornée que l'autre.

Ces deux dessins sont précieux. On sait, en effet, que la fontaine du Samson, placée d'abord dans le jardin *de' Simplici*, à Florence, en fut enlevée quelque

temps après, par ordre du grand-duc Ferdinand I^{er}, pour être envoyée en
Espagne et offerte en don au duc de Lerme, principal ministre de Philippe III ;

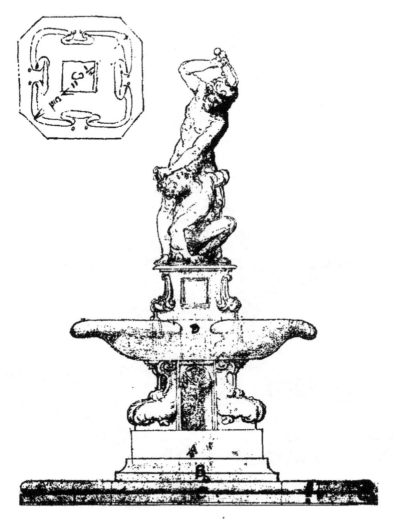

SAMSON ET LE PHILISTIN
Projet de fontaine. — *Uffizi*. — Dessins.

elle devait contribuer à embellir son jardin de Valladolid. Or on ignore ce qu'est
devenu ce chef-d'œuvre.

10. Une esquisse du *Samson terrassant le Philistin*. Le Samson paraît bien jeune. C'est presque un adolescent.

11. Huit études d'*Hercule* livrant divers combats. Ces études sont réunies sur une seule feuille.

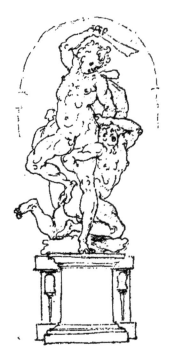

SAMSON ET LE PHILISTIN
Esquisse. — *Uffizi*. — DessinS.

CHAPITRE VI

OUVRAGES PERDUS. — FAUSSES ATTRIBUTIONS

PREMIÈRE SECTION. — *Ouvrages perdus*

L'œuvre de Jean Bologne est immense. Nous avons énuméré et décrit tous les groupes, toutes les statues, tous les bas-reliefs, tous les dessins, tous les travaux d'architecture qui ont été conservés[1].

Voici ceux de ces ouvrages dont la trace a été perdue :

1° Le groupe du *Samson et du Philistin*, envoyé en Espagne, au duc de Lerme. Nous ignorons ce qu'il est devenu.

2° La *Vénus*, première statue en marbre faite par l'artiste, acquise par le prince François de Médicis (Vasari) et que l'auteur, dans la maturité de son talent, aurait voulu reprendre et faire disparaître. (Lettre de Simone Fortuna au duc d'Urbin.)

3° La *Vénus des Salviati*. (Lettres de don Giovanni de Médicis à son frère, le cardinal).

4° La *Vénus de Cesarini*, en marbre ; volée adroitement la nuit, puis vendue et transportée dans la villa Ludovisi, à Rome. Elle ne s'y trouve plus. — *Opera molto lodata*, dit Baldinucci.

5° Les *douze bustes de bronze des empereurs pour les Salviati*. — *Teste di bronzo fatte con sommo artifizio* (Bocchi).

6° Les *deux Petits Pêcheurs*, en bronze. Pour le prince François. Placés dans le jardin *de' Simplici* (Richa).

1. A l'exception des statuettes et des petits bronzes, aujourd'hui dispersés dans les divers Musées et dans les collections des amateurs.

7° Les *Statuettes de bronze de la Chartreuse de Florence*. Ces statuettes, très belles — *bellissime*, — étaient placées dans les niches du tabernacle octogone qui surmonte le maître-autel. Elles ont été enlevées.

8° Les *Statues de saint Jean-Baptiste et de saint Jean l'Évangéliste du Latran*, en argent, du poids de 3,000 écus. Présent du grand-duc Ferdinand I^{er} aux chanoines de la basilique. (Lettres de l'évêque de Terni au grand-duc Ferdinand, et de Gio-Battista Helicona, *Arch. méd.*; et l'ouvrage intitulé *Basilica Lateranensi*, libri quator, 1656.) Ces statues auraient été vendues, sous le pontificat de Pie VI, pour payer l'impôt de guerre exigé aux termes du traité de Tolentino.

9° La *Fata Morgana de la villa del Riposo*. La charmante statue, appelée la *Fata Morgana* ou le mirage, était en marbre; c'était une jeune femme nue, sortant d'un antre; une de ses mains est posée sur son sein; de l'autre main elle tient une conque d'où l'eau jaillit dans une vasque (Borghini).

Vendue vers 1773 au peintre anglais Thomas Patch, qui habitait Florence, elle passa deux ans après entre les mains d'un autre Anglais. Qu'est-elle devenue depuis?

10° Le *Mercure des Acciaiuoli*. De grandeur naturelle (Baldinucci).

11° Le *Bacchus de Latantio Cortesi*, en bronze, plus grand que nature (Vasari; Borghini).

12° La *Galatée de Vecchietti*, en marbre, envoyée en Allemagne (Borghini).

13° L'*Esculape de la casa Mellini* (palais Coppi), en marbre, *bellissimo* (Cinelli-Fantozzi).

14° L'*Esculape de Meudon*, en bronze (de Germes).

15° La *Statue de la casa dell' Antella* (palais del Borgo). En bronze, surmontant une fontaine du jardin (Cinelli). La vasque, d'une composition élégante et riche, reste seule; la statue a disparu.

16° La *Jeune fille assise*, envoyée au duc de Bavière, en marbre (Baldinucci).

17° La *Vénus endormie* et le *Satyre*, petit bronze mentionné dans l'inventaire de la villa Médicis à Rome (Baldinucci, *Arch. med.* Miscellanea, I, filza 69).

18° Les *deux petits Termes*, en or, pour le prince François de Médicis, cités dans la première partie de notre travail; destinés sans doute à orner quelque *stipo* ou cabinet à bijoux.

19° Les *trois Termes*, en stuc, représentant les trois Anges. D'une rare per-

fection. (Collection de Benedetto Gondi, ami de l'artiste, et son exécuteur testamentaire.)

20° La *Fortune*, petit bronze. (Même collection.)

21° Le *Pastorino*, petit bronze. (Même collection.)

22° Le *Jeu d'échecs de Vittorio Soderini*. De grandes dimensions. (Baldinucci.) Est-ce bien tout? Nous n'oserions l'affirmer.

IIᵉ SECTION. — *Fausses attributions*

1° Les *figures de bronze qui ornent la fontaine du Neptune de la place du Palazzo Vecchio*. Ces douze statues en bronze, qui représentent des dieux marins et des enfants, ne sont pas, comme le prétend Lalande, de Jean Bologne, mais de l'Ammanato, ainsi que la statue colossale du Neptune; le texte de Borghini et celui de Mellini, dans sa description des fêtes données à l'occasion du mariage de François de Médicis, ne laissent aucun doute à cet égard.

2° La *statuette en bronze du saint Jean-Baptiste du palais Strozzi*. Cette statuette, attribuée d'après la tradition à notre sculpteur, est peut-être d'un de ses élèves; mais rien ne nous autorise à penser que ce soit une œuvre du maître.

3° Le *Calvaire*, le *Christ à la colonne* et le *saint Sébastien en ivoire du Palazzo Vecchio*. Le calvaire ne paraît pas être de la même main que les deux autres statuettes, dont le mérite est bien supérieur. Ces deux dernières figures seraient seules dignes de notre artiste; mais il ne semble pas qu'il ait jamais travaillé l'ivoire.

4° La *statue en bronze du saint Jean-Baptiste du baptistère de Pise*. Martini affirme que cette statue colossale est de Jean Bologne. Cette assertion n'est appuyée sur aucun document, et il est difficile d'admettre qu'aucune mention de cette statue, assez médiocre d'ailleurs, n'ait été faite par les auteurs qui se sont occupés de la vie et des œuvres du grand sculpteur flamand.

5° La *Tempérance de l'évêque Milanesi*. Statue en marbre. Baldinucci, qui l'avait attribuée d'abord à Jean Bologne, reconnaît lui-même son erreur, et constate que cette statue, qui n'est pas sans valeur, est de la main du sculpteur florentin Giovanni Caccini.

6° Le *groupe de Mercure et Psyché*. Ce groupe en bronze, haut de 2ᵐ,35, se trouvait d'abord à Marly, d'où il fut transporté à Saint-Cloud, devant le château. Il est aujourd'hui dans la grande allée latérale du jardin des Tuileries.

Que ce groupe rappelle à la fois *le Mercure volant* et *l'Enlèvement de la Sabine;* qu'il se recommande par certaines qualités qu'on distingue dans les œuvres de Jean Bologne, nous ne le nions pas; mais le silence absolu des écrivains et des critiques italiens, l'absence de toute inscription, et pour ainsi dire de toute signature, ne nous permettent pas d'affirmer que ce groupe, d'ailleurs fort estimable, soit de la main du maître[1].

Nota. — Il y avait au château de Compiègne une copie très fidèle du *Mercure volant*, sortie sans doute de l'atelier de Jean Bologne. En 1872, cette jolie statue a été transférée dans une des salles du Louvre. Elle a dû être placée dans l'origine au château de Saint-Germain, où elle semble avoir été destinée à surmonter une fontaine. En effet, dans le souffle de Borée qui sert de soutien au Mercure,. on remarque quatre tubes dont l'eau devait jaillir.

Nous rappellerons, en terminant, que le grand artiste abandonnait ses modèles à ses élèves et les autorisait à en faire des reproductions ou des réductions. C'était pour eux un moyen de faire fortune, tant était répandue la réputation du maître, et tant on attachait de prix à tout ce qui sortait de son atelier. De là le nombre si considérable des crucifix, des statuettes et des petits bronzes qu'on admet trop facilement comme étant de lui, et qui ne sont que des imitations souvent fort habiles.

1. Le groupe est attribué à De Vries avec beaucoup de vraisemblance.

CONCLUSION

Notre tâche est accomplie.

Nous avons raconté la vie de Jean Bologne. On l'a vu uniquement amoureux de son art, ambitieux de gloire, désintéressé comme Donatello, et tenant l'argent pour chose vile. On a pu apprécier son caractère droit et loyal, sa nature ouverte et bienveillante, ses rares qualités morales.

Nous avons ensuite énuméré et décrit ses innombrables travaux. Ses compatriotes le connaissent mal, parce qu'ils ne possèdent pas ses œuvres. C'est l'Italie qui les a inspirées, qui les a vu naître et qui les garde avec un soin jaloux. Mais si c'est en Italie qu'il a fourni sa carrière, c'est en France qu'est placé son berceau. Qu'il serve de lien entre les deux pays.

Sa renommée, dont il lui a été donné de jouir, n'a fait, après sa mort, que se confirmer et grandir. Comment a-t-il été jugé par les critiques les plus autorisés ? Recueillons leurs témoignages.

« Jeune encore, dit Vasari, il est du mérite le plus rare. Il a fait de grands et importants ouvrages, qui lui ont ouvert un vaste champ où il a déployé toutes les ressources de son talent[1]. »

« Il fut doué du plus beau génie, écrit Cicognara ; et il s'éleva au-dessus de tous ses contemporains par le goût et l'élégance dont il fit preuve dans la composition de monuments riches et grandioses[2]. »

1. « Giovane veramente rarissimo... ha fatto opere grandi e d'importanza, nelle quali ebbe largo campo di mostrare la sua molta Virtù. (Vasari.) »
2. « Egli fu dotato di bellissimo ingegno... Si elevò su tutti i contemporanei, singolarmente per il suo gusto di comporre con eleganza i monumenti grandiosi e richissimi. (Cicognara.) »

« L'immortel Jean Bologne, de Douai, s'écrie Fontani, cet homme si cher aux beaux-arts, et qui ne saurait jamais être assez célébré[1] ! »

Nous pourrions multiplier ces citations; l'hommage rendu par des Italiens à un artiste étranger ne sera pas suspect.

Ces éloges sont-ils mérités?

Il est juste de tenir compte de l'opinion de connaisseurs, un peu sévères peut-être, dont l'approbation n'est pas aussi absolue.

Ils ont adressé à Jean Bologne deux reproches :

I. N'est-il pas quelquefois maniéré? Est-il toujours exempt d'affectation?

Ce premier reproche ne vise pas ses grandes œuvres. Dans ses statuettes on a pu signaler certaines poses étudiées, certains détails prétentieux. On n'y retrouve pas peut-être le naturel, l'admirable simplicité qui caractérisent l'art grec. Mais, parmi les artistes modernes, en est-il un seul qui ait égalé les Grecs, ces maîtres incomparables? Ce qui reste hors de toute contestation, c'est que notre sculpteur, dans toutes ses compositions, a laissé des modèles de grâce et d'élégance.

II. — Pygmalion a donné la vie à sa statue. Jean Bologne a-t-il renouvelé ce miracle? A-t-il animé ses figures? Ne manquent-elles pas d'expression, de physionomie?

Si cette critique peut s'appliquer à quelques-uns de ses ouvrages, combien elle est loin d'être générale?

Quelle expression ne trouve-t-on pas dans son *Christ de la Liberté,* dans ses crucifix, dans sa *Déjanire,* dans plus d'un personnage de ses bas-reliefs! Lui aussi a dérobé le secret divin, il a fait respirer le marbre et le bronze.

Comment ne pas être frappé de la variété et de la souplesse de son talent! Que n'a-t-il pas tenté? Quelle veine a-t-il laissée inexplorée? Quelles difficultés n'a-t-il pas affrontées et vaincues?

Si d'une main puissante il bâtit dans de justes proportions le formidable *colosse de Pratolino,* d'un doigt habile et délié il façonne à ravir le petit *Hercule* en or du cabinet des Gemmes.

Avec le bronze il crée le *Mercure volant.*

Des veines du marbre il tire le groupe de la *Sabine.*

1. « *L'immortale Giovan Bologna di Douai... uomo si caro alle belle arti... il non mai bastamente celebrato ! (*Fontani.*) »

Il élève à Bologne et aux *Boboli* de Florence les deux fontaines monumentales du *Neptune* et de *l'Océan*.

Il érige sur la place de la Seigneurie, à Florence, *la statue colossale de Cosme I^{er}*, une des trois plus belles statues équestres de l'Italie moderne.

Sous sa direction et d'après ses dessins, s'exécutent *les trois portes de bronze de la cathédrale de Pise*, qui ne sont surpassées que par les portes de Ghiberti.

Architecte et sculpteur, il construit et décore la chapelle Salviati à Saint-Marc, la chapelle *del Soccorso* à l'Annunziata.

Ses *bas-reliefs* sont autant de tableaux, aussi remarquables par leur ordonnance que par leurs heureux détails.

La beauté de ses nombreux *crucifix* a excité l'admiration universelle, et la justifie.

Il a dû une grande part de sa popularité à ses *Vénus*, à ses *Baigneuses*, à ses petits bronzes, où il s'est montré si ingénieux et si gracieux.

Dans les travaux si délicats de l'orfèvrerie d'art, il a rivalisé avec Benvenuto Cellini.

Veut-on porter sur Jean Bologne un dernier jugement ?

Simone Fortuna a dit de l'homme : « C'est bien la meilleure créature qui se puisse rencontrer. »

Quant à l'artiste, notre éminent et savant sculpteur, M. Guillaume, l'a apprécié d'un mot : « C'est un maître, nous a-t-il dit, et un maître qui possède tous les secrets de son art. »

APPENDICES

APPENDICES

APPENDICE A (p. 29)

LETTRE DE CATHERINE DE MÉDICIS AU PRINCE FRANÇOIS

(*Arch. med.* Carteggio di Francia, numerazione II, filza I).

Fontainebleau, 25 mars 1567.

Mon Cousin,

Pour ce que je désire singulièrement que la statue que je faiz faire a Rome soit achevée, et mise en telle perfection qu'elle puisse correspondre à l'excellence d'ung cheval qui est jà fait pour servir à cest œuvre, je vous prye vouloir pour quelque temps licentier et bailler cougié à ung nommé Jehan Boullongne, sculpteur, qui est à votre service, pour s'en aller à Rome, besongner et mettre la main à ce que dessus, suivant ce que luy dira et fera entendre de ma part le sieur Hannibal Rucelay, auquel j'escriptz bien particulièrement pour cest effet : et, m'aseurant que en ce vous serez contant de me gratiffier, je ne vous feray la présente plus longue, si n'est pour prier Dieu, mon cousin, qu'il vous ait en sa très sainte et digne garde. Escript à Fontainebleau, le XXV° jour de mars 1567.

De la main de son Secrétaire ; puis de sa propre main :

Je vous prie, mon cousin, de me refeuser de comender au dist Jean Bolognese de aler a Rome pour fayre la stateue du Roy mon Signeur, et cet vous me faystes cet plesir je metre

pouine de le reconestre come eun de plus grent que pour cet heure je puise resevoyr, et, m'aseurent que ne me refeuseres, ne vous en fayre plus long discurs.

Votre bonne cousine,

CATERINE.

APPENDICE B (p. 32)

(Arch. med. Carteggio di Cosimo e Francesco; filza 211).

SeraVezza, 24 mai 1569.

Illustrissimo signore, Principe, Patrone mio,

So que a V. E. I. piacchi pieoù et fatti que parolla; per qesto io aspettati sino a la preuzenti a escrire queste duo verso per farli intendere que io sono a fina delle facendo, cio è el tanti que lie m'a comeso. Ogio avenne conduti el marmi per la *Fiorense* de Vostro E. I. a Marina. Pasando per Seravese el popolo se et resentito con grandissimo alegresse, cridando : *Palle! Palle!* remore di campana, arquebouse, tronbon, cornemouse. Et grando espaso a vedere balare omo vece et dona, per la gran satisfasion que ano avouto a vedere la prima figoura di marmi bianco ocire di quel monto del *Haltissimo*; e ano fato tanto el gran cridara *Palle!* que per me crede que l'averano sentita sino Cararra.

Et se io sono estati pieoù que la ragioni in questo monto, V. E. I. mavera per escousatti Tout cave dove non se mai exercitato, nel principe si va de la difigoulta; et encora avenne avoutto cative tempo, cio è aqua asai, que si a itierotto le facendo. Domano, se sara possibile si carguera la figoura; et le 4 pecete di marmi bianco sono cavatti et esbosatti, e fra 2 ou 3 di serano a Marina. In soma, se sera posibile, volio vedera el tout in mare avoto partirmi. La tasse de Micio, in 3 ou 4 di sera finito desbosaro, et son cavati le pietro de Micio que vano ne lad. fonta.

In soma el barbon se e portato bene in queste pocquo iorno que io da estaro qua. Se V. E. I. avese besonio daltro coso di questo arto, mi sera favo di farme intendro, perque io vorie potere endevinare a servirle, perque el pocquo que io so di questo arto, le o estudiato al le spese di V. E. I. Pregando Idio vi conservi.

Di Seravese, scritto a la filosofo a di 24 di magio 1569.

Di V. E. I.

Servitor

GIOVANE

BOLONGNA.

Ill^{mo} S. principe^e patron) mio

... a v. e. i pi adgi piecn ef fatto parolla p questi io
aspetatti fina a la preyenti a escn in queste dus verso p farti
intendri q io sono a fino de le facendo cio e el tanti q lo
ma conefo ogio aneme todoufi el marmi p la fiorenft
de vostro e i a marina pafando par feranse e popelo fe ef
refentito con grandifimo alegreffo cridando palle palle remore
di campana arqne bonfo troubon cornemoufe Et grando efpafo
a vedero baloro oma vece ef dona p la gran faftifafion q
ano anoufo a vedero la prima figonra di marmi bianco
oci ro fuora di quel monto del faltifimo ef ano fato tanti
el gran cridara q p me crede q caneramo fentita fina
caroro Se io fono ftati piecn q la ragion in
questo monto e i maudia p efconfatti lane
dove no fe mai exccrcitato nel principe fi de la difigonlta
ef encora aneme lanoufto cat ine tempo cio e agna afai fi
a itrerolto le facendo domano fe fera pofibelo fi carghera la
figonra ef le 4 pecette di marmi fono canatti ef efpofatti e fra 2 on 3 di ferano a morina
in foma fe fera pofiblo foho vedera el tonf in maro anoto
ptirmi la tafo de micio in 3 ou 4 di fera fimto def bofcno
ef fon canati le pietro de micio q vano ne fonfa
in foma q el barbon fe e portato bene in queste pocqno
tornoq io da eftaro qna fe v. e. i anefe daltro cafo di queste
arto mi fera fano di farme intandro pq io vorie poteri endori
nare a fernirle pq el pocqno q io fo di queste arto leo eftndinto
al lefefo di v. e. i preqnndo idio v coferni di feva mefo
Scritto a la filifaie a di 24 di magio 1569

V. e. il Seruitor

SIMONE FORTUNA AL DUCA D'URBINO

(Manoscritto della galleria degli *Uffizi*)

Da Firenze, 27 octobre 1581.

Andai anche a trovar Gio Bologna, che sta due miglia dicosto; il quale per esser huomo tanto raro et favoritissimo del gran duca, io per l'adrieto ho cercato di acquistarmi assai; et credo non mi voglia male, perchè ho sempre celebrato le cose sue, spetialmente alla presenza di Sua Altezza, essendosi diguata et compiaciuta di mostrarmele ella medesima più volte, massime a Pratolino. Egli è poi la miglior persona che si possa trovar mai, non punto avaro, come dimostra l'esser poverissimo, et in tutto et per tutto volto alla gloria, havendo una ambitione estrema d'arrivare Michellagnolo; et a molti giuditiosi par già che l'habbi arrivato, et vivendo sii per avansarlo, et tale opinione ha il gran duca ancora.

In somma, doppo haverlo messo, come bisogna, in molta dolcezza, fecegli l'instanza per un grand'amico mio, conforme in tutto all'ordine di V. E.; et egli, inanzi che mi dicese altro, cercò, molto di sapere se le statue havevano a servir per me o per chi, o se volevo mandarle fuori di Firenze. Risposi a questo come mi parse a proposito; la conclusione è questa, doppo molte parole et discursi : che in marmo non può faire in modo alcuno le due statuette che desidera V. E., perchè in lavori si piccoli non potrebbe ricevere aiuto alcuno, cioè bisognerebbe che tutto facesse per se stesso; ingannar non vuole nessuno, et ha le mani in mille cose, non solo per il gran duca et la gran duchessa (che egli hanno accresciuto la provisione a 50 scudi il mese); ma di consenso di lor Altezze fa la capella de' Salviati in S. Marco, doveva il corpo di S. Antonino, la cui spesa passerà 4,000 scudi, et è molto inanzi. Et egli vi ha l'humore terribilmente per la gloria. Il molte altre opere ha le mani, tutte d'importanza, et presto uscirà fuori un gruppo di tre statue a la fronte della Judittà di Donatello su' la loggia de' Pisani; la statua del duca Cosimo nei magistrati, e un cavallo Traiano che getta di bronzo due volti grande quanto quello di Campidoglio, a fronte del gigante di Mich. Agnolo; e tanto potesse supplire quanto da ogni parte vien ricercato etiam col mezzo del gran duca! Ma se V. E. le volesse di bronzo (come vuole il gran duca tutte le cose piccole), in tal caso, promette di servir ottimamente, et darle finite, disse, prima di un anno, ma per mio amore s'ingegnerà di darle in sei et al più in otto mesi, peschè, fatti i modelli di cera o di terra, che si fan presto di sua mano, darà nel medesimo tempo a far le forme, il gesso et a ripularle poi agli orefici, che tiene a posta per Sua Altezza, per la quale ultimamente ha fatto *le XII forze d'Hercole*, di grandezza di mezzo braccio, così stupendamente, che ogni uno dice non potersi veder cosa più bella, et che Michelagnolo nè Apelle haverebbero saputo far tanto.

Ha fatto degli altri lavori piccoli etiam per il re di Spagna et altri gran signori, tutti maravigliosi; et è questo huomo ora in un credito che non si può stimare il maggiore, come ho detto. Aggiunge che le statue piccole di marmo sono pericolose di rompersi, non che altro dal portarsi et trasmutarsi da luogo a luogo et da ogni minimo disastro et accidente; et non può l'huomo assicurarsi di fare capricci fuori dell' ordinario, come egli ha fantasia, acciò le cose sue siano differenti da gli altri, et vogliono grandissimo tempo.

Egli ha tre o quattro giovini, uno fra gli altri che di gia è in grado di molta eccellenza; et chi può havere delle cose di costui, fatte però col disegno di Gio Bologna, si tien contento et aventurato; et di tal mano sono la maggiore parte delle statue c'hanno i particulari della città. Questo tale lo farebbe, ma perchè anco esso è occupato molto, et è di corto per andare a portare una sua opera a Genova, vorrebbe del tempo assai.

Ci sono degli altri scultori assai, c'hanno fatto gli apostoli in S. Maria del fiore, il duomo, ma non sono a mille miglia (etiam l'Ammanato et Vincenzio de' Rossi c'hanno pur fatto delle cose rare et fanno), in tal riputatione et eccellenza a dirlo comme sta : voglio dire che quanto a me terrei più conto d' haver una cosa di mano de Gio Bologna che molte di qual si voglia altro di qua; et son anche come certo che se l'E. V. vedesse hora con l'occhio questi suoi lavori di bronzo, et quandio ogni giorno migliori, et come in essi, dico in quei di bronzo, si veggono tutti i muscoli, et l'artificio anche meglio che nel marmo, muterebbe opinione.

Ho fatto infinita calca per saper a un di presso la spesa, con ogni dignità et destrezza però, et non m' è riuscito, dicendo sempre che non stima denari. Non fece mai patti con nessuno, pigliando ciò che gli è dato et è necessario che ogn' un dice che non è stato mai pagato alla meta di quel che vagliono et sarebbono stimate le cose che ha fane. Ma tanto ho rimescolato, che ho ritratto che d'un *Centauro* fatto al cavaliere Gaddi, un' altra statuetta simile anche al signor Jacomo Salviati, suoi amicissimi, di 1/2 braccio, l'uno gli mandò drappi per 50 scudi, l'altro una collana di 60, perchè faceva professione di non voler nulla. Ho calculato che se gli potrebbe a rigore dare cento scudi della una ; et a mio giudizio sarebbono ben spesi, perchè essendo di sua mano, per mio credere, non s'harebbe havere timor che non fossero in somma eccellenza, perchè le cose c' ha fatte in gioventù che non gli son parse buone, ha usato et usa di comprarle maggior prezzo che non l' ha vendute, per guastarle; et più volte ha supplicato il gran duca che gli lasci rifare quella *Venere* che ha in camera, che V. E. dovetté vedere almeno la testa, nè mai ha potuto ottenerlo, di che si dispera, et hanne fatte molte querele meco, et con altri. Voglio inferire che se, si lascierà uscire di mano una cosa per sua (che in ciò non saressimo ingannati), sarà come harà da essere. Nel quale caso si potrebbe provedergli cento libre di bronzo, che costa in guilio la libbra, et andargli usando certe cortesie di tempo in tempo, magnative, facendo gran stima del vino buono, che così ha usato chi a voluto essere servito bene et presto da lui. Il quale non perde mai hora di tempo nè di nè notte, restando io stupito della gran fatica che dura senza pigliarsi mai nessuno spasso. ·

Hora V. E. deliberi che tanto eseguirò quanto comanderà. Hammi fatto quest' altra cortese offerta, che, se pur vorrà di marmo le statuette, et non di bronzo, di mano d'uo de' suoi creati, ch' egli chiama *Compagni*, farà un disegno et anche un modello di terra, ma non promette poi quella eccellenza che si desidera e meriterebbe un par di V. E. Questo è quanto mi sovvien per hora di dirle in tal materia. Se vorrà ch' io parli ad altri, comandi, et credo io ci saranno di quelli le faranno per manco assai.

Della *Venere* del signor Jacomo Salviati, lunga 3 braccia, di marmo, hebbe 300 scudi.

Bacio humilissimamente le mani di V. E. ill^{ma}, et prego Dio che la conservi felicissima. Di Firenze li 27 d'ottobre 1581.

D. V. E. ill^{ma}
dev^{mo} et oblig^{mo} servitore
Simone Fortuna.

APPENDICE D (p. 40)

AL S™ GRAN DUCA

(Lettera autografa)

S™° Gran Duca,

Io confesso apertamento a V. A. S. che io vengo solamente con la presente a farli reverensa, perchè la si degni ricordarsi del suo devoto ser™, come li disse, presso che vecchio e molto povero io spera fermissim¹⁰ i tante suo promesse, e masime nel ultimo è questo i quanto al mio negotio basti.

Quanto a quel di V. A. S. il groppo per la galeria camina et la festa sara a suo loco quando li tornaro. Che Idio cela renda, e conservi felice. Di Fiorense a di 28 febroio 1583.

Di V. A. S.

hum™° e fedel servo.

GIOBOLONGNA.

A LA Sᵐᴬ GRAN DUCHESSA DI TOSCANA

(Lettera autografa)

Sᵐᵃ Gran Duchessa.

In frà molto promesse che ho havute dal Sᵐᵒ G. Duca, mio Sʳᵉ, le ultime furno tanto chiare, et fermative che presto mi caverrià di povertà, che io mancheri troppo a nò le credere per ferme et vicine ad attenersi. Pure li altri suo negotie son grandi e molti da poterli alontanaro la mente nel presente occasioni. Per ciò se V. A. S. si degnerà soggiugnere ad una mia breve lettera che li scrive, pur una delle sue sante parole, veggo colorito ogni suo e mio buon disegno. Ne la prego e ne la supplico, acciò che anco essa habbia parte ne la mia felicità che da questo ha dependere. Il S. Iddio faccia et conservi V. A. S. felicissima sempre.

Di Fiorense, a di 28 febraio 1583.

D. V. A. S.

Humᵐᵒ et fedel Sʳᵉ

GIO BOLONGNA.

A LA Sᵛᴬ GRAN DUCHESSA DI TOSCANA

(Lettera autografa)

Sᵐᵃ Gran Duchessa,

Il generoso e grato anima de V. A. S. et le suo promesse piene di liberalità, mi danno animo a ricordarli che la necessità mia et li annj che mi hanno condouto a la vecchiaia povero, sensa però mancaro mai di lavorare et servire, mi stringono a ridurre a memoria il Sᵐᵒ Gran Duca, nostro Sʳᵉ, che adesso vacono alcune cose, per quanto mj è detto, le quali, come scrive a S. A. S. poterano forse trarmi di mano de la povertà. Se a V. A. S. per suo soma cortesia piacesse di dirne un motto al Gran Duca, forse potrie essere che io non patirie pieu, et pieu non aspetterie d'essere cavato fuori di necessità; ne la suplico a dunque, et senza altro li prego felice e longa vita per aiuto di li povere.

Serʳᵉ suo et del Sᵐᵒ suo gran consorte.

Di Fiorense, a dì 9 marzo 1584.

D. V. Alt. Sᵐᵃ.

Obligatissimo Sᵗᵒʳ,

GIO BOLONGNA.

AL ILL. S. MIO OSS⁰ IL S. CAVAL⁰ SERGUIDI

SECR.⁰ DEL G. D. DI TOSCANA

Ill⁰ sig⁰. mio. Oss⁰.

Il bisogno in che io mi trovo, l' étà hormai grave, e le molte et salde promesse havute da Sua A. S. mi fanno ardito a mandare a V. S. I. la inclusa supplica, il contenuto de la quale a me par giusto, se l'interesse proprio non m' inganna. L'opere che io feci per S. A. S. con patto d'esserne pagato, nel tempo che solo per intertenirmj hebbi scudi 13 il mese furno assaj più che non si narra, et furno stimate assaj più che questa merzè che io chieggo; ma io non voglio nulla per dovetto, anzj tutto per dono.

Et in vero, quando non fusse per altro che per la pochissima spesa con la quale ho condotto per S. A. S. tante e tante opre, così per avanti come dapoi che mi fu cresciuta la provisione S. A. S. non harebbe a tener per male impiegata questa merzè che li domando, come sanno li suoi ministri, a rispetto de li altri scultori che la servono; et non ho mai pensato se non a servirla con avanzo suo, et presto et bene, senza chieder per me opra per opra. Adesso se mi fa merzè di 1500 scudi, e io ve ne aggiunga aitantj, mercè de li amici e parenti miei, apparirà pure che tutto sia dono di S. A. S. e di 1500 che me ne darà, glene renderò subito in gabella da 250,. et spenderò il suo dono e'l mio nel suo Stato, nè haro causa d'esserli più molesto, nè di vergognarmi dj non havere in tanto tempo con tanto lavorare saputo avanzare da vivere, quando pur vedo parecchi miej servitori e scolarj, che partiti da me con quel che da me hanno appreso, et con miej modell, si sono fatti ricchissimi et honoratj; et mi pare che di me si ridano, che per voler pure stare al servitio di S. A. S., ho rifiutato partiti larghissimj si in Spagna con quel re, come in Germania con l'imperatore.

Hora io non me ne pento, et spero non havermene a pentire mediante la bontà di S. A. S., cola quale prego, V. S. I. che vogli spendere per me quattro parole, nele quali io non sono punto pratico, havendo messo il mio studio più nel fare che nel dire. E raccomandandomi a S. A. S., prego dirli che l' animo mj dice che in questo san Giovanni la si degnerà farmj lieto et honorato; e con questo a lej baciando la mano, mi offero e racommando.

Di Fior⁴ allj..... di giugno 1585.

Ho per mano 2 possessionj, l' una a Parolatico, l'altra verso l'Impruneta, di detta valuta di ꝛ l'una,

Di V. Sigr. Ilima.

GIO BOLOGNA.

DIPLOME CONFÉRANT LA NOBLESSE A JEAN BOLOGNE

RVDOLPHVS SECVNDVS

DIVINA FAVENTE CLEMENTIA ELECTUS ROMANORUM IMPERATOR SEMPER AUGUSTUS AC GERMANIÆ;

Hungariæ, Bohemiæ, Dalmatiæ, Croatiæ, Sclavoniæ, etc., REX; Archidux Austriæ; Dux de Burgundiæ, Brabantiæ, Stiriæ, Carinthiæ, Carniolæ, etc.; Marchio Moraviæ, etc., Dux Lucemburgiæ ac superioris et inferioris Silesiæ, Wirtembergæ, etc.

TECKÆ Princeps Sveuiæ; Cómes Habspurgi, Tyrolis, Ferretis, Kyburgi et Goritiæ; Landtgravius Alsatiæ; Marchio Sacri Romani Imperii, Burgondiæ ac superioris et inferioris Lusatiæ; Dominus Marchiæ Sclavonicæ, Portus Naonis et Salinarum, etc.

FIDELI nobis dilecto IOANNI BOLOGNÆ gratiam nostram Cæsaream ac omne bonum. ESTI nos DIVINO nutu ac providentia, in sublimi Sacri solij imperialis fastigio collocatos vel ipsius DEI OPT. MAX., quo cuncta bona tanquam è perenni fonte manant, exemplo comprimis decet munificentiæ nostræ radios lungè lateq. diffundere, potiorem tamen rationem existimamus esse habendam eorum, qui præter honestam generis originem tum morum integritate, aliisue egregijs virtutibus præditi, se promptis obsequijs commendatos ac præ cæteris gratia et fauore nostro Cæsareo dignos reddunt. Id vero vel eam præcipuè ob causam vt non solùm illi, digna meritis suis premia adepti, in eo ipso rectè viuendi beneq. merendi studio magnis confirmentur, sed et alij, ijs quasi stimulis incitati, ad quæuis virtutis veræq. laudis et gloriæ conamina animum alacriter adjiciant. Etenim ipsa experientia docet, id non minus ad Maiestatis Imperatoriæ splendorem magis illustrandum, quàm Rempublicam iuuandam pertinere.

Vnde fit, quod nos benignè perpendentes, spectatam in te, IOHANNES BOLOGNA, tum vitæ morumq. probitatem clara cum generis origine coniunctam, tum vero diuersarum rerum scientiam, aliasq. insignes animi et ingenij bene compositi dotes, quæ quidem tales sunt vt conditionem tuam plurimum exornent atq. commendent : ad quas præterea accedit singulare quod dam de nobis sacroq. Romano Imperio et inclyta nostra Austriæ Domo benemerendi studium quod diversis occasionibus luculenter ac ita comprobasti, vt synceram illam, quam semper præ te tulisti, in nos fidei et observantiæ deuotionem vndequaq. testatam reddideris, et apud nos eo nomine gratiam tibi haud vulgarem conciliaueris, quin etiam eo nos induxeris vt minimè dubitemus te deinceps quoque non solum in eo, quo cæpisti, colendi ac demerendi nostri proposito constanter perseueraturum, sed et tuis omnibus pares ad eamdem curam suscipiendam stimulos adhibiturum esse : Equidem facere haud possumus, quin vicissim nostram in te propensi animi affectionem, eoq. tali munificentiæ nostræ Cæsareæ documento, quod virtutibus tuis conueniat, tibiq. et posteritati tuæ perpetuo honori ac ornamento sit, cognitam atq. spectatam relinquamus.

Ac proinde, motu proprio, ex certa scientia, animo bene deliberato, sanoq. accedente consilio, et de Cæsareæ potestatis nostræ plenitudine, te prædictum IOANNEM BOLOGNAM ;

omnesq. adeo liberos, heredes, posteros, ac descendentes tuos legitimos, masculos pariter et fæminas, ortos, æternaq. serie orituros, in numerum, cætum, consortium, statum, gradum, et dignitatem nostrorum et Sacri Imperii aliorumq. Regnorum ac Dominiorum nostrorum hæreditariorum Nobilium assumimus, extollimus et aggregamus : Vosq. omnes et singulos iuxta qualitatem conditionis humanæ Nobiles, ac tanquam de nobili genere et familia procreatos dicimus ac nominamus, adeoq. ab universis et singulis, cuiscunq. status, gradus, ordinis, conditionis ac dignitatis existant pro veris Nobilibus haberi, dici, nominari, honorari ac reputati volumus. DECERNENTES quod ubiq. locorum et terrarum tam in judicijs quàm extrà, in rebus spiritualibus ac temporalibus, ecclesiasticis et prophanis quibuscunq. necnon in omnibus ac singulis actibus et exercitijs, possitis ac valeatis ijsdem honoribus, officijs, juribus, libertatibus, gratijs, prærogatiuis, immunitatibus, ac beneficijs, vti, frui, potiri atq. gaudere, quibus alii nostri ac Sacri Romani Imperii aliorumq. Regnorum et Provinciarum nostrarum hœreditariarum nobiles, a quatuoranis paternis ac maternis geniti, vtuntur, fruuntur, potiuntur et gaudent, quomodolibet consuetudine bené de jure.

Quo vero perpetuum huius nobilitatis vestræ extet testimonium, ac plenius in oculos hominum incurrat, eadem authoritate nostra Imperiali, tibi supradicto IOANNI BOLOGNÆ et omnibus æquè liberis, hæredibus, posteris, ac descendentibus tuis legitimo ex matrimonio natis ac nascituris in infinitum utriusq. sexus infrascripta armorum insignia clementer dedimus, concessimus et elargiti sumus : Prout eadem virtute præsentium damus, concedimus atq. elargimur SCVTVM videlicet secundum latitudinem in duas partes æquales diuisum. Quarum altera inferior, scilicet cærulea vel azurea, repræsentet in modum trigoni, ternos globos aureos, sic quidem positos vt basis ac quilibet angulus superior vnum sibi vendicet. Altera vero superior quippe scuti pars, rubea, referat Leonem croceum pariter vel aureum pubetenus conspicum ; qui ad dexteram conuersus anterioribus pedibus sublatis globum itidem aureum tenere, cauda vero in dorsum longè reflexa, rictuq. hiante, et lingua inde rubea extensa, raptum præ se ferre videatur. Scuto incumbat galea aperta seu clathrata, Tornearia vulgo quæ dicitur, ornata serto, ex fascijs crocei vel aurei, ac cærulei siue azurei colorum, extremitatibus eorundem retro volitantibus, phalerisq. seu lacinijs eorundem colorum ab vtroq. latere mixtim circumfusis ac molliter defluentibus. E cuius cono exurgat pubetenus itidem Leo aureus, globum utroq. pede tenens, ac per omnia similis IIII, qui in Clypeo cernitur. Prout hæc in medio præsentis nostri Diplomatis coloribus suis ingeniosus depicta, ac visui obiecta apparent[1].

VOLENTES Edictoq. hoc nostro, Cæsareo firmiter statuentes, quod tu præfate IOHANNES BOLOGNA, ac omnes item liberi, hæredes, posteri et descendentes tui legitimi, tam masculi quàm fæminæ, nati atq. nascituri in infinitum, iam descripta armorum insigna perpetuo posthac tempore, in omnibus ac singulis honestis et decentibus actibus, exercitijs atq. expeditionibus, tam serio quàm ioco in hastiludijs seu hastatorum dimicationibus, pedestribus vel equestribus in bellis, duellis, singularibus certaminibus et quibuscunq. pugnis, eminus, cominus, in scutis, vexillis, tentorijs, sepulchris, monumentis, annulis, sigillis, clenodijs, tapetibus, ædificijs et suppellectilibus quibuscunq. tam in rebus spiritualibus quàm temporalib. et mixtis, omnibus in locis, pro rei necessitate, vestræq. voluntatis arbitrio, aliorum, Nobilium armigerorum more, libere et absq. impedimento aliquo habere, gestare ac deferre, ijsdemq. vti quouis ·modo possitis ac valeatis. APTI deniq. sitis et idonei ad ineundum atq. recipiendum omnes gratias, libertates, exemptiones, feuda, privilegia, vacationes à muneribus et oneribus quibuscunq., realibus, personalibus siue mixtis, adeoq. vtendum

1. Ici se trouvent les armoiries coloriées et dorées, assez médiocrement peintes au point de vue du dessin, mais dont les couleurs ont conservé leur première vivacité.

omnibus ac singulis juribus quibus cæteri à nobis et Sacro Romano imperio huiusmodi ornamentis insigniti atq. feudorum capaces atq. participes vtuntur, fruuntur, potiuntur, et gaudent, seu ad quæ admittuntur quomodolibet consuetudine vel de jure.

QUAPROPTER omnibus et singulis Electoribus, alijsq. Principibus, ecclesiasticis ac sæcularibus, Archiepiscopis, Episcopis, Ducibus, Marchionibus, Comitibus, Baronibus, Militibus, Nobilibus, Clientibus, Capitaneis, Vicedominis, Advocatis, Præfectis, Procuratoribus, Officialibus, Questoribus, Ciuium Magistris, Judicibus, Consulibus, Regum Heroaldis et Caduceatoribus, ac omnibus deniq, nostris et Sacri Romani Imperii, aliorumq. Regnorum et ditionum nostrarum hæreditariarum subditis ac fidelibus dilectis cuiuscunq. status, gradus, ordinis, conditionis, dignitatis aut præeminentiæ existant, serio mandamus vt te sæpe nominatum IOANNEM BOLOGNAM, omnesqu. liberos, hæredes, posteros ac descendentes tuos, legitimo natos, atq. æterna serie nascituros, masculos et fæminas, præscriptis nobilitatis et armorum insignibus, omnibusq. ac singulis priuilegijs, gratijs, libertatibus, jmmunitatibus, exemptionibus, jndultis, honoribus, dignitatibus et juribus, eo, quo in superioribus habentur modo, pacifice, quiete et sine omni prorsus impedimento aut contraditione vti, frui, potiri et gaudere sinant. atq. ab aliis id pariter fieri curent. Si quis autem præsens Edictum ac Diploma nostrum transgredi, vel ausu quopiam temerario violare conatus fuerit, is, præter grauissimam nostram et Sacri Imperij indignationem, quinquaginta marchorum auri puri mulctam, pro dimidia Fisco seu ærario nostro Imperiali, reliqua vero parte iniuriam passi, aut passorum vsibus irremissibiliter applicandam se nouerit ipso facto incursurum.

Harum testimonio literarum manu propria subscriptarum ac sigilli nostri Cæsarei appensione munitorum. DATUM in Arce nostra Regia Pragæ, die vigesima sexta mensis Augusti, anno Domini Millesimo Quingentesimo Octuagesimo octavo, Regnorum nostrorum Romani decimo tertio, Hungarii decimo sexta et Bohemici itidem tertio.

Rudolphus,
<div style="text-align:center">Jacobus Curtius a Penfftenau.</div>

Nobilitatio cum armorum insignijs pro Joanne Bologna, statuario.

Ce diplôme est sur parchemin de 65 centimètres 2 millimètres de hauteur sur 70 centimètres 7 millimètres de largeur. Au bas, renfermé dans une boite en bois, est appendu le sceau impérial en cire rouge, du diamètre de 12 centimètres 4 millimètres. Il est encadré dans un bord de cire jaune, lequel étant compris dans les dimensions, donne à ce sceau 16 centimètres 6 millimètres de diamètre. Il pend par double queue de fil d'or à torsade de soie noire. Ce sceau portant l'empreinte de l'aigle à double tête, est d'une belle conservation et d'une grande finesse de relief. Autour on lit en caractères romains : RVDOLPHVS SECVNDVS *Dei gratias electvs romanorvm imperator. Semper Avgvstvs ; Germaniæ Vngariæ, Bohemiæ, Dalmatiæ, Croatiæ* (Seconde ligne) *Sclavoniæ, etc. Rex. archidux Austriæ, dux Burgundiæ, Stiriæ, Carinthiæ, Carniolæ et Wurtumbergæ, etc., Comes Tyrolis, etc.*

Sur l'extérieur du pli du parchemin, partie latérale, à droite sur l'ourlet : BOLOGNA.
Sur le pli inférieur à côté des queues du sceau :

<div style="text-align:center">

Ad mandatum sacræ Cæs.
M^la proprium

ADENCK.

</div>

APPENDICE F (p. 45)

MAISON DE JEAN BOLOGNE

Sous le *cortile* couvert qui servait à déposer les ouvrages terminés, sont deux portes moyennes dont l'une, celle de droite, menait dans le logis d'habitation, celle de gauche dans l'atelier, aujourd'hui écurie. On y lit ces inscriptions encore bien conservées.

Au-dessus de la porte à droite, en regardant vers la rue :

> *Qui Gio Bologna larghi onori e preghi*
> *Dal gran duca Ferrando havvuti, al padre*
> *Gran Cosmo alzò la degna statua equestre.*

Au-dessus de la porte à gauche :

> *Dé toschi ai primi tempi tre gran duci eretto*
> *Di bronzi e marmi gran colossi, al fine*
> *Qui Gio Bologna stanza hebbe e riposo*

Au-dessus de la porte extérieure principale, qui de la rue donne entrée dans la maison, est le buste de Ferdinand Ier sur une console sculptée.

Après avoir appartenu à Pietro Tacca, élève de Jean Bologne, elle devint le local de l'Académie de dessin sous les Médicis. Léopold ayant transporté cette Académie sur la place de Saint-Marc, la maison fut vendue à la famille Quaratisi dans la deuxième moitié du XVIIIe siècle. Puis, en 1837, elle devint la propriété de M. Leonardo Bellini.

Sur la grande façade du jardin est une *loggia* ou terrasse dans la corniche de laquelle on lit sur le bandeau de l'architrave :

> *Johannis Bolognæ Belgæ.*

Cette maison est située via a Pinti, n° 6315, à Florence, entre la via delle Carrette et celle dei Pilastri.

Sur la façade extérieure, au-dessus du premier étage, on aperçoit encore les armoiries de Jean Bologne, en pierre sculptée. Le dessus de la porte d'entrée est surmonté du buste de Ferdinand Ier, grand-duc de Toscane, soutenu par une console élégamment décorée. Mais nous ignorons si ce buste est l'œuvre de Jean Bologne, ou s'il fut placé là plus tard, lorsque Tacca devint propriétaire de cette maison. La demeure de notre artiste a conservé l'aspect qu'elle avait au temps où il l'habitait. Les chambranles des portes et fenêtres sont en *pietra serena*, suivant le mode général des constructions à Florence. Il n'y a de moderne que l'étage élevé au-dessus de la portion de la maison qui composait les ateliers, séparés du corps de logis principal. Ces ateliers se trouvaient à l'endroit où l'on voit une porte cochère, et une petite à

côté : l'atelier où l'en retouchait les bronzes, où l'on exécutait les statues de marbre recevait le jour par les trois fenêtres grillées de la façade, dont une plus basse. Il était voûté en arc de cloître, et se trouve maintenant converti en écurie. De cet atelier on communiquait avec un *cortile* couvert et voûté, soutenu par des colonnes donnant directement sur la rue par la grande et petite porte attenante qui se voient sur la façade. C'est par cette grande porte que sont sortis les bronzes colossaux des statues équestres que fondit ce sculpteur et tous ses beaux ouvrages. Le *cortile* dut être le lieu où l'on rangeait les ouvrages terminés et en même temps une succursale des ateliers. Les inscriptions que nous avons rapportées, qui surmontent la porte qui mène à l'atelier et celle qui conduit au logis, constatent l'usage du *cortile* et rappellent les grands travaux auxquels Jean Bologne se livra dans ces lieux, rendus aujourd'hui à des usages vulgaires. L'atelier de fonderie où se trouvaient les fourneaux donnait sur la cour qui fait suite au *cortile*, et n'était séparé de l'atelier de sculpture que par un maitre mur.

APPENDICE G (P. 47)

GIOVANNI BOLOGNA A GIROLAMO DI SER IACOPO

(Arch. med. Carteggio di Ferdinando I°; filza 181)

Da Venezia, 27 octobre 1593.

Molto mag⁶⁰ S⁶ʳ mio oss͙ᵐᵒ.

A di 5 estant arivai in Venetia sane e di bono volia, per Idio gratia, insiema con li mie duo Giovano toute alegra, et io pieu che pieu, et soubito che il s⁶ʳ Cavalier Goncionis prezident di S. A. S., intezô la mia venouta, soubito mandò per me, et per suo cortezia me trova alogiato in casa suo; insieme à volsouto le mie duo Giovano, trattato et queresatta (Carezzato) con tant amorevolesa che pieu non potria dire, che sentirò la minouta a dirli a bocha per non esser longe. In quelo ponto il sig. Cavalier mo deto duo suo lettera ona di XI et laltra di XXVIII settembrio, el quali mi sono estato di grandissimo contento per me, per intendere che S. A. S. si ricordo di noi.

De pieù V. S. me fa sapere che la nostro opera di botega pasa bene, anzi benissimo; el segondo intendo del nostro Gio. Toudesch, soubito al mio ariva a Fiorensa metetema la statua del gran Cosimo a Cavallo.

Se la mia ariva in Venetia a estato alquando tarda, la causa a estato che a piovouto di molto giorno, arivato che fosimo a Milano. La nostra pertense di Venetia per Fiorenze sarà in cerchè à 13 del presento; la casson (cagione) che ce molto che veder; et teniama gran obliga al sig. Cavalier, da poi tante amorevolese recivema in casa suo. Di pieu ci mena per la cità a vedere le cose bella; che veramente lo trova affectionatissimo a li servizio di S. A. S.

In soma che la mia penna non et bastante a dirli il gran contento me è estatafatta in questa viagia, et sanità del corpo. Idio et suo A. S. Ringratiandolo del tout, bagiandene le mani.

Di Venetia à di 7 ottob. 93.

Aff͙ᵐᵒ per servirli,

GIOV. BOLONGNA.

Molto mag.co et mio oss.mo

A dì 5 estante arrivai in Venetia, sano et di bona vo-
glia, Dio gratia, insiema con li miei duoi giovani, fo-
la alegra Dio pien che piacq et subito che il sig.r cavalier
gentiluomini presidente S.A.S. intesi la mia venouta
subito mandò p me et p sua cortesia me tornai
alogiato in casa sua, insiema et disfonto le mie
duoi giovani trattato et carezzatti con tanta amorevoleza
che pien no possò dir io che sentirò la minouta a
dirli a bocha p no essere longo ... in quelo ponto il sig.r
cavalier ... me deto duo sua lettera ... et l'altra
di ... settembris segnai mi sono stato di grandissi.mo
contento ... p intendere che S.A.S. si ricordò di noi
... et me fa sapere che la nostra spera di botega
passa bene, anzi benissimo et segondo intendo del nostro
... fondescho subito al mio arriva a fiorenso me torna
di salma ... gran Cosimo a canalo/ Se la mia arriva
in Venetia a stato alguando tarda la causa a stato che
a piensulo di molto giorno arrivato che fossimo a
Milan/ la nostra partense di Venetia p fiorense sara p
cerche a 15 ... presento le cason che ce molto che vede
et fem'ama gran obliga alos canalier da poi tanta
amorevolese recinema ni casa sua di pien ci mena
p la cita a vedere li cosa bella che veramente le
torna affecionalissimo alo sig.re S.A.S. ... la soma che
la mia penna no et bastante a dirli il gran contento
me a stata fatta in questo viagra et sanita et corpo dio et
sno A.S. Ringrasiandolo del ... bagiandem le mani
di Venetia a dì 7 ottobro 1593

... florentio

... bolongna

ELÈVES DE JEAN-BOLOGNE

1. — *Pierre Franqueville*[1]

Pierre Franqueville était né à Valenciennes en 1548. A l'âge de seize ans, en 1564, il vient à Paris, où il fait un séjour de deux ans. En 1566, il se rend à Insprück, où il passe six ans. En 1572, il va à Rome et de là à Florence, où il présente à Jean Bologne des lettres de recommandation de l'archiduc Ferdinand. Il n'avait pas vingt-cinq ans. Le maître l'accueillit de grand cœur, comme compatriote, et il ne tarda pas à le distinguer.

En 1574, il le désigna à l'abbé Antonio Bracci, qui le chargea d'exécuter, pour sa villa de Rovezzano, un certain nombre de statues de marbre représentant *le Soleil, la Lune, Cérès, Bacchus, Flore, Zéphir, Pomone, Vertumne, Pan* et *Syrinx*. Il fit pour la demeure de ville du même abbé les figures de la déesse *Nature*, de *Protée* et de *Vénus avec un petit Satyre*. Ces œuvres de sa jeunesse reçurent l'approbation du maître, qui le jugea digne d'être associé à ses travaux.

Lorsque Luca Grimaldi obtint du grand-duc l'autorisation de faire venir Jean Bologne à Gênes pour embellir sa chapelle, Franqueville fut du voyage, et il fit plusieurs séjours prolongés dans cette ville où il surveilla l'exécution des six statues de marbre, des quatre évangélistes, de *saint Ambroise* et de *saint Étienne*, statues qui étaient en partie son œuvre (de 1575 à 1585).

Grimaldi lui fit faire en outre, pour son palais, deux statues en marbre, plus grandes que nature, représentant *Jupiter* et *Junon*.

Franqueville travailla aux deux groupes célèbres de la *Sabine* et du *Centaure*; puis, dans la grande chapelle de Saint-Antonin à San-Marco de Florence, d'après les cartons du maître, aux six statues en marbre de *saint Jean-Baptiste*, de *saint Dominique*, de *saint Thomas d'Aquin*, de *saint Antoine*, de *saint Philippe* et de *saint Édouard*.

Il participa encore aux travaux de Jean Bologne, dans l'exécution des fontaines surmontées des statues de *Cosme Ier* et de *Ferdinand Ier* à Pise; de la statue de *Ferdinand* à *Arezzo*; du *saint-Mathieu* d'Orvieto.

Il est difficile de distinguer les ouvrages qu'on ne doit attribuer qu'à lui seul. Faut-il compter parmi ceux-là les cinq statues de *Moïse* et d'*Aaron*, de la *Virginité*, de l'*Humilité* et de la *Prudence* dans la chapelle Niccolini à Santa-Croce? Et, dans un autre ordre d'idées, les figures en marbre de *Jason avec la Toison d'or*, pour les Zanchini, d'*Apollon* pour les Salviati, du *Printemps* sur le pont de la Trinité, du *Mercure* aux Boboli?

Il est sans doute l'auteur des deux statues de la *Vie active* et de la *Vie contemplative* qu'on voit encore dans la belle chapelle *della Madona del Soccorso*, à l'Annunziata, des deux côtés de la tombe de Jean Bologne. C'est le dernier et pieux hommage qu'il devait rendre à

1. Baldinucci. Notizie de' professori del disegno da Cimabue in qua. — Edizione accresciuta di annotazioni del Signor Domenico Maria Manni, t. VII. Firenze, MDCCLXX.

son maître avant de quitter Florence. Voici dans quelles circonstances il fut rappelé en France. Il avait sculpté en marbre, pour orner à Paris le jardin de Jérôme Gondi, un *Orphée charmant les animaux féroces*. En se promenant dans le jardin de Gondi, Henri IV remarqua cette statue, et manifesta le désir d'avoir l'auteur à son service. Après une courte négociation, Franqueville, en 1600, à l'âge de cinquante-deux ans, quitta l'Italie et devint sculpteur du roi. Il était accompagné d'un jeune élève, Bartolommeo Bordoni, qui devint son gendre, lorsque en 1606 il fut rejoint par sa femme et ses deux filles, Smeralda et Olympia.

Franqueville mourut en 1615, à l'âge de soixante-sept ans [1].

Il existe plusieurs portraits de ce sculpteur; le plus estimé est celui qui fut peint par Porbus. Baldinucci en cite un autre dont l'auteur est le peintre génois Giobatista Paggi.

II. — *Pietro Tacca*

Pietro Tacca était né à Carrare. On ignore l'année de sa naissance. Sa famille était dans l'aisance.

Jacopo Piccardi, maître tailleur, chez lequel il avait fait la connaissance de Jean Bologne, le présenta à ce maître qui lui fit le meilleur accueil, et qui remarqua son assiduité et ses progrès [2]. En 1601, lorsque Franqueville fut appelé en France, Tacca lui succéda dans la faveur du grand artiste, qui ne pouvait se passer de lui. Il lui fut d'un grand secours dans l'exécution de la statue équestre de *Ferdinand I^{er}* (1603-1608).

Après la mort de Jean Bologne, qui lui laissait sa maison et son atelier, il devint le sculpteur du grand-duc, qui, en 1616, lui conféra le droit de cité et le fit membre du conseil des Deux-Cents. Son premier soin, en 1608, fut de terminer les ouvrages que son maître laissait inachevés.

La statue équestre de *Henri IV* lui coûta trois années de travail. En 1611, il y mettait la dernière main; mais ce ne fut qu'en 1614 qu'elle arriva à Paris.

En 1616, la statue équestre de *Philippe III* était finie, et le grand-duc la faisait transporter en Espagne. Il fit, vers la fin de sa vie, la statue équestre de Philippe IV [3]. Les rois d'Espagne du XVII^e siècle étaient mauvais payeurs et pour cause; Tacca fut mal récompensé.

Il avait été chargé d'exécuter la statue colossale de *Jeanne d'Autriche*, femme du grand-duc François I^{er}, statue qui devait être érigée sur la place San-Marco. La destination de cette figure fut changée. Le grand-duc avait réussi à préserver ses États d'une famine qui désolait l'Italie, et l'image de la princesse autrichienne devint l'image de l'*Abondance* et fut placée dans le jardin des Boboli.

En 1615, Giovani Bandini ou dell' Opera avait sculpté en marbre, pour être érigée sur le môle de Livourne, la statue colossale de Ferdinand I^{er}. Tacca compléta le monument en ajoutant aux angles du piédestal *quatre esclaves turcs enchaînés*. Il est l'auteur du *sanglier de bronze du Mercato Nuovo*, des *deux fontaines de l'Annunziata*, enfin, des *trois statues de bronze des grands-ducs François I^{er}, Ferdinand I^{er} et Cosme II*, dans la chapelle royale de San-Lorenzo. Il mourut en 1540, après être resté quarante-huit ans au service des grands-ducs.

1. *Arch. med.* Cart. di Francia, 2^e num^{ns}, filza 125.

2. Cette présentation dut avoir lieu en 1592.

3. La statue équestre de Philippe IV par Tacca, placée d'abord dans les jardins du *Buen Retiro*, est aujourd'hui sur la *Plaza de Oriente*.

Il était généreux. Quoique son maître lui eût laissé l'usage de son mobilier, il en remboursa le prix aux héritiers, et leur racheta les immeubles de la succession, pour leur permettre, selon leur désir, de retourner dans leur patrie.

Tacca avait un fils, du nom de Ferdinand, sculpteur de mérite, dont l'œuvre principale est le devant d'autel de l'église de San-Stefano, magnifique bas-relief en bronze qui représente le martyre du saint.

III. — *Antonio Susini*

Antonio Susini était Florentin. La date de sa naissance est incertaine. Il eut pour premier maître Felice Traballesi; mais il usa du crédit de Jacopo Salviati, grand ami de son père, pour se faire admettre dans l'école de Jean Bologne.

Le maître fut frappé de son aptitude à travailler les métaux. Il l'employa d'abord à polir ses statuettes. Il lui donna une grande part dans les travaux d'exécution de la statue équestre de *Cosme I*er.

Il l'avait pris en si grande affection qu'il voulut l'avoir pour compagnon dans son voyage à Rome. Là, il lui fit faire des copies des statues antiques les plus célèbres, et entre autres de l'*Hercule Farnèse*, dont il fit jusqu'à cinq reproductions, qui toutes lui furent bien payées.

Il fut aussi du voyage de Lombardie.

En 1600, Jean Bologne, chargé de sculpter en marbre pour un tabernacle d'autel quatre figures d'évangélistes, confia ce travail à Susini, qui l'exécuta d'après ses propres modèles, à l'exception du saint Luc.

Il eut dès lors sa maison et son atelier. Il semble qu'il avait peu le génie inventif; mais il excellait à reproduire, dans des statuettes fort recherchées des connaisseurs, les principaux ouvrages de son illustre maître.

Il mourut en 1624.

IV. — *Gregorio Pagani*

Gregorio Pagani, né en 1558, mourut en 1605.

Nous ne le citons ici que pour la part très active qu'il prit, vers 1600, à l'exécution des célèbres portes de la cathédrale de Pise. Non seulement il surveilla tous les détails de l'œuvre entière, mais il fit de sa main les modèles des trois bas-reliefs, dont voici les sujets : *1° N.-S. Jésus-Christ en prière au jardin des Oliviers; 2° la Flagellation; 3° le Couronnement d'épines.*

Mon Oncle Le s.r Ottauio Rinacini me dist
il y a quelque temps que sur ce que uous
auies sceu que ie desirois faire faire leffi-
gie du Roy monseigneur a cheual enbronze
pour mettre an une place de la uille de
Paris uous auies intintion de faire faire
par de la lad effigie par les mains de
ian boulogne et me tanuoyer Cela me do-
nne suget maintenant de uous escrire celleci
pour uous prier che ieuis che uous me uoules
faire ceste courtoisie et craignant que led
ian boulogne ne tirne cet ouurage en lon-
gueur ou che mesme il ne la rand en per-
fettion a cause de sa uieillesse Ayant aussi
besoin dauoir le plustost che faire se pouir
lad effigie pour la faire peoser sur une
place che lon fait accomoder esperes sur
le pont neuf de Paris lequel san acestre
parfait, uous me facies ceste grace par-
ticuliere de me faire bailler le cheual de
bronze che uous aues cidevant fait faire
pour uous par led ian boulogne et sur lequel
est de present une effigie et au lieu dicelle
faire de peescher par luy mesme celle du Roy
affin che par ce moyen ie peuisse auoir le tout

promisse[m] et que le presant ch[eval] en desire
faire alast uelle de Paris y soit dautant mieux
recceu quil sera fait le plus a seroser, vous —
accroistres an ce faisant grande[m] lobliga-
tion que ie vous an auray sans ch[e] vous en
recevies beaucoup dincomodité car vous pourri-
res faire faire tout a loisir jear le mesme
ouvrier un autre cheval au lieu de celuy ch[e]
vous maures anuoye J[e] vous prie donc de
rechef de me faire ce plaisir et sur ce me
raccommandant affetueusem[ent] a vos bonnes
graces ie prie Dieu Mon Oncl[e] quil vous
conserue an par faitte sante De fontanableau
ce 29 daperil

V[ot]re bi[e]n bonne et affecti[onnée]
on[ne]e nie[c]e

Marie,

TESTAMENTO DI GIOVANNI BOLOGNA

(*Archivio generale di Firenze:* rogiti Franclsci quondam Philippi de Quorlis)

MDCV indict. 4 Settembre.

GIOVANNI DI GIOVANNI BOLOGNA DI DOV,AI DI FIANDRA, CAVALIER DI S. GIUSEPPE, &.

La sepoltura del suo corpo elesse nella chiesa della Nuntiata, nella sua sepoltura, con spesa honorevole ma moderata dichiaratione dell' infrascritto ser Benedetto Gondi.

Ancora ordina et vuole che si paghino a' Frati della Nuntiata Fior 500 — per rinvestirsi in boni stabili, cauti et sicuri, per dote della capella da detto testatore eretta in, detta chiesa, con carico ingiunto a' detti Frati, seguita la sua morte, di celebrare in detta capella una messa ogni settimana in perpetuo per l'anima di detto testatore, etc.

A Pietro del Tacca da Carrara, suo allevato, lasciò l'habitatione, per se et per una serva solamente, della casa di esso testatore, posta in Firenze, in Pinti, et dove di presente habita in compagnia del infrascritto Giovanni, suo herede, che a san Giovanni prossimo harà otto anni, insino a che detto Giovanni habbia finito anni diciotto, et così insino alla Natività di S. Giovanni 1616, et con l'uso insieme con detto Giovanni di tutte le cose che sono nello studio di detto testatore, et di tutte le masseritie che saranno in casa, delle quali cose dello studio et masseritie debba fare inventario et mantenerle.

(Seguono i leguti alla servitù che si tralasciano.)

In tutti gli altri suoi beni, comprendendo nominatamente il podere et beni di Quarata et di Tizzana, et tutti li beni donatili dal Ser^mo Gran-duca Francesco sotto il dì 25 luglio 1585. Suo herede universale instituì, fece, et esser volse, et di sua propria bocca nominò Giovanni di Dionisio di Seneca Bologna, suo bisnipote, con obligo di chiamarsi della famiglia di detto testatore, et portare le sue arme senza aggiunta alcuna; al quale Giovanni, dopo sua morte, sostituì vulgarmente et per fidei commisso e suivi filgi et descendenti maschi, legitimi et naturali, et di legitimo matrimonio nati a principio per egual portione, et in infinito per ordine successivo, sostituendo l' un all' altri attive et passive, et con detto carico di chiamarsi della sua famiglia, et portare l' arme come sopra : et mancando quando che sia detto Giovanni, che a Dio non piacia! senza figli o descendenti maschi legitimi et naturali, come sopra, o quelli quando che sia mancassero, all' ultimo che così morrà in tutto l'heredità, sostituì la Giaclena, sua sorella, essendo viva, se nò e suoi figli o descendenti, salva la prerogativa del grado, et secondo succederebbono ab intestato, et con detto carico di nome et arme.

Tutore et per debito tempo curatore di detto Giovanni ordinò et esser volse detto Pietro

da Carrara, etc. — Esecutore del presente testamento ordinò mess. Benedetto di Bartol. Gondi nobil. Fiorentino, etc.

Nota. — Ainsi, par ce testament, nous apprenons : 1° quelle fortune laissa Jean Bologue ; 2° que son père s'appelait aussi Jean ; 3° que son petit-neveu, Jean Sénéca, était âgé de huit ans en 1605, qu'il prit son nom et ses armes ; 4° qu'il ne restait pas à Jean Bologne de descendant par frère ; 5° que son petit-neveu avait une sœur nommée Jacqueline ; 6° que le grand-duc François I⁰ʳ lui fit présent d'un bien en 1585.

APPENDICE K (p. 54)

LE PORTRAIT DE JEAN BOLOGNE (ATTRIBUÉ A FRANQUEVILLE)

Dans la brochure qui a pour titre : *Quelques sculptures de la collection du cardinal de Richelieu*, M. Louis Courajod, après avoir apprécié à toute sa valeur le beau buste qui se trouve au musée de la Renaissance au Louvre, et qui représente Jean Bologne dans sa vieillesse, s'élève contre l'opinion généralement admise qui attribue ce buste à Franqueville. Il déclare que cet artiste était incapable d'exécuter une pareille œuvre : « Jean Bologne lui-même, dît-il, ou Pietro Tacca, voilà les seuls auteurs vraisemblables de cet ouvrage. » Ce n'est là qu'une présomption dénuée de preuves.

Il nous semble que M. Courajod est bien sévère pour Franqueville ; Jean Bologne l'était moins ; il faisait de lui un si grand cas que, après l'avoir associé à ses travaux les plus importants, il fit, on l'a vu, tous ses efforts pour le conserver. Ce n'est qu'après son départ que Tacca, dont je n'ai garde de contester le mérite, devint le disciple privilégié du maître. L'artiste qui a exécuté les groupes et les statues qu'on admire à Gênes et à Pise était assurément capable de sculpter le buste du Louvre. Ne lui disputons pas l'honneur de nous avoir conservé des traits de l'illustre vieillard auquel il devait sa renommée.

APPENDICE L (p. 56)

Molto Ill^{re} sig^{re} et Padron^e mio Colend^{mo},

Non poteva venire più a proposito la lettera che V. S. mi ha mandata del signor Alessandro Beccaria, per adempire al desiderio del signor principe di Val di Taro; poichè apunto un mio allievo, chiamato, Antonio Susini, ha gitato nelle mie forme di molte statuette per mandare in Allamagna; quali sono delle più belle cose che si possino havere dalle mie mani. Et per servire a V. S. et a quel signore, ho fatto che per mandare in Germania ne getti delle altre. E queste staranno a requisitione di questo signore.

Scrivo il tutto al detto signor Alessandro, dandoli raguaglio per minuto che figure sono, et delli prezzi, si come lui ricerca; quali gliene fo havere per il meglio mercato che sia possibile. *Io non vi ho interesse di sorte alchuno; poichè presto le forme gratis a questo mio allievo;* e però ho fatto che glie ne dia per il più basso prezzo che si possa, tanto più per servire a Vostra Signoria, alla quale tanto sono obligato per li molti favori che ho sempre da Lei ricevuti, come ancora Pietro Tacca, mio allievo, et scrittore della presente, quale humilmente baccia le mani a V. S., come faccio io, pregandoli da Dio, Nostro Signore, ogni aumento di felicità.

Di Fiorenza, il dì VI di agosto 1605.

Di V S. molto Ill^{re}
Devotiss^{mo} servitore,

Gio Bolognna.

1. Lettre autographe de la main de Pietro Tacca.

NOTE SUR LES AQUEDUCS

QUI ALIMENTENT LES FONTAINES DU JARDIN ROYAL DES BOBOLI

Ce fut Bernard Buontalenti qui fut chargé d'amener les eaux au jardin des Boboli. Il dut aller les chercher à plus de 8 kilomètres de Florence, à Monte-Reggi, dans le val du Mugnone, près de la route qui conduit à Borgo San-Lorenzo. A partir du hameau de Pian di Mugnone, l'eau rassemblée dans un premier réservoir est conduite par un petit aqueduc couvert jusqu'à un barrage, et de là jusqu'à un second réservoir plus important, celui *des Forbici,* qui se trouve dans la villa *della Querce,* alors propriété des Médicis, à 2 kilomètres de la porte de San-Gallo. Là, l'eau prend trois directions : 1° celle du conduit royal dont la bonde est fermée par un couvercle de bronze orné d'un feuillage d'acanthes attribué à Jean Bologne ; 2° celle dite de l'hôpital de Santa-Maria-Nuova ; 3° celle dite des particuliers.

Le conduit royal — *il condotto real* — suit la rue San-Gallo, dessert le casino de Saint-Marc, la fontaine du piédestal de la statue de Jean de Médicis, *delle Bande nere,* à l'angle de la place de San-Lorenzo, la fontaine du vieux marché, celle du marché neuf surmontée du sanglier de bronze de Pietro Tacca ; la fontaine du Neptune de l'Ammanato sur la place de la Seigneurie. Enfin il arrive aux Boboli après avoir longé le ponte Vecchio.

Le deuxième conduit alimente l'important hôpital de Santa-Maria-Nuova.

Le troisième porte l'eau sur la place de la Nunziata, où s'élèvent les deux vasques de Tacca, et de là à l'hôpital *degli Innocenti* ou des Enfants Trouvés.

Cet aqueduc parut insuffisant aux architectes du jardin des Boboli. Une seconde prise d'eau, venant de *San-Miniato in Monte,* alimenta un réservoir placé au sommet de la colline près de la statue de l'*Abondance.*

Quatre autres prises d'eau eurent encore lieu hors de la porte romaine.

APPENDICE N (p. 186)

BIENFAITS DES GRANDS-DUCS COSME I^{er} ET FERDINAND I^{er}

ENVERS LA VILLE DE PISE

(Extraits du Morrona. Pisa illustrata, t. II, page 56).

BIENFAITS DE COSME I^{er}

Marché aux grains, sur la place qui mène du *Borgo* à la place *del Grano* :

COSMO. MED. FLOR. DUCE. ÆDILIS.
PISANÆ. ECCL. FORUM. AC. FRUMENTAR.
PERFICI. CURAVIT. MDLIII.

Arsenal pour la construction des galères, ordonné par Cosme I^{er} en 1560. Au-dessus de l'arcade du milieu ·

FERDIN. M. CAR. MAG. DUC. ETRURIÆ. III.
MDLXXXVIII.

Université, fondée sur une maison achetée avec le terrain rue Santa-Maria à Livia Cosapieri, veuve d'Alexandre Venerosi. On y ajouta l'area de l'ancienne église de *San Lorenzo in Pellicaria* ·

COSMO. MED. FLOREN. DUCI. II.
GYMN. HOC. MAGNIFICE. INSTAURATO. AC. COLLEGIO.
INGENUORUM. SUÆ. DITIONIS. ADOLESCENTIUM.
LIBERALITER. INSTITUTER. 1550.

(En 1543, il avait rouvert l'Université, doté les chaires des professeurs d'un gros traitement, et l'avait établie sur le modèle de Padoue et de Pavie.)

1544. — (P. 162). *Jardin botanique*, fondé par Cosme I^{er}. Le premier de l'Italie par la date d'ancienneté. En 1595, Ferdinand le transporta au lieu où il existe aujourd'hui. Il ajouta une habitation pour le directeur rue Santa-Maria, où on voit son buste et une inscription de 1595.

1550. — *Palais grand-ducal*, élevé sur les ruines de l'antique, *Curia del podestà*, par Baccio Bandinelli.

1557. — Cosme I^{er} releva l'*Opera delle riparazioni per dar esito all' inondatione della cam-

pagna pisana, fondée sur le conseil de Laurent de .Médicis. Cosme I^{er}, au-dessus de *la loggia di Banchi*, établit la direction de cette administration avec le nouveau titre *Uffizio de' Fossi*.

1537. — Cosme I^{er} met sur un pied d'égalité toutes les villes de la Toscane, sans distinction des villes conquises. Pise surtout en profite. Il relève le commerce en établissant de riches manufactures.

1561. — Il fixe à Pise le *siège de l'Ordre de Saint-Étienne* pour favoriser la sécurité du commerce.

BIENFAITS DE FERDINAND I^{er}

Il donna 85 000 écus pour restaurer le *duomo de Pise* après l'incendie (t. II, p. 56).

On augmente l'impôt du sel de 4 quattrini à la livre pour dix ans, afin de réparer la cathédrale. Mais cette restauration étant terminée en 1603, le droit fut appliqué à l'*Uffizio de' Fossi*, de Pise).

1595. — *Collegio Ferdinando*, près des Enfants-Trouvés. Fondé en 1595 pour un certain nombre de jeunes gens, qui, aux frais de diverses cités et communes de la Toscane, viennent achever leurs études à Pise. Élevé sur l'emplacement de la maison habitée par le célèbre jurisconsulte Bartolo Alfani de Sassoferrato.

Inscription :

FERDINANDUS.MEDICES.MAGNUS.DUX.ETRURIÆ.III.HAS.ÆDES.QUAS.OLIM.BARTOLUS,
JURIS.INTERPRES.CELEBERR.INCOLUIT.NUNC.RENOVATAS.ET.INSTRUCTAS.ADOLESCENTI-
BUS.QUI.AD.PHILOSOPHORUM.ET.JURISCONSULTORUM.SCHOLAS.MISSI.PUBLICO.URBIUM.
ATQUE.OPPIDORUM.SUORUM.SUMPTUU.SEPARATIM.ALEBANTUR.PUBLICÆ.UTILITATI.CON-
SULENS.ADDIXIT.LEGESQUE.QUIBUS.IN.VICTU.VESTITU.VITAQUE.SIMUL.DEGENDA.UTE-
RENTUR.TULIT.ANNO.SALUTIS.1595.

Ils sont environ quarante.

1603. — Il restaure le *Palais des archives et de la chancellerie de l'Ordre de Saint-Étienne.*

Inscription :

MAGNO.DUCE.ETRURIÆ M.S.C.Q.P.PUB.ÆDES.
MAGNIF.INSTAURANDAS.CURAVIT.A.SAL.MDCIII.

C'était jadis le palais des magistratures de la république de Pise. Franqueville le restaura.

1603. — Il restaura l'*église de San-Francisco* ·

FERDINANDUS.MAGNUS.DUX.ETR.III.AN.SAL.MDCIII.

1605. — Il fit élever la *loggia de' Banchi* par Buontalenti.

1597. — Il restaura les *bains de Pise* — *lavacri* — et mit à leur tête un fameux médecin, Girolamo Mercuriale de Forli.

1601. — Il fit construire l'*aqueduc* qui amène de 4 milles les eaux salubres d'Asciano.

Inscription :

ACQUÆDUCTUM.A.FERD.MAG.DUCE.ETR.III.
SALUBRITATI.URBIS.INCHOATUM.COSMUS.II.
FIL.MAGNUS.DUX.IV.PERFECIT.AN.1613.

1603. — *La Fabricca pel ricovero de' legni, allorche carichi di mercanzie si trasportano per l'Arno a Livorno dal Canale detto il soltegno, senza toccare il mare :*

Inscription :

FERDINANDUS.MAGNUS.DUX.TERTIUS.
PUBLICÆ.UTILITATI.MERCIUM.SECURITATI.
EXTRUENDUM.CURAVIT.AN.SAL.1603.

Restaurò chiese e Palazzi, ond'è che tuttora vedesi sulle porte di alcune case il marmoreo busto di lui colle relative iscrizioni (t. III, p. 348) :

Nella casa Curini, nella Sighieri, e nella Pieracchi, presso l'ingresso del ponte della forrezza leggesi.

I.SER.FERD.MAG.ETR.DUC.CLEMENTIIS.PRINC.
AMPLIFICANDÆ.CIVITATIS.STUDIO
AC.FABRONIÆ.UPESSENGHIÆ.ABATISSIÆ.SOLERTIA.
A.D.MDXCVI.

II.CASA.PIERACCHI.PIAZZA.DI.S.SISTO.
MAGNUS.FERD.MEDICES.PATER.PATRIÆ.
VENIT.VIDIT.ET.REPARAVIT.

Les statuettes et les petits bronzes exécutés dans l'atelier de Jean Bologne et d'après ses modèles, étaient recherchés de son vivant, et plus encore après sa mort, par les souverains et les grands personnages.

M. Müntz, en consultant les inventaires conservés dans les archives des Médicis, en a extrait les indications suivantes :

En 1598, le grand-duc Ferdinand Ier envoie à la cour de France un *Mercure* et un *Triton* en bronze de Jean Bologne.

En 1611, le grand-duc Cosme II expédie au roi d'Angleterre Jacques Ier des statuettes en bronze de Jean Bologne (de la hauteur d'un 1/2 *braccio* ou de 2/3 de *braccio*) dont voici la désignation : une *Pallas*, une *Fortune*, l'*Enlèvement de Déjanire*, l'*Hercule et le Centaure*, un *Hercule armé de la massue*, un *Paysan en chasse*, un *taureau*, un *cheval*.

Dans son intéressante brochure *sur la collection du cardinal de Richelieu*, M. Louis Courajod nous apprend que le grand ministre avait un goût prononcé pour les œuvres de Jean Bologne, et qu'il cherchait à acquérir le plus grand nombre possible des statuettes et des petits bronzes sortis de l'atelier du célèbre artiste: Dans la liste des objets acquis par lui, liste qui comprend une trentaine d'articles, les *Hercules* et les *Centaures* se trouvent souvent répétés.

On sait que les empereurs d'Allemagne n'étaient pas moins curieux que les souverains de France et d'Angleterre de réunir des œuvres de notre sculpteur flamand. L'un d'eux, l'empereur Rodolphe, l'avait même anobli. Une collection de petits ouvrages de Jean Bologne se trouve au Belvédère de Vienne. Les rois d'Espagne et leurs ministres attachaient le plus grand prix aux œuvres de Jean Bologne.

Tenter d'énumérer les crucifix, les statuettes et les petits bronzes attribués au maître, et qui sont pour la plupart l'ouvrage de ses habiles disciples, serait entreprendre une tâche à peu près impossible, et qui n'offrirait aucun intérêt sérieux.

APPENDICE P

L'ŒUVRE GRAVÉE DE JEAN BOLOGNE

I. — *Le Mercure volant*.

1° Gravure au trait (1824).

(Hauteur de la planche, o^m,34, largeur o^m,28^r).
Storia della scultura de Cicognara, planche LVIII.
Au-dessus du Christ de la Liberté, du Saint Pierre et du
Saint Paulin.
(Di Gio. Bologna in Galleria di Firenze).

2° Gravure au trait (1836).

(Haut. o^m,15, larg. o^m,8).
Nouveau Guide de Florence. Chez Gaspard Ricci, 1836.
(Mercurio della Galleria, Statua di Gio Bologna.)

II. — *Le Groupe de la Sabine* (1801).

1° Gravure en lavis au bistre.

(Haut. o^m,22 3/4, larg. o^m,33 3/4).
Viaggio pittorico della Toscana. Fontani. Giuseppe Tofani,
3 vol. in-f°, t. I, p. 67.

2° Veduta della Loggia de' Lanzi (1704).

(Haut. o^m,32, larg. o^m,20 3/4).
Raccolta di statue antiche e moderne, data in luce sotto,
gloriosi auspicii della Santità di N.-S. Papa Clemente XI
da Domenico de' Rossi, etc. Rome, 1704. 1 vol. gr. in-f°.
(Gruppo di statue del Ratto delle Sabine, opera di Gio.
Bologna, in Firenze, nella gran pizza, sotto l' portico della
Guardia Svizzera).

3° Gravure au trait (1836).

(Haut. o^m,14 1/2, larg. 5°).
Nouveau Guide de la Ville de Florence.
(Ratto della Sabina. Gruppo di Giovan Bologna).

4° Gravure sur bois (1583). Esquisse à grands traits
sur papier gris verdâtre, imitation de dessin,
avec teintes à l'encre de Chine, rehaussée de ha-
chures en blanc (camaïeu).

(Haut. o^m,41 2/3, larg. o^m,18 1/3).
(Raptam Sabinam a Ioa. Bologna Marm. excut. Andreas
Andreani Mant. incisit, atq. Bernardum Vecchiettum dicavit
anno MDLXXXIII).

5° Gravure sur bois (1584) camieu.

(Haut. o^m,45, larg. o^m19 3/4).
La Statue est représentée sous un autre aspect.
Raptam Sabinam a Ioa. Bologna Marmi excultam Andreas
Andreani. Mant. incis. atq. equiti Nicc. Gaddio dicavit.
MDLXXXIV. Flor.).

6° Gravure sur bois (fin du xvi^e siècle) grossière. Le
groupe est posé à terre sans socle.

(Haut. o^m,19 1/8, larg. 9^e1/2).

7° Gravure sur bois (fin du xvi^e siècle) de la même
main que la précédente. Autre aspect.

(Haut. o^m,19 2/3, larg. o^m,9 3/4).

8° Gravure sur cuivre (deuxième moitié du
xvii^e siècle).

(Haut. o^m,29 1/3, larg. o^m,18).
Gravure ombrée avec fond de paysage sans socle.
A Paris, chez Desplaces. Dessiné par Ch. Natoire, gravé
par L. Desplaces.
(Enlèvement d'une Sabine. Groupe de marbre fait par jean
de Bologne, à Florence).

9° Gravure à l'eau-forte (fin du xviii^e siècle).

(Haut. o^m,06 1/2, larg. o^m,04).
Mauvaise petite gravure. Même aspect que la précédente.

10° Gravure à l'eau-forte (fin du xviii^e siècle).

(Haut. o^m,06 1/2, larg. o^m,04).
Mauvaise petite gravure. Autre aspect.

11° Gravure au burin, avec des tailles au pointillé
(1786).

(Haut. o^m,41 2/3, larg. o^m,25 1/4).
Le più eccellenti statue e gruppi che si veggono al publico
e nelle private Gallerie di Firenze, a vol. in-f°, Niccolo Pugni
e Giuseppe Bardi. Firenze, 1786.
(Gruppo in marmo dell' eccellente Scalpello di Gio. Bolo-
gna, esistente nella piazza di Firenze, sotto la loggia de'
Lanzi, rappresentante le tre età, Gioventù, Virilità et Vecchi-
ezza, nel ratto di una Sabina, per la forsa di uno Soldato
romano, presente il padre della donzella Allegranti del).

12° Gravure d'un burin délié (1777).

(Haut. o^m,25 1/2, larg. o^m,19).
Statue e gruppi in bronzo ed in marmo che sono in Firenze
alla Vista del publico, disegnate e incise di Ga (etano) Vas-
cellini Bolognese in Firenze (t. I).
(Ratto di una Sabina dell' eccellente scalpello di Gio. Bolo-
gna, esistente nella real piazza di Firenze, sotto la loggia de'
Lanzi. G. Vascellini del. et sculp.).

13° Gravure d'un burin délié.

(Haut. o^m,25 1/2, o^m,19).
Même recueil. Autre aspect.

14° Gravure au burin, médiocre (1780).

(Haut. o^m,07, larg. o^m,05 1/4).
Statue di Firenze. Gius. Volpini. Gravées par Gaet. Vas-
cellini.
La planche comprend trois autres sujets.
(Ratto della Sabina).

15° Gravure au burin. Esquisse légèrement ombrée
(1830).

(Haut. o^m,22).
La piazza del Gran-Duca di Firenze con i suo i monumenti.

diSegna tl da FranceSco Pieraccini, incisi da Gio. Paolo Lasinio, in-f', Firenze, Luigi Bardi.
La planche contient deux autres figures.

' Le Bas-Relief.

1° Gravure en taille-douce (1781).

(Haut. c^m,33 1/2, larg. o^m,39 1/4).
Le più eccellenti statue e Gruppi, etc. In-f°. Nicc. Pagni e GiuS. Bardi, 2 vol., 1586).
(BaSSo rilieVo in bronzo, poSto sulla R. piazza nella faccia anterìore della baSe della statua detta la Sabina. LaVoro di Gio Bologna. Ranieri. Allegranti del. Gaet. Vascellini, sc. 1781).

2° Gravure au burin (1780).

(Haut. o^m,10 1/2, larg. o^m,15 1/4).
Statue di Firenze (graVéeS par Gaet. VaScellini). — Gius. Volpini.
(Ratto delle Sabine).

3° Gravure au burin, eSquiSSe légèrement ombrée (1830).

(Haut. o^m,16 1/3, larg. o^m,21).
La piazza del Gran-Duca di Firenze co'suoi monumenti, etc. Firenze Luigi Bardi.
La planche contient en outre un autre sujet.

4° Gravure sur bois légèrement ombrée (1585).

(Haut. 76e, larg. 51e).
Le graVeur est Andreas Andreani.
Une partie du bas-relief. Le groupe du Romain à cheVal.

III. — La Vertu triomphant du Vice.

1° Gravure sur cuiVre (1786).

(Haut. o^m,40 1/2, larg. o^m,25 1/2).
Le più eccellenti statue, etc., l'agni et Bardi.
(Gruppo in marmo di mano di Giam Bologna nel Salone del palazzo Vecchio, rappresentante la Virtu che doma il Vizio, il cui modello eSiste nello studio di eSSo Scullore, presentamente Accademia di belle arte. Ant. Fili del. F. Gregori scolp.).

2° Gravure au trait (1824).

(Haut. totale de la planche o^m,29 1/2, larg. o^m,20 1/2).
Storia della Scultura di Cicognara, pl. LXVIII.
La planche renferme d'autres SujetS.

3° Gravure au burin. Très médiocre (1780).

(Haut. o^m,07 1/2, larg. o^m,05 1/4).
Statue di Firenze, Vascellini, Volpini.
C'eSt la 40e planche. Elle contient trois autres Sujets.

IV. — L'Hercule et le Centaure.

1° Gravure sur cuiVre (milieu du XVIIe siècle).

(Haut. o^m,42 3/4, larg. o^m,25 1/2).
Le più eccellenti Statue, etc., l'ugni et Bardi.
Uno dei Lapiti che combatte con un centauro. Gruppo eSistente al canto de' Carnescecchi. Opera di Giam Bologna. GiuS. Sorbolìni del. Ferd. Gregori, scol.

2° Gravure sur cuiVre.

(Haut. o^m,25 1/2, larg. o^m,19).
Statue e gruppi, etc. Gaet. VaScellini, Firenze, 1777.
(Centauro in marmo, opera Giam Bologna, eSistente al canto de' Carnesecchi).

3° Gravure au trait (1836).

(Haut. o^m,14 1/2, larg. o^m,10).
NouVeau Guide de Florence.
(Centauro).

4° Gravure au burin. Médiocre (1780).

(Haut. o^m,07 1/2, larg. o^m,05 1/2).
Statue di Firenze. VaScellini, Volpini.
La planche renferme trois autres Sujets.

5° Gravure au burin (1750).

(Haut. o^m,47 1/3, larg. o^m,67 3/4).
Veduta del palazzo Strozzi, del Centauro, et della Strada che conduce à Santa-Maria-NoVella, l'éunion de monumentS.
Jos. Zocchi del. Ber. Sgrilli Sculp.

. — Le Mars.

1° Gravure au burin (1704).

(Haut. o^m,30 2/3, larg. o^m,20 2/3).
Raccolta di Statue antiche e moderne, etc. Roma, Stamperìa alla pace, MDCCIV.
(Statua in bronzo di Marte GradiVo. Negl' orti Medicii).

VI. — La Statue équestre de Cosme Ier.

1° Gravure au burin, très médiocre (1780).

(Haut. o^m,07 1/2, larg. o^m,08 1/4).
Statue di Firenze. VaScellini, Volpini.
La planche contient trois autres sujets.

2° Gravure au burin, eSquiSSe légèrement ombrée (1830).

La piazza del Grand-Duca, etc. Pieraccini, Lasinio, Bardi.
(Haut. aVec le piédeStal, o^m,52 1/2).

3° Gravure sur cuiVre (1608). Peu fidèle.

(Haut. o^m,48, larg. o^m,37).
Fond de paysage aVec des bataillonS en marche.
(Florentiæ hanc Statuam Joannes Bologna, Belga effuxzit atque ex ære perfecit).

4° Gravure sur cuiVre (XVIIIe siècle).

(Haut. o^m,25 1/2, larg. o^m,18 3/4).
Statue e gruppi, etc. VaScellini, Volpini. Firenze, 1877.
(Statua equeStre di Cosimo I°, gettata in bronzo da Gio. Bologna, eSistente Sulla piazza del Gran-Duca).

5° Gravure au trait (1836).

(Haut. o^m,12 1/2, larg. o^m,11 1/2).
NouVeau Guide de Florence.
(Cosimo I°, statua equeStre di Gio. Bologna).

6° Gravure sur cuiVre (XVIIIe siècle).

(Haut. o^m,43 1/2, larg. o^m,27 3/4).
Le più eccellenti Statue e gruppi, etc. In-f°, Firenze, 1786.
N. Pugni et G. Bardi.
(Statua equeStre di Cosimo I°, gettata in bronzo da Gio. Bologna).

Les Bas-Reliefs de la statue de Cosme Ier.

1° Bas-relief de la face sud.

(Haut. o^m,10 1/2, larg. o^m,15 1/4).
Statue di Firenze. Vascellini, Volpini. Firenze, 1730.
(Ingresso Solenne di Cosimo I° nella città di Siena).

2° Bas-relief de la face nord.

(Haut. o^m,10 1/2, larg. o^m,15 1/4).
Même ouVrage.
(Creazione al ducato di CoSimo I° fattale dal Senato Fiorentino).

3° Bas-relief de la face est ou postérieure.

(Haut. o^m,17 3/4, larg. o^m,15.
La piazza del Gran-Duca di Firenze co' Suoi monumenti Firenze, presso Luigi Bardi, 1830, in-f°.
(Pas de légende).

4° Bas-relief de la face sud.
(Haut. o^m,18 1/4, larg. o^m,29 1/4).
Même ouvrage.
(Pas de légende).

5° Bas-relief de la face nord.
(Haut. o^m,18 1/4, larg. o^m,29 1/4).
Même ouvrage.
(Pas de légende).

VII. — *Statue pédestre de Cosme I^er aux Uffizi.*

1° Gravure d'un burin grossier, peu ressemblante.
(Haut. o^m,25 1/2. larg. o^m,19).
Statue e gruppi in bronzo e in marmo, etc. Vascellini.
Firenze, MDCCLXXVII. Frontispice.
(Ritratto di Cosimo 1°, Statua di Marino, opera di Giam
Bologna, con altre due Statue giacenti fatte da Vincenzio.
Danti.

2° Gravure au burin très médiocre.
(Haut. o^m.07 1/2, larg. o^m,05 1/3).
Statue di Firenze. Vascellini, Volpini, 1780.
Sur une même planche avec trois autres sujets.
(Cosimo 1°).

VIII. — *Statue équestre de Ferdinand I^er
à Florence.*

1° Gravure d'un travail très commun, peu ressem-
blante.
(Haut. o^m,25 1/2, larg. o^m,19).
Statue e gruppi, etc. Vascellini. Firenze, 1577, t. 1^er.
Statue équestre de Ferdinando I° in bronzo sulla piazza
della Nunziata, opera di Gio Bologna.

2° Gravure au burin médiocre, peu ressemblante.
(Haut. o^m,07 1/2, larg. o^m,05 1/2).
Sur une même planche avec trois autres sujets.
Statue di Firenze, etc. Vascellini, Volpini, 1780.
(Ferdinando 1°).

3° Gravure au burin vers 1770.
(Haut. o^m,34, larg. o^m,49 1/2).
Fabio Berardi inc.
Vue générale de la place de la Nunziata.

4° Gravure en manière noire.
(Haut. o^m,24 1/2, larg. o^m,32 1/3).
Luigi Garibbo ulpinse en 1826. Chez Nicc. Pagni.
Vue générale de la place.

5° Gravure en lavis au bistre.
(Haut. o^m,23 2/3, larg. o^m,33 2/3).
Viaggio pittorico della Toscana. Fontani, 1801. Chez To-
fani, 3 vol. in-f°; t. 1, p. 49.
Vue de la place.

6° Gravure en manière noire.
(Haut. o^m,13, larg. o^m,18 1/3).
Vue générale.

7° Gravure très médiocre, publiée vers 1845.
(Haut. o^m,47, larg. o^m,68).
Joseph Zocchi del., Ber. Sgrilli Sculp.
Vue générale

IX. — *Eglise de la Nunziata.*

1° Porta di Dietro del Coro nella Chiesa della SSma
Nunziata, architettura di Gio. Bologna.
(Haut. o^m,35 1/2, larg. o^m,24 3/4).
Scelta d'architetture antiche e moderne della città di Fi-
renze... dal celebre Ferdinando Ruggieri. 4 vol. in-f°. Chez
Joseph Bouchard. Firenze, 1755.

2° Veduta della cappella del Soccorso.
(Haut. o^m,34, larg. o^m,23 1/4).
Viaggio pittorico, etc. Fontani, Tofani. 3 vol. In-f°, t. I,
p. 51.

3° Gravure sur cuivre (1817).
Capella del Soccorso, etc.
(Haut. o^m,08, larg. o^m,04 1/2).
Même ouvrage. Edit. in-12.

4° Bas-relief. Pilate se lave les mains.
Gravure sur bois en camaieu (1585).
(Haut. o^m,44, larg. o^m,63).
A droite, sur le bouclier d'un Soldat on lit :
« Giam Bologna Scolp. — Andrea Andriano a Giovam-
Batista Deti gentilhuomo Florentino, 1585. »

5° Bas-relief. Portement de croix.
Gravure au burin vers 1780.
(Haut. o^m,30 1/2, larg. o^m,46 1/2).
Luigi Betti disegnò ; Gio. Bologna inv. scol. Firenze. Gio.
Batt. incise.

6° Bas-relief. Flagellation.
Gravure au burin vers 1780.
(Haut. o^m,31, larg. o^m,47).
L. Betti, etc., comme ci-dessus.

X. — *Le saint Luc d'Or-San-Michele.*

1° Gravure sur cuivre (xviii° siècle).
(Haut. o^m,25 1/2, larg. o^m,18 1/2).
Statue e gruppi, etc. Vascellini, 1777.
(S. Luca, evangelista, Statua in bronzo di Gio. Bologna in
una delle nicchie della torre d'Or-San-Michele).

2° Gravure en lavis au bistre.
(Haut. o^m,23 3/3, larg. o^m,33 3/4).
Veduta d'Or-San-Michele.
Viaggio pittorico. Fontani, Tofani, t. I, p. 63.

XI. — *La Fontaine de l'Isoletto, aux Boboli.*

1° Gravure en taille douce, bistre. Médiocre.
(Haut. o^m,17 1/2, larg. o^m,12).
Statue e gruppi, etc. Vascellini.
(Statua per un Simbolo dell' Oceano con le figure Sedente
di Gio. Bologna).
L'Océan de face.

2° Gravure en taille-douce, bistre. Médiocre.
(Haut. o^m,17 1/2, larg. o^m,12).
Statue e gruppi, etc. Vascellini.
(Statua per un Simbolo dell'Oceano, etc.).
L'Océan de profil, regardant à gauche.

3° Gravure en taille-douce, bistre. Médiocre.
(Haut. o^m,17 1/2, larg. o^m,12).
Statue e gruppi, etc. Vascellini.
(Statua per un simbolo dell'Oceano, etc.).
L'Océan de profil, regardant à droite.

4° Gravure en taille-douce, bistre. Médiocre.
(Haut. o^m,17 1/2, larg. o^m,12).
Statue e gruppi, etc. Vascellini.
(Statua di Ganimede, d'incerto autore, etc.)[1].

5° Gravure en taille-douce, bistre. Médiocre.
(Haut. o^m,17 1/2, larg. o^m,12).
Statue e gruppi, etc. Vascellini.
(Andromeda incatenata al sasso, per esser divorata ? della
Scuola di Gio. Bologna).

1. Ce n'est pas Ganymède, mais Persée.

6° Gravure sur cuivre.

(Haut. o^m,25 1/2, larg. o^m,19).
Statue e gruppi di marmo esistenti in Firenze entro il real giardino de' Boboli. Vascellini, 1779. t. II.
(Andromeda della scuola di Gio. Bologna).

7° Gravure sur cuivre.

(Haut. o^m,25 1/2, larg. o^m,19).
Même recueil.
(Il mare Oceano figurato da Gio. Bologna. In mezzo alla gran tazza nell' isola de' Boboli).

8° Gravure au burin, très médiocre.

(Haut. o^m,07 1/2, larg. o^m,05 1/4).
Statue di Firenze. Vascellini, Volpini, 1780.
(Oceano). Occupe le quart d'une planche.

9° Gravure au burin, médiocre.

(Haut. o^m07 1/2, larg. o^m,05 1/4).
Même recueil.
(Andromeda). Le quart d'une planche.

10° Gravure au burin, médiocre.

(Haut. o^m,07 1/2, larg. o^m,05 1/4).
Même recueil.
(Fausse dénomination du Persée). Le quart d'une planche.

XII. — L'Abondance au jardin des Boboli.

1° Gravure au lavis, bistre.

(Haut. o^m,23, larg. o^m,34 1/2).
Viaggio pittorico della Toscana. Fontani, 3 vol. in-f°, 1801.
(Veduta dell' interno del Cortile del palazzo Pitti).
Vue d'ensemble.

2° Gravure, manière noire, imitant le lavis.

(Haut. o^m,21 1/2, larg. o^m,18).
Luigi Bardi, Firenze, 1820.
(Veduta dell' anfiteatro de' Boboli, etc.).

3° Gravure en taille-douce, bistre.

(Haut. o^m,17 1/2, larg. o^m,12).
Statue e gruppi, etc. Vascellini.
(Statua dell'Abbondanza sotto Belvedere in Boboli; modello di Gio. Bologna, e scultura di Pietro Tacca).

XIII. — Baigneuse de la Grotticella, aux Boboli.

1° Gravure sur cuivre. Médiocre.

(Haut. o^m,25 1/2, larg. o^m,19).
Statue e gruppi. Entro il real giardino de' Boboli. Vascellini, 1779.
(Venere esce del Bagno, Statua in marmo nella Grotta de' Boboli, opera di Gio. Bologna).

2° Gravure médiocre.

(Haut. o^m,14 3/4, larg. o^m,10 1/4).
Frontispice du recueil de planches.
Statue di Firenze. Vascellini, Volpini, 1780.

3° Gravure en taille-douce, bistre. Médiocre.

(Haut. o^m,17 1/2, larg. o^m,12).
Vascellini.
(Femmina in atto d' uscir del bagno, di Gio. Bologna situata nell' interno della Grotta de' Boboli.

XIV. — Buste de Jupiter, aux Boboli.

Gravure au burin, très médiocre.

(Haut. o^m,7 1/2, larg. o^m,05 1/4).
Statue di Firenze. Vascellini, Volpini, 1780.
(Giove). Le quart d'une planche.

XV. — Colosse de l'Apennin ou Jupiter pluvieux.

1° Gravure en taille-douce (1834).

(Haut. o^m,13 3/4, larg. o^m,10).
(L'Italie, par Audot ; in-4°, Paris, 1834).
(Pratolino, colosso l'Apennino). Fond de paysage.

2° Gravure sur bois (1842).

(Haut. o^m,14 3/4, larg. o^m,11).
(Magasin pittoresque, juillet 1842).
(Pratolino). Fond de paysage.

3° Jolie gravure.

(Haut. o^m,24 12, larg. o^m,34).
Stefano della Bella. Suite de six vues de Pratolino, publiées un siècle après sous le titre : Descrizione della regia Villa, fontane e fabbriche di Pratolino. Bernardo Sansone Sgrilli ; in-f°, 1742).

XVI. — Palais Vecchietti, Florence.

Trois planches.

1. Finestra terrena.
(Haut. o^m,29 3/4, larg. o^m,20 3/4).
2. Finestra nel secondo ordine.
(Haut. o^m,31, larg. o^m,19 1/2).
3. Cammina nel Salotto.
(Haut. o^m,33 1/2, larg. o,^m22 1/3).
Architettura di Gio. Bologna.
Dans l'ouvrage intitulé : « Scelta d'Architetture, antiche e moderne della città di Firenze. Ferdinando Ruggieri, 4 vol. in-f°. Firenze, Guiseppe Bouchard, 1755. »

XVII. — Cathédrale de Pise.
I. Portes de bronze.

1° Trois planches, gravures au trait (1835).

1° Porte du milieu.
(Haut. o^m,17 1/2, larg. o^m,19).
Porta principale del duomo di Pisa.
2° Porte à gauche.
(Haut. o^m,34 1/2, larg. o^m,19).
Porta a sinistra del duomo di Pisa.
3° Porte à droite.
(Haut. o^m,34 1/2, larg. o^m,19).
Porta a destra del duomo di Pise.
Recueil intitulé : « Le tre porte di bronzo che adornano la facciata dell' insigne principale di Pisa. Disegnate ed incise da Guiseppe Rossi, con brevi cenni illustratio.

2° Trois planches, gravures au burin.

1° Porte du milieu.
(Haut. o^m,39 2/3, larg. o^m,20 2/3).
Æneæ valvæ regiæ, januæ basilicæ Pisanæ.
2° Porte à droite.
(Haut. o^m,36 1/2, larg. o^m,20 ;/3).
Æneæ valvæ dexteræ januæ, etc.
3° Porte à gauche.
(Haut. o^m,36 1/1, larg. o^m,20 1/3).
Æneæ valvæ sinistræ januæ, etc.
Dans l'ouvrage intitulé : « Theatrum basilicæ Pisanæ... curā et studio Josephi Martini. — Romæ, 1778, in-f°.

II. Id. Maître-Autel, Christ et Anges.

Gravure au burin.

(Haut. o^m,39 1/2, larg. o^m,25 2/3).
Theatrum basilicæ, etc.
(Tribuna major basilicæ Pisanæ cum tabernaculo).

XVIII. — Statue pédestre de Cosme I^{er}, à Pise.

1° Gravure au burin (1770).

(Haut. o^m,25 larg. o^m,40).
Veduta della piazza de' Cavoljeri di Pisa.

2° Gravure au lavis, bistre.
(Haut. o^m,23 1/4. larg. o^m,34 2/3).
Veduta della piazza de' Cavalieri.
(Viaggio pittorico della Toscana. Fontani).

XIX. — Le Christ de la Liberté, à Lucq:ues.

Gravure au trait (1824).
Le Christ, saint Pierre, Saint Paulin, sur une même planche.
Gravure au trait.
(Haut. o^m,34, larg. o^m,28).
(Cicognara, Storia della scultura).

XX. — Fontaine du Neptune, à Bologne.

1° Gravure au burin.
(Haut, o^m,40 3/4, larg. o^m, 52 1/2).
Giuseppe Benedetti incise l'anno 1747.
Alzata della fonte del Nettuno posta nella piazza maggiore di Bologna, etc.

2° Gravure en taille-douce.
(Haut. o^m,51, larg. 0,36 1/2).
Pianta della publica fonte di Nettuno, volgarmente detta del Gigante, etc.
(Piante con suoi alzati, profili, e notizie delle origini dell' acque che servono al publico fonte della piazza maggiore della città di Bologna. Marcanto nio Chiarini. Bologne, 1753. In-f°).

3° Gravure en taille-douce.
(Haut. o^m,31, larg. o^m,23).
Exemplar fontis eximiæ pulchritudinis ab S. P. Q. Bononiensi publicæ utilitatis et ornatus gratia factæ in urbe media anno 1563.
(Certains exemplaires portent au bas : Romæ, Laurentius Vaconus).

4° Gravure assez soignée, peu exacte (1840).
(Haut. o^m,51, larg. o^m,39 1/2).
G. Manfredi e G. Magazzar dis. C. Savini incise. Giovanni Bologna Fiammingo e Tommaso Lauretti Siciliano furono li artefici di sì precioso lavoro, etc.
Edit. Giovanni. Zecchi.

5° Gravure fond ombré (commencement du xix° siècle).
(Haut. o^m,20 2/3, larg. o^m,13 1/2).
P. A. Novelli del. ; G. B. Brustolon inc.

6° Gravure en manière noire.
(Haut. o^m,28 1/4. larg. 0,41).
Vue de la place entière.
Isid. Lanzani del. ed. inc., 1841.
Edit. Giovanni Zecchi.

7° Gravure, manière noire.
(Haut. o^m,26 1/2, larg. o^m,36 1/2).
Vue de la place entière.
A. Basoli del., 1829 ; L. et F. Basoli inc.

8° Gravure au burin (xix° siècle).
(Haut. 13 1/2, larg. o^m,19).
Vue d'ensemble de la place.
Piazza del Nettuno in Bologna.
C. Savini, inc.

9° Gravure au burin.
(Haut. o^m,08 1/2, larg. o^m,13).
Piazza del Nettuno in Bologna.
F. Franceschini inc.
Edit. Giov. Zecchi, 1835.

10° Gravure au burin (xviii° siècle).
(Haut. o^m,13 1/2, larg. o^m,19).
Veduta della piazza della Fontana e palazzo pubblico della città di Bologna; Pio Panfili inc.

11° Gravure au burin (xviii° siècle).
(Haut. o^m,12, larg. 6^m,18 1/2).
Piazza maggiore di Bologna in Veduta del palazzo pubblico e della fontana.

12° Gravure au burin, soignée.
(Haut. o^m,14 2/3, larg. o^m,19 3/4).
Piazza del Nettuno.
G. Canuti del.; F. Franceschini ed. Romagnol inc.

13° Gravure au burin (xix° siècle).
(Haut. o^m,12 2/3, larg. 0,09 1/3).
Fontana detta del Nettuno nella piazza maggiore di Bologna.
P. Romagnoli inc.
Ed. Gio. Zecchi in Bologna.

14° Gravure assez fidèle.
(Haut. o^m,22 3/4, larg. 0,16 1/4).
Fontana della piazza di Bologna.

XXI. — Saint Mathieu, à Orvieto.

1° Gravure au burin.
(Haut. o^m,37, larg. o^m,28).
S. Matteo, statua in marmo, esistente nel duomo d'Orvieto.
Giuseppe Cades, Romano del. Giovanni Ottaviani Romano inc.

XXII. — Statue équestre de Henri IV, à Paris [1]

Gravure au burin, taille-douce (1640).
(Haut. o^m,47, larg. o^m,37).
Dédicace à la Reine.
(Paris, chez Melchior Tavernier, à la Sphère royale, 1640.
Avec privilège du roi. Rare.

2° Gravure au burin en taille-douce (vers 1615 ou 1635).
(Haut. o^m,31, larg. o^m,23).
Pourtrait de la statue équestre, eslevée à Paris sur le Pont-Neuf pour la glorieuse mémoire de Henry le Grand, restaurateur de la liberté françoise. Légende (Bibl. nat., départ. des estampes, f° 179 de la topographie de France, n° 5461).

3° Gravure au burin en taille-douce (xviii° siècle).
(Haut. o^m,39, larg. o^m,27).
Longue légende.
P. Brissart del. et sculpt.
(Bibliot. nation., etc., f° 1831).

4° Gravure sur bois.
(Haut. o^m,10, larg. o^m,07).
Ancienne statue de Henri IV.

5° Gravure à l'eau-forte, ombrée.
(Haut. o^m,16, larg. o^m, 16).
Statue équestre de Henri IV, élevée sur le terre plein du Pont-Neuf à Paris, en 1614, et détruite en 1792.
(En tête des mémoires historiques relatifs à la fonte et à l'élévation de la statue équestre de Henri IV, Lafolie, conservateur des monuments de la Ville de Paris, 1 vol. in-8°, avec planches, Paris, Lenormant, 1819.

1. Au dépôt des estampes, Topographie de France, t. XLIV.
Voy. les n^os 151, 152, 153, 154, 155, 156, 158, 159.

NOTE

LE BRONZE FLORENTIN[1]

On dit *Bronze florentin*, parce que, au xv^e et au xvi siècle, c'est surtout à Florence que s'est exercé l'art de couler le bronze, et que cet art a été porté à son plus haut degré de perfection.

Nous poserons ces deux questions :

I. Cette perfection est-elle due à un alliage particulier des métaux mis en usage ?

II. A quels procédés était due *la patine* si estimée qu'on signale dans les chefs-d'œuvre des sculpteurs florentins ?

I. — DE LA FONTE

Il y a eu à Florence des fondeurs de profession : Vasari, dans sa *Vie de Michel-Ange*, cite un certain maestro Jacopo Ciciliano, *eccellente gettatore di bronzi.*

A la fin du xv^e siècle, on citait le Vénitien Giovanni di Giulio Alberghetti, et, au xvi^e, le P. Portigiani, souvent associé à l'œuvre de Jean Bologne.

En outre, les artistes italiens dirigeaient eux-mêmes leur fonte.

1. Cette note ne complète-t-elle pas notre étude sur Jean Bologne, qui fut, à Florence, un des fondeurs les plus expérimentés ?

« A vrai dire, écrit Baldinucci, en ce qui se rapporte au jet de la fonte, Jean Bologne, de son temps, a eu peu d'égaux. — *Vaglia il vero, in cio chel al getto apparteneva, Gio Bologna, nel suo tempo, ebbe pochi eguali.* »

Il est à remarquer que les artistes les plus renommés comme fondeurs, tels que Pietro Tacca et Adrien de Vries, sont de son école.

Quant aux procédés employés par les Florentins, les renseignements sont à peu près nuls.

Les notes de Ghiberti sont d'une brièveté extrême; Vasari, qui, dans son *Introduction de la sculpture*, entre dans de grands détails sur la fonte des statues, se contente de dire, en ce qui concerne l'alliage : « On fait l'alliage du métal statuaire avec 2/3 de cuivre rouge et de 1/3 de cuivre jaune. — Les Égyptiens, au contraire, chez qui cet art a pris naissance, mettaient dans le bronze 2/3 de cuivre jaune et 1/3 de cuivre rouge. — *Si fà la lega del metalla statuario di due terzi di rame e un terzo di ottone. — Gli Egizi, da' quali questa arte ebbe origine, mettevano nel bronzo i due terzi d'ottone e un terzo di rame.* »

Il ajoute : « Dans la fonte des cloches, on emploie 20 parties d'étain pour 100 parties de cuivre rouge. — Pour la fonte des pièces d'artillerie, 10 parties d'étain pour 100 parties de cuivre. — *Nelle campane per ogni cento di rame, si mette vendi di stagno. — Alle artiglieri per ogni cento di rame dieci di stagno.* »

Ces indications son évidemment incomplètes et insuffisantes.

Dans son *Histoire des Beaux-Arts au temps des Grecs et des Romains*, Vasari n'est pas plus précis en ce qui touche l'art du fondeur dans l'antiquité. Il cite le bronze corinthien, le plus estimé de tous, et qui, selon Pline, prenait une teinte vert clair; puis le bronze déliaque, le bronze éginétique. — Il ajoute que les artistes obtenaient ce bronze par l'alliage du cuivre, soit avec l'or, soit avec l'argent, soit avec l'étain, dans des proportions plus ou moins grandes —. « *Mescolando il rame, chi con oro, chi con argento, chi con istagno, e chi più e chi meno.* »

M. de Clarac mentionne le bronze des anciens, connu sous le nom d'*aurichalcum* (couleur de chrysocale), et qui était dû à l'alliage de *gelamina* ou oxyde de zinc, alliage qui donnait au bronze une couleur semblable à l'or, et augmentait son poids.

On le voit, rien de plus vague[1].

Revenons à nos Florentins. On ne peut douter que leur alliage ne comprît, outre le cuivre rouge (*rame*) et le cuivre jaune (*ottone*), une partie de zinc (*gelamina*) et une partie beaucoup moindre d'étain (*stagno*).

Mais quelles sont les proportions?

Il semble que chacun de ces artistes ait voulu faire mystère de ses procédés. Peut-être s'est-il tout simplement conformé à l'usage, à la tradition sans règles constantes, sans proportions déterminées. Peut-être aussi chaque atelier avait-il son secret qu'il n'avait garde de divulguer.

On connaît l'acte désespéré de Benvenuto Cellini, jetant dans le fourneau, d'où *le Persée* devait sortir, toute sa vaisselle d'étain.

Dans la fonte des portes de la cathédrale de Pise, nous savons que le P. Portigiani employa, après l'avoir modifié, le bronze des cloches incendiées.

Quant à nous, nous inclinons à croire que les artistes florentins ne se sont pas soumis à une formule, et que le secret de leur alliage n'a pas été perdu, parce que, à vrai dire, il n'a jamais existé[2].

II. — DE LA PATINE

La patine est cette couche légère, étendue à la superficie des statues et des monuments de bronze.

Est-elle formée par l'oxydation naturelle du cuivre, tantôt verte, tantôt rougeâtre?

1. Dans son article sur le Bronze (*Dictionnaire de l'Académie des Beaux-Arts*) un savant et éminent artiste cite les proportions suivantes de l'alliage :
Bronze égyptien = Cuivre, 85,85 ; *Étain*, 14,15.
Bronze grec, en moyenne = Cuivre, 93,70 ; *Étain*, 6,30.
Bronze romain = Cuivre, 78,95 ; *Étain*, 21,05.
Bronze des Keller = Cuivre, 91,60 ; *Zinc*, 5,33 ; *Étain*, 1,70 ; *Plomb*, 1,37.
Bronze des cloches = Cuivre, 75 ; *Étain*, 25.

2. Il est vraisemblable, dit M. Polücqués, que l'alliage des Florentins, en général, se rapprochait de celui des frères Keller, chargés à la fin du xvii° siècle de fondre la statue de Louis XIV de la place Vendôme ·
Cuivre = 90 parties
Zinc. . = 7 —
Étain. = 2 —
Plomb = 1 —
Ce n'est là qu'une supposition·

Provient-elle de la perfection de l'alliage ?

Peut-elle être produite artificiellement ?

Il n'est pas douteux qu'il y a une patine naturelle et une patine artificielle.

L'oxydation naturelle du cuivre est le plus souvent verte, rarement rouge ; elle est due à l'action du temps.

L'oxydation artificielle reproduit ces deux nuances.

Par quels procédés obtenait-on la patine artificielle ?

Voici quelques indications que nous empruntons aux *Comptes des Archives de la cathédrale de Pise* (28 juin 1602) ; c'est une note de Jean Bologne.

Per rena da bicchieri (sable de verre), *per lustrare gli angioli, da potere dare la vernice.* = *Lira* 1.

Per olio di nocie (huile de noix) *per ugnera e dare la vernice a' detti* = *soldi* 3. *denari* 4.

Lorsque la statue avait été polie avec la poudre de verre, et qu'elle avait reçu plusieurs couches d'huile de noix, on y appliquait une couche très mince de vernis colorié[1] (en général, de la couleur d'une châtaigne). Entre les vernis fins : vernis blanc, gomme laque et gomme copale, la gomme copale semble avoir été préférée ; on la colorait à son gré. De là les nuances diverses du bronze florentin.

La patine artificielle est soumise à l'action du temps.

Quelle a été l'origine de cet usage adopté par les artistes florentins, de revêtir leur bronze d'une couche de vernis ?

Peut-être se sont-ils inspirés de l'usage domestique de frotter les objets de bronze avec de l'huile.

Ce procédé dissimulait les légères défectuosités de la fonte.

L'emploi de la patine artificielle remonte à l'époque des premiers artistes de la Renaissance, des Ghiberti, des Donatello, etc. Nous citerons *les Portes du baptistère* de Ghiberti, et plus tard, *le Persée* de Benvenuto Cellini, *le Mercure volant* de Jean Bologne, *le Sanglier* de Pietro Tacca.

1. La couche de vernis donnée aux statues de grandes proportions est plus épaisse ; de là les écaillures.

La patine florentine a été imitée par les artistes des autres pays : « J'ai passé en revue, écrit M. Foucques, tous les bronzes du musée du Louvre (sculpture de la Renaissance), et j'ai constaté l'emploi de la platine artificielle généralement adoptée par les artistes français de cette époque. — Le monument du tombeau d'Anne de Montmorency, par Barthélemy Prieur, est intéressant à étudier au point de vue qui nous occupe ; suivant l'épaisseur de la couche de vernis qu'il donne aux diverses parties du monument, l'artiste en ménage ou en diminue à son gré la transparence. En examinant les trois statues allégoriques, on remarque que la *Force* offre la nuance la plus foncée. La statue du milieu, qui tient la torche renversée, présente une superbe patine transparente d'un ton grenat. La troisième statue, l'*Abondance*, a une teinte beaucoup plus pâle qui voile à peine la couleur naturelle métallique du bronze. »

FIN

TABLE

DES PLANCHES HORS TEXTE

TABLE·

DES GRAVURES DANS LE TEXTE

TABLE DES MATIÈRES

FIN DE LA TABLE DES MATIÈRES

Lightning Source UK Ltd.
Milton Keynes UK
UKHW01f1912210818
327592UK00015B/950/P